俠骨柔情

JOSEPH KUO

見證台灣電影60年

資深學者 黃仁 ——編著

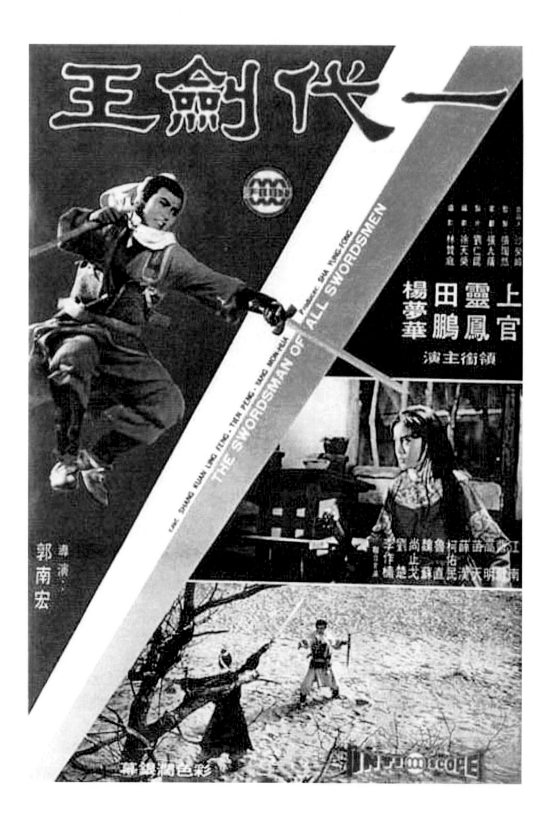

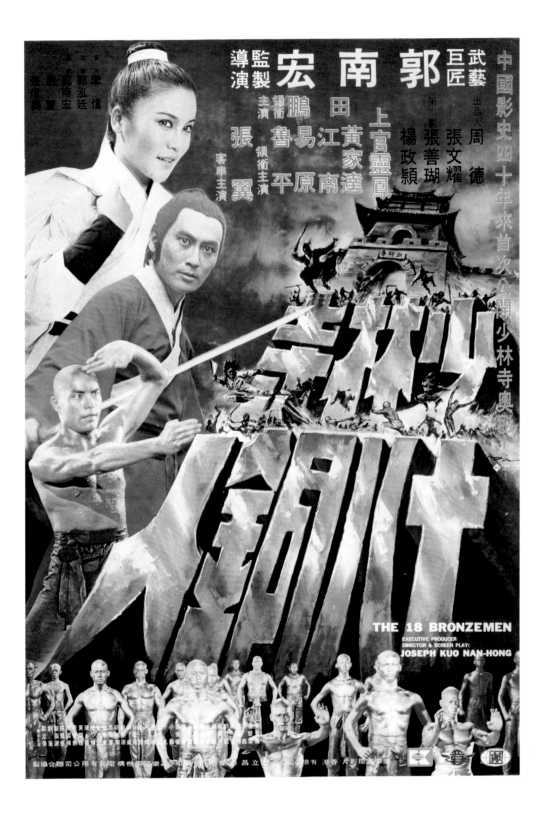

THE 18 BRONZEMEN
EXECUTIVE PRODUCER
DIRECTOR & SCREEN PLAY:
JOSEPH KUO NAN-HONG

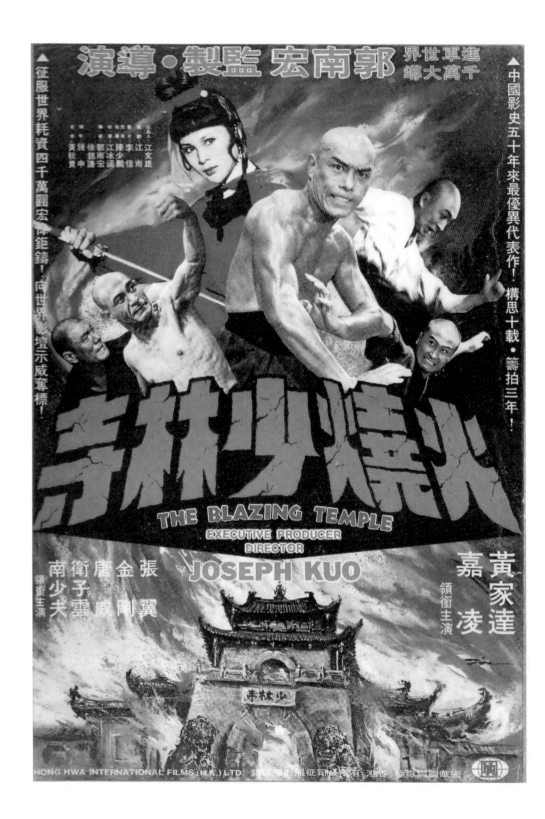

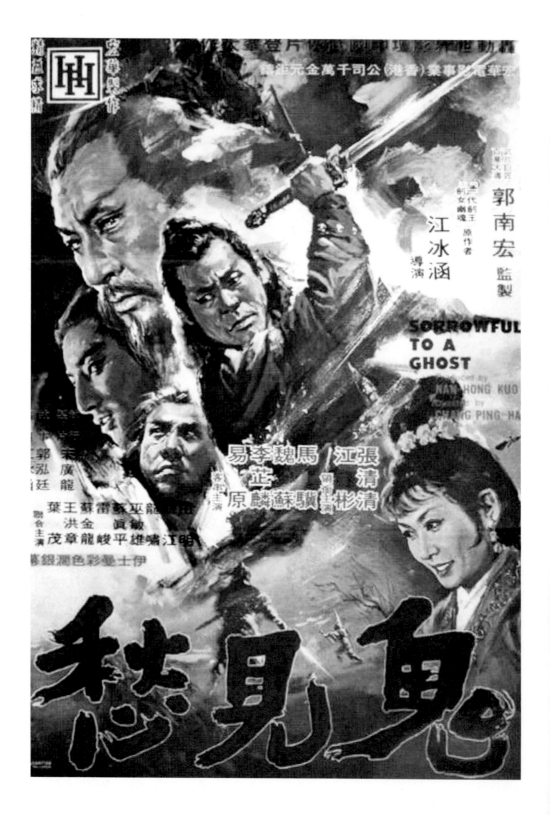

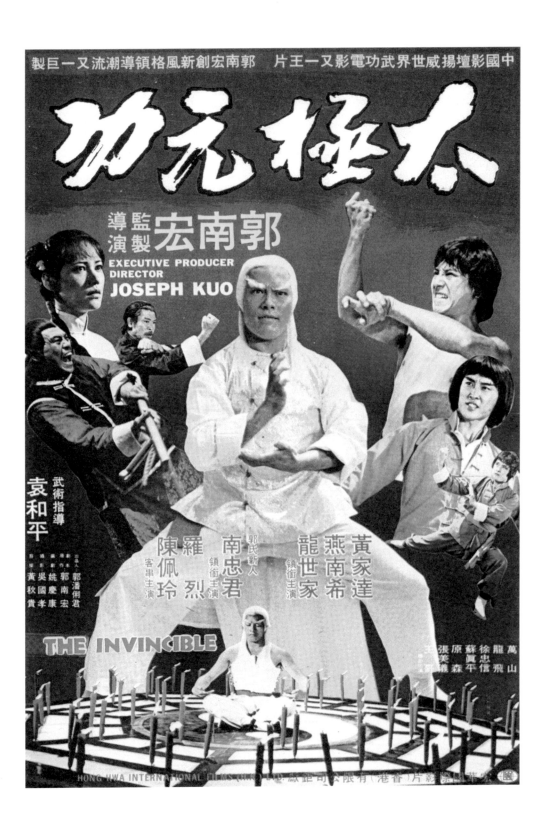

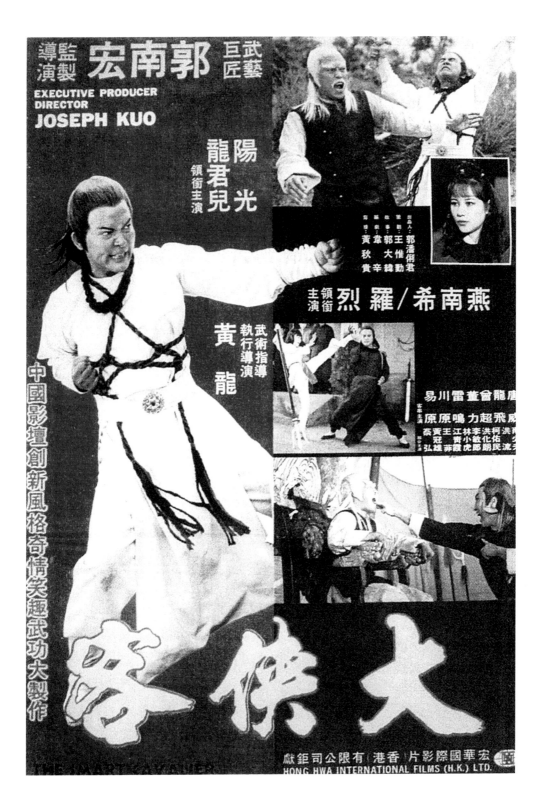

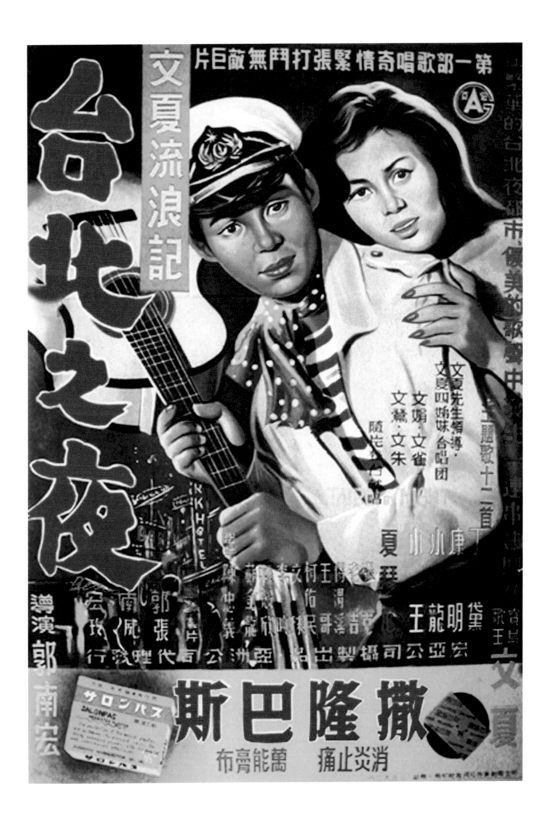

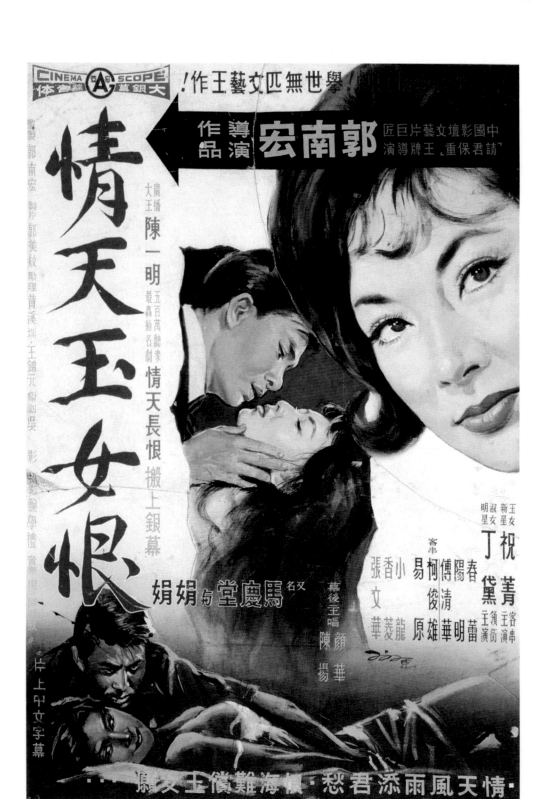

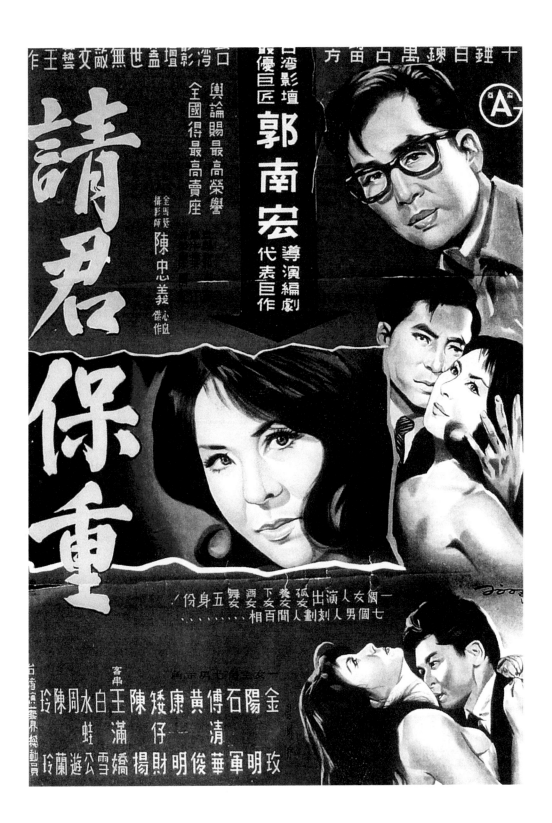

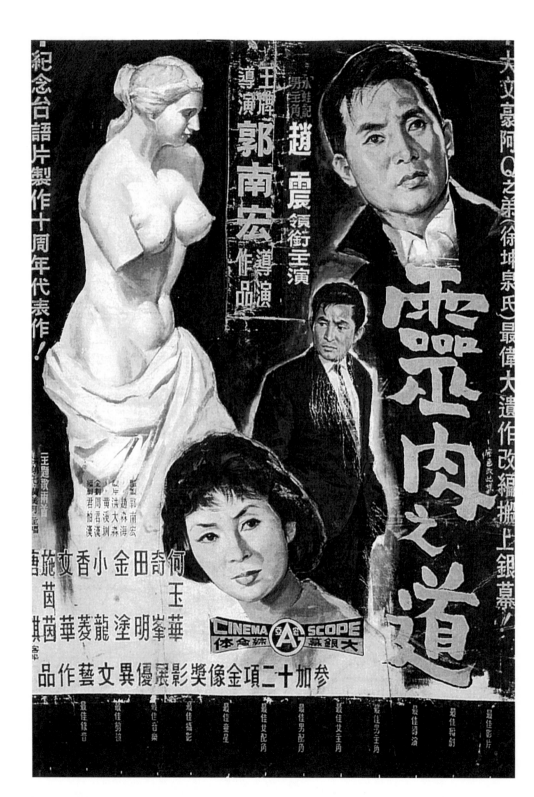

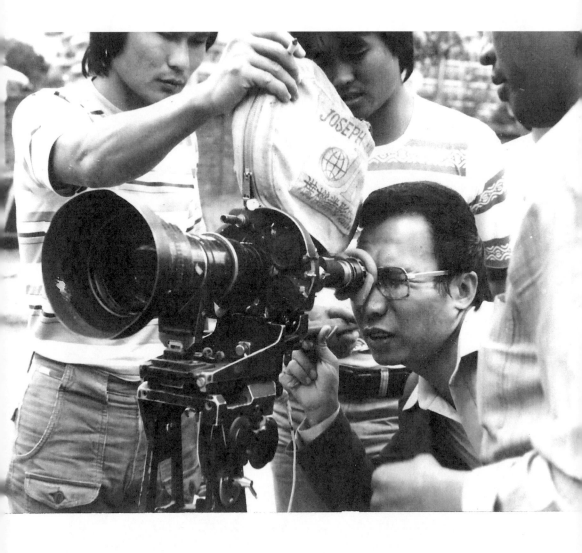

推薦序

井迎瑞*

　　民國101年3月8日郭南宏導演從高雄搭火車到官田來看我，為的是由黃仁先生主筆的《俠骨柔情──電影教父郭南宏》即將出版，希望我能寫一篇序。兩天前當我接到導演電話時我說：「導演您吩咐一聲就是，不必那麼客氣親自跑一趟」，郭導演堅持要來，於是我推辭了本來要北上參加的一個產業座談會，在學校恭候郭導演到來。

　　這就是那一代電影人身上具有的特質，做事認真一絲不苟，同時禮數周到，和他相處無形間就會被他那誠懇的態度所感動，他的事業成功能夠跨越台語、國語影壇逾半世紀，縱橫亞洲電影市場凡四十年不是沒有道理，近年來他決定從香港返回台灣發展，回台灣之後又選擇定居在南台灣，不僅鼓吹影視產業在高雄的發展，又協助市政府推動多項輔導業界拍片措施績效卓著，讓高雄市已然成為了電影製作的友善之都，這方面郭導演功不可沒。

　　除了營造一個環境之外，郭導演特別看重教育，他除了在許多大學影視科系任教外，又自己經營推廣教育，為有心卻無緣接受科班電影教

* 國立臺南藝術大學音像藝術學院院長。

育的年輕人開班授課一圓電影夢，民國100年郭導演帶領了百餘位學生，從編劇到表演，從攝影到剪輯，甚至器材都是學員投資購買，完成了一部劇情影片《幸福來找碴》，並且已於今年2月舉辦首映試片，獲得好評。這裡除了讓我看到郭導演所展現的旺盛生命力外，更讓人感動的是他鼓舞了一批年輕人勇於追求夢想，只要努力就沒有不可能的事情，郭導演所用的方法正是教育學中的「行動研究」法，讓學生在實際操作中學習，並完成了一部接近長片長度的劇情片，他做到了在科班電影教育中都不易做到的事情，令人欽佩。

送他去搭車的路上我問他能否也來台南市授課，他欣然同意，我又問他應該開什麼課呢？「編劇」，他毫不猶豫的回答。他認為劇本是一部電影的核心，沒有好的劇本不可能拍出好的電影，出自一位成功的導演之口一定是經驗之談，「學生一定要多寫、多拍、多練習，沒有其他的途徑」他繼續闡述他的教育理念，最後快下車前他補充了一段話：「每一個新人我都會告訴他，一定要有一個態度就是不能讓投資者血本無歸，這是道義，絕對不可以只顧自己的藝術而不顧老闆的投資與觀眾的口味，把環境弄壞了大家都沒戲可拍。」他的話富有哲理讓我看見電影工作另外的一面，他下車之後我還繼續咀嚼他的話。

黃仁大師已對郭南宏導演的經歷與事蹟做了詳盡的描繪，不容我等置喙，僅以個人對郭導演最誠懇的感受為郭導演的傳記做一個補充與註腳。

是為序。

推薦序

歐瑞耀*

　　有幸結識郭南宏大導演並為他的新書《俠骨柔情──電影教父郭南宏》寫序，實在是莫大的榮幸。郭導演沒有良好的家庭背景、閃亮的學歷，更沒有雄厚的財力，才十九歲高雄子弟，他只憑一股執著和努力，幾十年在人生地不熟的台北和香港兩地闖出一片自己的天空，五十年後他回到熱愛的故鄉：「高雄」，這幾年來為高雄電影藝文效力，就值得我們學習與敬佩。

　　四、五十年前學生時代，那時候的娛樂項目較少，電影院是最熱門的社交場所，也是繼「布袋戲」以後提升文化水準的重要娛樂活動。「電影」情節與「流行歌曲」呈現出非常豐富的人生，感人又精彩，反映出當代的民情風俗與社會現況。一部接一部台灣電影，經常可以看到它融入很多高雄的生活生態和美景，如：愛河、西子灣、大貝湖、蓮池潭等等，更加深我們對高雄這南台灣風情新舊交替的懷念，跟著台灣電影產業的起飛；把南台灣高雄的天然風景推廣至東南亞各國，使我們共同的記憶永遠一再呈現，歷久難忘。

* 中華民國自然生態保育協會副理事長。

從喜歡看電影到成為影迷，到五十多年後有機會與郭大導演為友，聆聽他在香港啟航的歲月，一些影圈的秘事，影劇界俊男、美女要角大起大落的紅塵浮事，以及述說不完的奇特境遇，就如每一部電影皆有不平凡的故事內容，喜、怒、哀、樂，感人至深，尤其是古裝武俠片，讓人更充滿驚嘆與遐思，每一部戲都讓人有不同感動，部部都有百分百娛樂和十足趣味性。

　　我沒有榮幸參與郭導演在香港的豐功偉業，但我能體會他回到高雄後面對推動「電影」產業的落寞與無奈，以及公家部門無法提供他應有的掌聲與協助。幸好郭大導演有心做教育工作；懷著一股熱情到各知名大學任教，把五十多年的電影藝術專業技術和實務工作經驗繼續傳承下去，讓很多年輕人獲得更多的電影製作實質經驗。

　　我們不能一直讓他獨自寂寞，所以我從不同的角度寫序，希望更多人了解高雄子弟郭南宏導演的生平，以及他對高雄電影製作產業和表演藝術的用心與期待。

作者序

黃仁

　　本人自1965年與張雨田、鄭炳森（老沙）、黃宣威（哈公）、饒曉明、劉藝等組成中國電影文學出版社，創始專門出版電影書，我寫了《中外名導集》（上冊）出版以來，已超過半世紀，如今老夥伴們已先後作古，只剩我一人，繼續耕耘這塊貧瘠荒蕪滿佈石塊的園地，雖然如老牛破車的艱辛，卻常有意外收穫，主要因素是我多年前已將目標轉向撰寫受打壓、受歧視、被冷落、有委屈難伸，或有特殊成就的本土影人，為他們作傳，傾訴人間不平，得到各方熱烈反應及擴大影響[1]。

　　1956年就當臺語片導演的郭南宏，也是被冷落、受歧視的影人，臺北許多電影活動都沒有邀請他，電影資料館辦過多次臺語片回顧展及老影人聚會都沒有邀請他，電資館出版的《電影欣賞》，刊登過何基明、林搏秋、辛奇、李泉溪、梁哲夫、林福地等等臺語片影人訪談，卻沒有訪問郭南宏。他曾任早期第二十一屆金馬獎秘書長，後期金馬獎卻沒有

[1] 我撰寫的受打壓影人中，臺灣人劉吶鷗替國民黨做事受中共判刑，替漢奸做事被暗殺，中央大學研究生許秦蓁，根據我的文章，繼續查訪寫成碩士論文、博士論文，又為劉吶鷗奔走，促成臺南縣府出版劉吶鷗專輯，開了兩次國際研討會，日人三澤真美惠特別呼籲要感謝黃仁。

請他上過臺，甚至連出席機會也少見，我常為他抱不平。

　　不過，郭南宏自認他的導演之路，一路走來還是很幸運，他只在亞洲影劇訓練班第一期讀一年的電影編、導課程，也只跟過一部台語片《港都夜雨》當副導演，就由編劇直接當上導演應聘編導《赤崁樓之戀》（後改名《古城恨》），入伍當兵兩年回來，編導第一部台語片《臺北之夜》時，他不惜以拍片費的一半，臺幣十萬元高片酬聘當時熱門名歌星寶島歌王文夏演出，這是一般老導演都做不到的魄力，結果大賣，創下當年臺語片最高賣座紀錄，為自己打響知名度。

　　郭南宏本是臺語片導演，卻先後得到國語片三大公司：國聯、聯邦、邵氏的聘請，使他順利轉入更寬闊、更豐裕的國語片導演之路，尤其做了當時最熱門的古裝武俠片導演後，更如魚得水，名利雙收。

　　為了拍武俠片要不斷創新武術招數，他開拍了《少林寺十八銅人》，不怕麻煩將演員全身塗滿金粉，四年後，正巧李連杰的《少林寺》在日本大賣錢，使日本人對少林寺著迷，竟使郭南宏的《少林寺十八銅人》排上東京元旦黃金檔的「日比谷」西片龍頭戲院首映，成本不到美金三十萬元的臺灣片要與好萊塢數千萬美元的A級巨片打對臺，這是經過日本電影公司老闆來臺四、五次看片，郭南宏赴日本十多次談判溝通，又補拍六段故事，加進三個小孩戲，讓日本電影老闆滿意，才能有這樣輝煌成果。這在其他導演老闆來說，可能早就放棄，郭南宏卻只要有一絲希望，就抓住機會，由於鍥而不捨，達到目的。

東京銀座日比谷西片龍頭首輪戲院的元旦黃金檔，多少歐美Ａ級巨片半年前就展開爭奪，在電影發行上是千載難逢的好機會。當年李翰祥的《西施》在日本報上做了很多廣告，希望賣出日本版權，結果日本人看完影片不要，當年胡金銓的《龍門客棧》，日本人雖然買了版權，卻進不了東京，一直在外埠上映。可見《少林寺十八銅人》在東京西片龍頭戲院聯同全國一百多間東寶院線同步首映成果，是值得重視的。

　　郭南宏的《鬼見愁》在香港創下當年中、西片的賣座冠軍，郭南宏的《一代劍王》在韓國、香港及東南亞都創下僅次於《龍門客棧》的高票房，都有助此後台灣國片進軍國際市場的發行。

　　郭南宏慧眼識英雄，提拔很多新人成大明星，是他對臺灣影壇的另一貢獻，例如：柯俊雄、林沖、文夏、江城、金黛、丁黛、丁香、玉滿嬌、蔡揚明、金玫、周遊、恬妞、張清清、宋岡陵、田鵬、韓湘琴、金滔、江彬、祝菁、燕南希、聞江龍、張詠詠、林月雲等新人演員的第一部片，都是郭南宏導演，也就是他發掘的新人做了大明星。香港袁和平在拍《蛇形刁手》之前，是替郭南宏做武術指導開拍：「太極元功」，可見他確有識人之明。

　　郭南宏為人正派，無不良嗜好，不與旗下女星鬧戀愛，不善交際應酬，因而身體健康，年過七十，仍像中年人，他比同行當導演時間早，不當導演後改當電影專業實務老師，每天忙於準備教材；教授學生拍「實驗電影」，等於藝術生命的延長，頗有「老驥伏櫪，壯志未已」的

雄心，去年還帶了一百多名學生、電影新兵拍了一部數位電影：第二代臺語片《幸福來找碴》，這種自強不息的旺盛生命，令人欽佩！

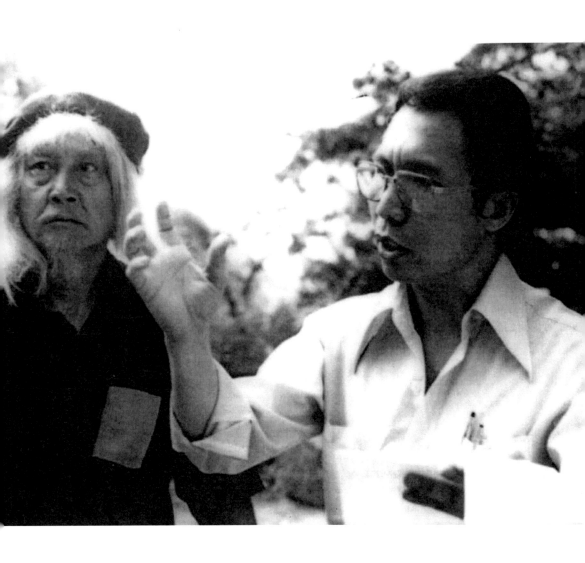

目次

推薦序／井迎瑞 17

推薦序／歐瑞耀 19

作者序／黃仁 21

郭南宏一生奮鬥不退休——台港影史重要的一章 32

傑出的少林武俠系列

少林寺十八銅人 The 18 Bronzemen 56

雍正大破十八銅人 Return of the Eighteen Bronzemen 71

火燒少林寺 The Blazing Temple 74

河南嵩山少林寺 Shaolin Temple Strihes Back 80

享譽國際影壇的劍王系列

一代劍王 The Swordsman Of All Swordsmen 84

劍王之王 King of Kings of Swords 93

絕代劍王

The Son of Swordsman aka Superior Swordsman 97

怪招百出的俠義功夫片

童子功 The Mighty One 100

鬼見愁 Sorrowful to a Ghost 104

雙馬發威（即「雙馬連環」）
The Mystery of Chess Boxing 108

百忍道場 The Ghost's Sword 110

獨霸天下 The Matchless Conqueror 112

大俠客 The Smart Chvalier 114

惡報 The Death Duel 118

鐵三角 Triangular Duel 120

中國鐵人 Iron Man aka Chinese Iron Man 123

盲女勾魂劍 The Soul-Snatching Sword of a Blind Girl 124

劍女幽魂 Mission Impossible 128

鬼門太極 The Evil Karate 131

太極元功 The Invincible 132

少林功夫 Shaolin Kung Fu 136

廣東好漢 Hero of Kwangtong 137

草上飛 Elying over Grass 138

黑手金剛 Deadly Fists Kung Fu 139

大俠史艷文 The Great Swordsman：Shi Yan Wen 140

流行的文藝愛情片

　　情天玉女恨 The Hatred of A Beautiful Girl 144

　　懷念的播音員 The Broadcaster 148

　　小妹（又名《春花秋月》）The Youngest Sister 150

　　深情比酒濃 Love is More Intoxicating Than Wine 152

　　明月幾時圓 When is the Dream Come True 153

　　雲山夢回 THE LOST ROMANCE 156

　　靈肉之道 Flesh and Soul（Ling Rou Zhi Dao） 159

　　陣陣春風 Love in the Spring 161

　　吹牛大王 163

　　英雄難過美人關 169

　　三八阿花 171

　　幸福來找碴 173

鄉土情懷鄉土情

　　請君保重 Take Care, Sir 176

　　風塵女郎 The Pleasure Girl 178

　　海峽兩岸大會親（又名《大陸行》）
　　Journey Across the Mainland 180

　　古城恨（原名《赤崁樓之戀》） 183

　　冬梅（原名《三聲無奈》）Daughter of Tragedy 187

　　鹽女 The Salt Paddy Girls 188

　　大車伕 Rickshaw Coolie 189

歌唱片

　　　　台北之夜 One Night in Taipei **192**

　　　　省都賣花姑娘（即《流浪賣花姑娘》） **200**

　　　　天邊海角 **208**

真人真事的電影

　　　　師父出馬 **214**

　　　　陳益興老師 Teacher Chen Yi-Shin **216**

郭南宏導演桃李滿天下 **220**

郭氏門下的子弟兵上千人 **225**

熱心電影教育傳承下一代，五十年如一日 **256**

老實幸福的郭南宏 **259**

後記　五十六年電影夢／郭南宏 **263**

附　錄

台灣電影教父──郭南宏導演專訪 268

談談「做一個電影演員的素養」──郭南宏的真心話 285

探討如何做好一個表演藝術工作者 288

郭南宏的臺語片作品表 295

郭南宏的國語片作品表 297

郭南宏1956-2012年編導之國台語電影總表 299

郭南宏光榮的一頁 300

郭南宏生平大事記 303

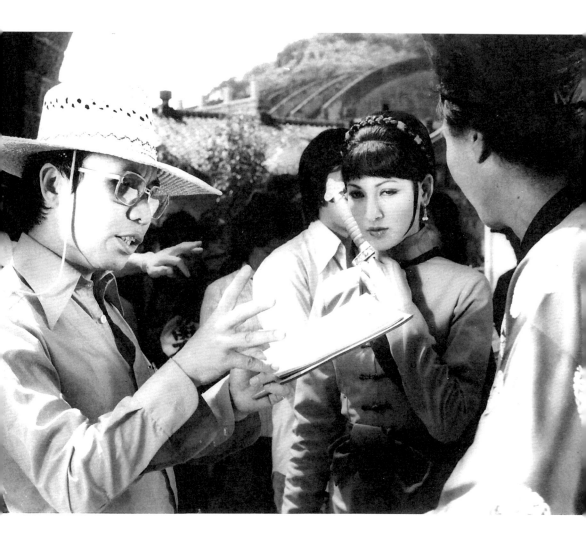

郭南宏一生奮鬥不退休
——台港影史重要的一章

　　香港電影資料館2010年5月出版的第52期《通訊》，有一篇〈1970年代遊走台港兩地的台灣影人〉，其中有一段寫當年走紅台港的郭南宏導演，引錄如下作為本文開頭：

郭南宏港台兩地當「領導」

　　台灣影人郭南宏，他的宏華電影公司於1970年在香港政府註冊，他又參加台灣的電影公會組織，當然在台灣也有登記。1980年至1985年，郭南宏是台北的中華民國電影製片協會理事長，三年一任，連任兩屆，還主持過該協會主辦的圓山全國電影會議，在全國電影大會上當主席，1984年他擔任金馬獎執行委員會秘書長，1981年至1984年又擔任中華民國電影製片協會和電影基金會附辦影視人員訓練班和電影製片企管班講師。同時，在1979年郭南宏當選香港電影製作協會的創會理事；1980年至1982年，當選香港電影製作發行協會的副理事長；1989-1999年當選香港電影製作發行協會的理事長，該會兩年一任，郭南宏連選連任，到1996年10月卸任已屆滿五任十年；1996年3月18日至3月21日，郭南宏擔任海峽兩岸三地電影電視市場展主席；1997年3月擔任第一屆香港國際電影展覽會的大會主席。

　　郭南宏自製自導的《少林寺十八銅人》轟動海內外，打進世界市場，影片除了配錄國語、英語外，還配德語、法語、西班

牙語，後來讓旅日名人邱永漢先生回台過年時在台北大中華戲院看了一場《少林寺十八銅人》，驚讚之餘，為文推薦台灣電影，著文刊登在日本《文藝春秋》兩頁，讓日本最大電影公司東寶映畫會社願意購買日本版權。改名《少林寺之路》（少林寺への道）。郭南宏認為打進日本市場千載難逢，還補拍幾場戲，又重新剪接，還加了三名小孩童年進少林寺學武的戲，1983年在東京東寶的西片首輪影院日比谷戲院首映，然後在日本全國東寶旗下一百多家戲院上映。迄今為止，還沒有第二部台港獨立製片有此榮譽。這是他能得到香港同業敬重的原因，當然他曾是中華民國電影製片協會的理事長，也提高了他在香港的身份。

　　郭南宏很有商業頭腦，初出道當導演就懂得找「寶島歌王」文夏來主演《台北之夜》（1962／台），模仿日本小林旭的遊俠流浪片，結果大賣；後又找文夏主演《台北之星》（1963／台），形成「文夏流浪記」系列。李翰祥來台灣，賞識兩位台語片導演，一是林福地，一是郭南宏，派他們導演國聯的文藝片；郭南宏替國聯拍瓊瑤的小說改編的《明月幾時圓》、《深情比酒濃》（1969），周劍光請他導《鹽女》（1967／台）都是愛情文藝片。聯邦請郭南宏導演愛情文藝片《雲山夢回》（1967）後又聘他導演第一部武俠片《一代劍王》，果然轟動海內外一片成名，從此成為武俠片名導演。

1957年自編自導處女作《古城恨》
生平第一部導演作品，那年22歲

　　郭南宏Jaseph Kuo，本名郭清池，高雄市人，1935年7月20日在台南縣學甲鎮出生，三歲移居高雄市，就讀高雄市三民國小，畢業後考上省立高雄工業學校建築科，1951年畢業。1952年成立征帆美術社，為高雄市大舞台戲院、壽星戲院、台南赤崁戲院承包電影廣告看板繪畫。1955年初到台北進入亞洲電影訓練班，讀「電影編劇與導演」課程，翌年進入亞洲電影公司擔任編劇與導演。1955年中完成第一部台語電影劇本《魂斷西仔灣》，故事從郭南宏十八歲那年完成的中篇小說〈養女血淚〉改編，由亞洲影業公司付新台幣兩千元購買電影攝製版權。1956年應影都業社聘請，首次自編、自導台語片：《古城恨》（原名：《赤崁樓之戀》），完成後回亞洲公司編導《鬼湖》。1958年徵信新聞報舉辦台灣第一屆台語片影展，獲頒十大導演之一「寶島獎」。1958年12月至1960年底入伍當兵兩年，在軍中利用假日創作台語片劇本：《台北之夜》，國語片劇本《金馬忠魂》。

　　亞洲電影訓練班的創辦人丁伯駪認為郭南宏是一個非常優秀的導演人才，1961年起他就執導很多台語片，其中以《台北之夜》和《請君保重》兩片創台語片最高賣座記錄，成了台語片的王牌導演之一，許多公司慕名而來禮聘。之後他自組了一家宏亞

電影公司自編、自導之外，更不斷的發掘新人如進香港邵氏公司的小樂蒂祝菁《情天玉女恨》女主角，即是他一手所提攜出來的明星，另外他還辦了一個NHK表演藝術教室免費演員訓練班也造就了不少演員，因NHK演藝教室令他花了不少老本，而且又編劇又導演又教學，精疲力倦之餘影響到拍片，迫使他三年後暫時停辦，也因此更顯出他是一位真正肯為藝術犧牲的工作者，也從此可看出他為人的厚道。不僅外表上是一位溫文爾雅的紳士，言談舉止，待人接物的內在涵養尤為令人心折。氣度渾宏，一派謙謙君子作風，曾與他同事共處過的人都對他心儀不已。以他謙虛而又好學的作風，不斷為自己電影事業創造光明康莊的大道。

李翰祥大師賞識

　　1961年自組公司的郭南宏自編自導拍《台北之夜》、《妻在何處》、《台北之星》等台語片。1965年獲大導演李翰祥賞識，聘他加入國聯拍國語愛情文藝片《明月幾時圓》、《深情比酒濃》，聯邦也邀他拍文藝片《雲山夢回》。1968年他將第一部編寫武俠劇本：《一代劍王》給聯邦公司總經理，沙榮峯先生看過後隨即獲邀導演，開拍武俠片《一代劍王》一舉成名，1969年邵氏聘請他導演《劍女幽魂》、《童子功》，次年請辛奇幫忙合導《鬼見愁》，用回郭南宏多年前另一個藝名江冰涵掛名導演，影

片推出後，國內外大賣。

香港影展會主席

　　郭南宏不習慣在香港片廠拍片，講廣東話，但是公司在香港出品影片，發行全世界出入口底片、拷貝較方便，所以一直兩地奔波。1979年郭南宏在香港當選香港電影製作協會的創會理事；1987年至1996年當選香港電影製作發行協會的理事長，該會兩年一任，郭南宏連選連任，到1996年10月卸任，已屆滿五任；1996年3月18日至3月21日，郭南宏擔任海峽兩岸三地電影電視市場展籌備委員會主席；1997年擔任香港國際電影展覽會的主席。

《少林寺十八銅人》打開日本市場
《鬼見愁》在港賣座冠軍

　　郭南宏雖然出身台語片導演，但曾受聘港台三大國語片公司——國聯影業有限公司、邵氏兄弟（香港）有限公司和聯邦影業有限公司擔任導演，1968年他為聯邦執導的國語武俠片《一代劍王》，在香港上映即破百萬港幣，1970年在韓國是繼《龍門客棧》（1968）後，最賣座的華語武俠片。1970年他和辛奇合導自製的《鬼見愁》，在香港是當年中西片十大賣座冠軍，票房高達一百五十多萬元港幣。

1976年郭南宏自製自導的《少林寺十八銅人》推出，正逢李連杰的《少林寺》在日本大紅，由於有《少林寺》關係，《少林寺十八銅人》也被日本東寶會社看中，看了好幾遍，先預付發行費十二萬五千美元，補拍五次，改名《少林寺之路》，還加了三名童星幼年進入少林寺學武功的故事，於1983年1月29日在東京東寶的西片首輪電影院日比谷劇場等六家戲院首映，然後在日本全國東寶系統三十五個城市的一百多家東寶戲院上映。1976年他主持的宏華國際影業公司當選台灣十大企業公司之一，1987年他根據真人真事的新聞改編真實故事的《陳益興老師》，自己擔任導演，獲教育部頒年度社會教育獎表揚。

郭南宏真正的老師是「日本片」，看電影時記下每一個場面的處理，最高紀錄，一部日片（黑澤明大導演的古裝時代劇劍道片《七武士》）曾連看了十多遍，1961年他的那部《台北之夜》，就是日片的故事風格改編的。結果賺了新台幣一百多萬元。

有商業頭腦

一個人的成功，必須努力加上機運，郭南宏兩樣都有，而且學習能力很強，他看日本片不只學會當導演，也學會講日語。在一部影片中很意外地自己當上男主角。同時他做事有魄力，1961年那部大賣座片《台北之夜》，他以比請大牌明星多數倍的新台幣五萬元

高片酬請有「寶島歌王」之稱的文夏主演，是造成賣座主要因素，也是一項創舉。文夏第二部片的片酬就漲到新台幣十萬元。

　　由台語愛情文藝片而國語片、武俠功夫片，居然打進香港影壇及東南亞和日本影壇，都是高層地位，這就是他的本事比別人強。尤其是不斷創新電影風格，獲得觀眾和同業的擁護。

退而不休・老而彌堅

　　現在同時代的導演多已過世或退休休息，只有郭南宏依舊活躍，永不停息，於2004年，自旅居三十多年的香港回台定居，應聘進入教學領域，其中：2006～2011年任文藻外語學院傳播藝術系客座副教授，2008～2011年任實踐大學應用中文系任副教授，2009年任國立中山大學劇場藝術學系兼任副教授、高雄市立空中大學大傳系客座副教授，2011年任中國文化大學推廣教育部（高雄、台中）編劇、表演、製片、行銷八班次教師。

　　2000年起郭南宏自創電影文創教學兼班主任、大力培養電影編劇、導演、演員、製片、後製及實驗電影人才，他在香港仍還有辦公室，還擔任台灣國際藝能電影科技有限公司執行長、香港電影製作發行協會永遠名譽會長、1980～1985中華民國電影製片協會理事長、1989～1999香港電影製作發行協會理事長、1997香

港國際電影展覽創辦第一屆籌備委員會主席[1]。

　　郭南宏拍片喜用新人，力創市場商機，攝影師、武術指導傳承，不拍片仍要為電影界服務，始終馬不停蹄，仍要走下去，他強調不到生命終結不退休，也就是永不放棄電影。對我來說，可說是「吾道不孤」，所以我願意為他出書。

郭南宏作品最注意市場走向

　　郭南宏執導的一部《少林寺十八銅人》，在國內在海外，都創下了輝煌的票房紀錄。在國內，全省十多個都市的收入，曾達台幣四千餘萬元。新加坡，映了五十七天。泰國，映了四十八天。紐約唐人街，映了十九天，收入超過美金十萬元，破國片紀錄。香港，更是空前轟動，四天就破港幣百萬，五天有一百二十一萬，越映越盛，估計破兩百萬大關，是國內二十年來香港上映多部影片最高賣座紀錄。

　　自從李小龍去世以後，國產武俠片就一直走下坡，海外很多市場，都看不到我們的武俠片，究其原因，是我們的製片人自己糟蹋自己，粗製濫造，失去廣大的海外市場，《少林寺十八銅人》這次在海外各地紛紛告捷，寫下「振興起衰」的成績，這不僅是郭南宏個人值得驕傲的

[1] 〈1970年代遊走港台兩地的台灣影人〉，《通訊》第52期（香港電影資料館，2010年5月）。

事，對拍武俠片的人來說，也是一大喜訊，因由此片可看出，我們的武俠電影，在海外各地，仍佔有一席之地，國際間許多觀眾，仍然喜歡看我們的武俠片，我們的觀眾，並未因李小龍的去世而失去，仍有可為。

有人形容《十八銅人》這次進軍國際，等於是為武俠片打頭陣，這形容一點不假，蓋那幾年來，進軍國際的武俠片雖然也有幾部，但票房收入都不理想，唯有《十八銅人》能真正使武俠片揚眉吐氣，爭足面子。

郭南宏是位導武俠片的能手，也是一位高票房紀錄的武俠導演，除了《十八銅人》外，過去他的作品，也有驚人的票房收入。

1970年，他的《鬼見愁》，在香港映了三十七天，收入港幣一百五十三萬。1968年《一代劍王》，香港映了十四天，破港幣百萬，當時香港的票價僅現在的四分之一（全票十元港幣），換句話說，當時的百萬，等於現在的四百萬，因此那兩部武俠片的收入，使香港影壇為之震驚。

郭南宏的武俠電影，在海內外能一再創下驚人的票房紀錄，說起來，別無巧門，更無僥倖，仍是在製作上，肯下功夫，他瞭解觀眾心理，愛看什麼，要看什麼，摸清楚觀眾心理對症下藥，自然容易成功了！

看過郭南宏作品的都知道，他的電影，內容是豐富的，敗筆很少，影片有主題意識，有堅強的陣容，有武打絕招，有兵器翻新，更有豐富的娛樂成份，所以不管中國人也好，外國人也好，看了都莫不吊足胃口，甚至為他作口頭義務宣傳。

在國內，郭南宏因有不少作品叫座轟動，已經擁有廣大的基本觀眾，在海外，洋記者曾讚美他是中國最傑出的三大武俠片王牌導演之一，而其在武俠片上的成就，已有駕凌另兩位名導之勢，因為他「勝不驕」，永遠在埋頭努力求進。

《十八銅人》確確實實要算當年最成功的一部武俠電影，不僅製作成功，票房更成功，但瞭解製作經過的，又可知這種成功的果實得來非易？該片單是日本版就重拍剪輯改了多次，它是郭南宏及無數演職員的心血結晶。

《十八銅人》進軍國際這一砲已經打響，但也使人擔憂，因當時台港兩地仍在一窩蜂的搶拍武俠片，但劇本題材絕少創新，又步入李小龍逝世以後的後塵。

主持全國電影會議，力主開拓海外市場

郭南宏對台灣國片開拓海外市場非常關心，自1983年，他執導的《少林寺十八銅人》被日本東寶公司看中，改為《少林寺之路》由東寶映畫株式會社院線一百多家在東京及日本全國上映後，對於開拓國際市場更有信心。

1977年以中華民國電影製片協會「海外市場拓展委員會」主任委員身分，赴東南亞各國考察當地影業現況返國。他表示，台灣國片外銷前

途還需要業界共同努力開拓。郭南宏在分析亞洲各國電影市場表示，目前泰國為扶植本國影業，將每套華語片的拷貝進口稅金提高到二十萬台幣。而根據泰國當地片商表示，平均每部影片需要五套拷貝才能滿足戲院需求。由於賦稅極重，泰國片商已不敢貿然買進沒有票房保證的影片。現在當地進口的華語片，有70%是港、台兩地賣座較佳的影片，其他30%市場則為香港邵氏影業公司和嘉禾電影公司所有。新加坡、馬來西亞兩座華人眾多的城市，今年也將外片進口版權稅從20%提高到40%，而且由於當地榮華、金星、國泰三家代銷發行華語片的公司尚有七十多部台灣國片庫存，短期內無法消化，因此已暫時停止進口華語影片。

菲律賓今年的華語片需求量比去年滑落60%，片商出價的標準也因此降低40%，目前平均價格已從每部港幣十萬、十二萬降到港幣五萬元左右。

印尼政府今年給華語片的配額是五十六部，香港嘉禾電影公司和邵氏影業公司佔了其中的四十部，台灣的獨立製片佔十六部，據說今後進口外片配額數仍將逐年減少。

韓國每年只准進口三部華語片，且每進口一部影片電影公司繳交的權利金高達五萬美元，但可以合作拍片方式進口。日本市場則除了李小龍的電影外拒絕購買其他中國影片進口，李小龍死後，接著李連杰等的功夫片透過日本東和公司川喜多長政（かわきた ながまさ）關係進口日本上映，先舉行影展，提高日本觀眾非功夫片的中國片的認識。川喜多長政在

日本全國建了一百多家小型藝術戲院，以便放映台灣及大陸影片。

　　1982年，郭南宏當選中華民國電影製片協會理事長，對台灣電影開拓海外市場更為關心，建議政府主管機關給予台灣國片製作業有關底片、錄音、攝影等所有攝製影片的器材一律免稅進口的優惠，並呼籲導演、製片界大力培植新人與創新影片風格，共同勉勵。郭南宏更語重心長說：一些缺乏敬業精神、不守職業道德的大牌演員一律不予聘用，同時疾呼同業們要積極與外國影業公司進行合作投資製片，減低製作成本，以拓展我國影片的國際市場。

第一次全國電影製片人會議

　　郭南宏主持的「第一次中華民國全國電影製片人會議」，於1983年6月18日，在台北圓山飯店舉行，台港電影界有三百多人參加，香港電影界製片、導演也來了五十多位，中華民國電影製片協會理事長郭南宏首先在大會致詞，全文如下：

> 各位長官，各位女士，各位先生，各位電影同業先進：
> 　　中華民國電影製片業者，今天在此舉行中華民國電影製片人會議，承蒙謝副總統及各位長官在百忙之中撥冗前來指導，給予我們極大的鼓舞，我們全體製片業特別向他們致謝！致敬！

製片協會創立於十八年前，當時係臺灣省電影製片協會，並於九年前獲准升格成立為全國性的社團，前後參加協會會員大約四百個，目前會員一百四十三家。

　　回顧中華民國製片界自政府遷臺以來，從篳路藍縷草創的臺語片開始，隨著近年來經濟高度成長，國民平均所得大幅增加，國片無論在數量上、品質上，無不突飛猛進，不但在國內市場蓬勃發展，並且能與外國片「分庭抗禮」，海外僑社均努力爭取國片在僑區上映。即國際電影市場，亦已有初步突破的能力，此一「從無到有」「從有到精」的艱辛歷程，都是製片人竭盡智慧與心血所得來的果實，我對各位多年的奉獻與努力，非常欣慰，對各位的輝煌成就，亦同感光榮。

　　由於國際性的經濟影響，目前國內市況低迷，海外市場萎縮，國片所受的衝擊，自然很嚴重。但以各位所累積的經驗，和一貫敬業的精神，過去既曾為電影事業披荊斬棘，開創了坦道，今後亦必能發揮堅忍卓絕精神，迎接挑戰，安渡難關。

　　本人願以最誠摯心情希望大家能循以下兩個方向，妥籌因應之道。一方面是製片界應切實檢討本身缺失，努力提昇產品品質，使能符合社會期望，更能符合觀眾的要求。另一方面，研究政府現行輔導配合措施，研議加強方案，提供政府參考。我們更應以「在艱彌厲」的精神，配合國策，羣策羣力，多多攝製主題

正確品質優良的影片。

電影事業是文化事業，它對國家、社會、教育負有深遠影響，具有廣泛的功能和特性，藉娛樂形態達到教育的效能，這就是電影所肩負最神聖的一環。另一方面，電影亦是商業產品，它是必須靠大量資金之投入才能完成的產品，可是目前電影製片產業，七成以上製片業績在虧損之中掙扎，這次製片人會議中，希望能結合全體力量，尋找振衰起弊的有效辦法，作成具體結論，提供給有關主管機構參考，大力推動，讓我全體製片業早日克服難關，早日奠定一個努力發展的目標！

今天與會的各位製片先進，對中國電影事業都投下滿腔熱誠與大量人力、物力、財力，而對我們目前面臨的存亡危機，亦都深切瞭解，希望在今天各組討論會中，大家能暢所欲言，發表高見，集思廣益，找出最有效的因應對策。同時也懇切地希望我們達到這次全體製片人會議的預期效果。

南宏再次感謝各位光臨，歡迎各位研討指正！最後敬祝各位身體健康，精神愉快！謝謝各位！

大會除副總統謝東閔到會致詞祝賀外，參加的社團及會員有港九自由總會主席童月娟，台灣電影工業總會會長沙榮峰，台北市片商公會理事長周劍光及會員三百人，大會主席團：郭南宏、明驥、童月娟、吳文

超、黃卓漢、傅清華、華敏行、廖祥雄、徐國良、李行。

　　第一分組部分：

　　　　(一)研討綱目：改善國片製作投資環境。召集人黃卓漢。

　　　　(二)發言人：黃卓漢、白景瑞、陳文景、馬芳踪、藍天虹、金
　　　　　　凱、王龍。

　　第二分組部分：

　　　　(一)研討綱目：消除國片前途障礙。召集人傅清華。

　　　　(二)發言人：傅清華、王南琛、徐國良、左琨、周大業、李行、
　　　　　　許大金、孫陽、羅維、吳祥輝、廖祥雄、沈光秀、王峯、明
　　　　　　驥、簡鴻基。

　　第三分組部分：

　　　　(一)研討綱目：加強製片協會職責，擴大為會員服務。召集人謝劍。

　　　　(二)發言人：謝劍、郭南宏、邱震、吳文超、金超白、左宏元、
　　　　　　劉登善、李冠章、李憲章、張文彬。

郭南宏籌辦兩岸三地華語電影市場展

　　1997年7月1日香港回歸前，將有三項重要電影活動，3月18日至21日，
舉辦海峽兩岸三地電影電視市場展，25日起舉行為期十七天的香港國際
電影節活動，再接下去，就是為香港電影而辦的香港電影金像獎了。

華語系的電影電視市場展，由香港貿易發展局與民間的香港電影製作發行協會主辦，是官方首度資助辦理的最具規模電影活動。香港電影協會理事長郭南宏與協會的夥伴們，早從1988年開始為催生此一活動奔走，1994年始在香港立法局、市政局議員等多面支持下而有眉目，現在案子既定，身為影展主席的郭南宏又要奔走海峽兩岸，簽請供片設攤以共襄盛舉。

　　台北的中華民國電影製片協會理事長是三年一任，郭南宏自1980年至1985年連任兩屆，交卸後到香港，被香港電影製作發行協會推選為理事長，兩年一任，連選連任，到今年十月就要第五任屆滿了。在過去十年中他為會務盡心盡力，爭取電影外銷的香港電影開發一張又一張的產地版權證書，為九七後的1997年市場展而奔走。他的生活則靠介紹港台影片外銷世界賺點佣金，省吃儉用地維持，跟過去在台灣當導演的叱咤風雲自然有別。

　　1935年7月20日出生台南縣學甲鎮的郭南宏，原在高雄工學校建築科就讀，因志趣所在，畢業後北上投入丁伯駪辦的亞洲訓練班學習電影編導，1957年台語片興盛時，先編劇又導演拍一部黑白小銀幕的《古城恨》，再拍《鬼湖》、《相思記》、《台北之夜》、《請君保重》，以及黑白大銀幕的《情天玉女恨》等片。1964年被李翰祥看中，從國聯公司的《明月幾時圓》開始拍彩色國語片，再加入聯邦拍《一代劍王》，終於被香港邵氏公司羅致。商業走向使他嚐到了成功滋味，乃在香港成

立宏華國際公司創業。

　　他為宏華自編自導的《鐵三角》、《鬼見愁》、《少林寺十八銅人》大賺了，乃念茲在茲的期待再進一步創新突破。在香港看了吳思遠用袁和平擔任武術指導拍的《南拳北腿》，自歎弗如，商得吳協助，邀請袁和平帶著武術班底來台拍《先天氣功》。袁等盡心盡力演練，建議他修改劇情拍逗笑的武打蘇乞兒故事，郭以為還是正正經經拍武俠功夫較好。袁只得聽他的。這《先天氣功》還是賺了大錢。而袁和平回港幫吳思遠用成龍拍的蘇乞兒故事拍《蛇形刁手》，卻另創武俠片新的高潮，接著一部《醉拳》，使武打片更起了革命性熱潮。

　　星馬片商以預付訂金方式，要郭南宏拍新型態逗笑武打片，他答應了甲即不能拒絕乙，宏華公司竟不知不覺一口氣跟海外（星馬、印尼、泰國、菲律賓）片商簽了十五部戲約。為趕交件，請七位年輕導演先後趕拍九部片，卻因港、台公司大量搶拍武俠片導致電影人力資源不足等因素，才拍完七部，還兩部沒完成，就拍不下去，而宣告失敗告終，但已經花去近一億元。完成的七部片，成績又不理想，雖掛上郭南宏導演，一看就知道不是郭南宏親自導演，全部被退片，郭南宏賠掉台灣、香港的房地產還負債，直到1983年，李連杰主演的大陸片《少林寺》轟動海內外，刺激日本英雄公司重提當年他惜售的《少林寺十八銅人》日本版權，得在東寶的全日一百三十八家戲院聯映，郭南宏才終於以其日本版權所得還清債務。

幾年以後他再努力奮鬥，可是電影環境又多變化，他的拍片方向也轉移，只得停下來，為華語片電影電視市場展奔走創辦香港第一屆國際影視展。

第六屆巴黎電影節

2008年7月1日，郭南宏導演應邀到法國巴黎，參加第六屆巴黎電影節的活動，事前還被巴黎影展委員會推選為第六屆巴黎電影節的榮譽主席。郭南宏曾說：

> 這一次我應邀去參加巴黎電影節活動的名稱好像是「向武俠大師致敬──郭南宏的武俠電影回顧展」，同時也要我主持幾個國際論壇、跟新聞界談中國武俠電影、又跟一些學術界談拍武俠電影甘苦，還要我帶著幾部我早年導演的武俠片去法國巴黎做回顧展。最後敲定了四部武俠片也就是我的第一部武俠片《一代劍王》跟一部發行世界市場七、八十個國家的《少林寺十八銅人》，另外一部是1970年在香港全年中西片票房賣座冠軍、創新武俠片風格的《鬼見愁》。另外還有一部就是非常不容易的帶著香港最忙碌武術指導──NO.1的袁和平到台灣當我的武術指導，負責全片武打動作設計的《太極元功》。

記得2007年冬，當時蔡明亮導演的製片王琮告訴我，法國巴黎電影節有這樣的構想，請他先告訴我邀請我去參加第六屆巴黎電影節，主持郭南宏武俠經典回顧展。如果可以的話，第六屆巴黎電影節的秘書長會到台灣或是香港跟我見面，最後我們敲定在香港見面。約一個月多後秘書長麗詩女士到香港來跟我見面，她大概跟我講幾個重點，巴黎這個影展開幕是2008年7月1號到10號，要我帶四部武俠片去放映。事前還會推選我當榮譽主席。我可以帶一個助理一起去，來回的飛機票和住宿都是他們負責。四部武俠片的沖印烤貝，他們會全數補助等等。還有在巴黎的活動、一切住宿、交通什麼的，通通由他們支出。未久我收到了巴黎市長的親筆函，邀請我去參加第六屆的巴黎電影節。我們中華民國駐巴黎的中央社特派員也發回消息，披露了這個訊息：我去主持電影回顧展，同時被推選為榮譽主席。於是經過一個多月的籌備，我在2008年的7月1號，搭上飛機跟王琮製片一起飛巴黎。

　　在法國一個禮拜的活動，受到非常熱忱的歡迎，最讓我感動的有幾樣事情。第一件事就是電影節外面的大看板，也特別請一位攝影家為我拍中國武俠片的武術架勢（龍拳、虎拳、蛇拳等等），也有很大的照片出現在影展會場大門外；第二件事，在巴黎一個近百年很貴族化的戲院，有一樓、二樓、三樓，公開放映我的四部武俠電影，記得第一部是放映《一代劍王》。當時影展

秘書長先做放映前的致詞，我記得蔡明亮導演正好在那邊為新片女主角試鏡（為他的新片《FACE》的女主角人選試鏡）。蔡導演也趕來了，那天晚上觀眾擠得滿滿的，開始就先放映了我1968年導演的《一代劍王》。是的，我最難忘的是《一代劍王》，因這是我第一部的武俠片，我為台灣聯邦電影公司拍的第一部武俠片。當這部戲兩個鐘頭放映完了之後，觀眾非常激烈地鼓掌，讓我非常感動，中央社的某記者小姐事後就問我「剛才影片放映中我看你流著眼淚吧？」「是啊！有些忍不住。」她說：「我早注意到電影看到一半之後，你好像在擦著眼淚。」「妳不斷地在注意我？」「你為什麼看到影片中間會感慨流眼淚呢？」我說：「是因為這部戲一晃眼就過了四十年了，影片裡面的好幾個演員都不在人世了，所以感到人生太短了，很多事真的沒有辦法預料的，光陰過得太快了，這一切又好像昨天才發生的事情卻過了將近四十年，許多人只留下電影的影像讓人懷念，但人已經不在世間了。」

還有我在巴黎活動的一個禮拜，我國外交部駐巴黎代表處的呂大使，他非常熱情的接待我，幫我安排二十幾個媒體的訪問，大概有五、六個電視台的訪問，還有平面媒體的，報紙雜誌的。還在大使館裡面舉辦歡迎酒會，讓我印象非常深刻，非常感動。

我要強調的是，我發覺雖然是中國武俠電影，同樣能受到萬

千外國人的喜愛，尤其是也有西德、西班牙的媒體都來訪問我導演中國武俠片的歷程，真是非常讓人意外的。反觀我們國內，自己拍的中國武俠片那麼受到外國人的喜愛，卻未能受到國內電影產業界重視。我要強調的就是這部《太極元功》，武術指導是當今世界NO.1的袁和平，那時候他到台灣來拍《太極元功》，他還沒拍《蛇形刁手》、也還沒拍《醉拳》。讓我有機會搶先發現到他武術精髓跟高超武術設計能力，影片中每一個動作都百分百精彩，前後三個多月拍出了這樣一部好戲，讓我感覺到非常幸運和高興。2008年我到法國參加第六屆巴黎電影節，這個記憶永遠不會忘記，我還要鄭重說一句話，我們台灣的電影文化藝術作品是被世界重視的，我們自己要好好珍惜，尤其是七〇年代我們打進國際市場的台灣拍攝的正統忠、孝、節、義武俠片，不可疏忽我們的強項，正統忠孝節義武俠片，可能就是我們台灣電影產業再次揚威世界的電影品種，這是我想強調的一句肺腑之言。

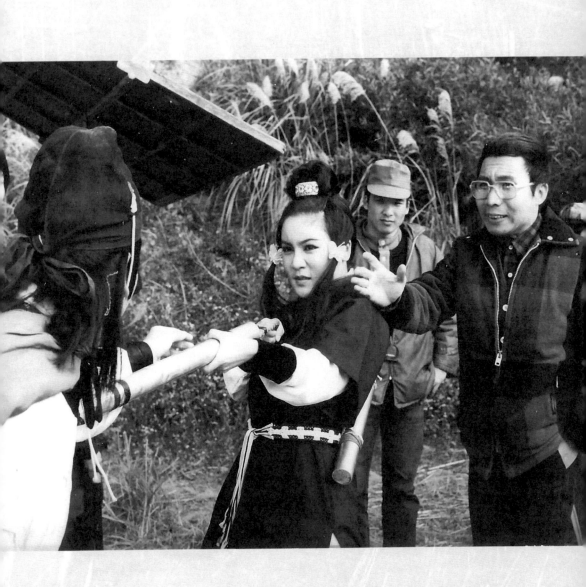

郭南宏經典名片

傑出的少林武俠系列

少林寺十八銅人
The 18 Bronzemen

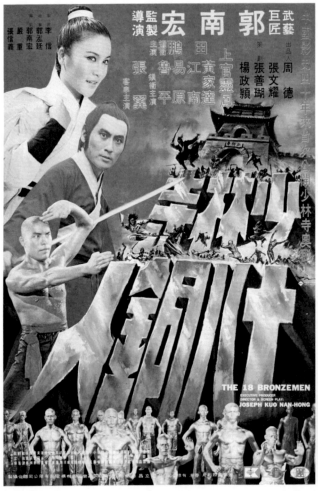

❶《少林寺十八銅人》文宣
❷日本東京日比谷戲院
❸《少林寺十八銅人》文宣

《少林寺十八銅人》法文版海報

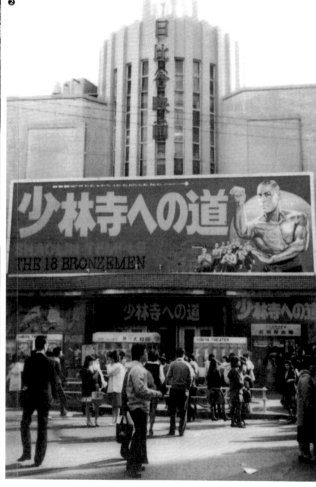

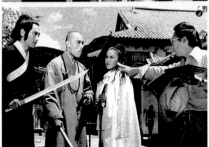

❶1974年，郭南宏編導製古裝武俠片《少林寺十八銅人》，男主角田鵬、黃家達，女主角上官靈鳳劇照。

❷郭南宏指導三位主角田鵬、上官靈鳳、黃家達演戲。

❸1974年郭南宏編導古裝武俠片《少林寺十八銅人》，打進世界七十多個國家。

❹1976年郭南宏編導製作古裝武片《雍正大破十八銅人》，黃家達飾演雍正皇帝。

❺1984年，郭南宏編導古裝武俠片《河南嵩山少林寺》

《十八銅人》相關報導

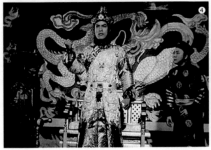

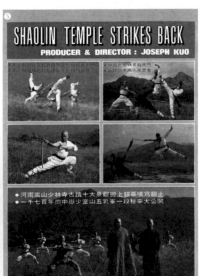

SHAOLIN TEMPLE STRIKES BACK
PRODUCER & DIRECTOR : JOSEPH KUO

• 河南嵩山少林寺古蹟十大景觀搬上銀幕嘆為觀止
• 一千七百年前中嶽少室山五乳峰一段秘辛大公開

郭南宏導演的武俠片《少林寺十八銅人》（The 18 Bronzemen，在日本改名「少林寺之道」），1983年1月29日起在日本東和公司所屬的東京日比谷頭輪西片六家戲院及大阪、橫濱、京都各一家戲院推出，2月中日本全國各地區戲院加入使用一百多個拷貝聯映。這在台灣國片來說是空前創舉和殊榮。

　　該片在日本發行的收入為片主郭南宏與日本發行公司五五拆賬，廣告費由發行公司墊付。由於日本「少林熱」所帶來的運氣，可望紓解當時是中華民國電影製片協會代理事長郭南宏的經濟危機，對國內蕭條的電影現況來說，《少林寺十八銅人》在日本全國盛大首映，也為低迷國片帶來極大鼓舞。

　　郭南宏先預收發行公司十二萬五千美元，重新整理三萬多呎底、聲、字片，共補拍十五場戲，並增加三個童星演員，演少林寺小學徒，增加賣點，最後一次補拍於1月3日至5日完成，補拍後重新剪接冲印，原底片剪下四十分鐘長作廢，加上新戲三十五分鐘。

　　當然，《少林寺十八銅人》能有今天的成就，自製自導的郭南宏，也經過了多年的奮鬥，前後去日本已二十多次。最初是六年前，該片國內首映時，留日經濟學家邱永漢看過該片後，認為台灣出品的影片有此成績，是很難得，在日本發行很廣的《文藝春秋》雜誌撰文推薦，引起日本發行西片的機構HERALD公司的興趣。社長來台看試片，不是很滿意，條件未談成功。翌年三月，HERALD公司再度派員到香港看試片，

還是不滿意，可是五月又再來台看試片，認為如果補拍幾場戲的話，便可考慮，六月，郭南宏到日本，商談如何補戲，要求補戲的費用，由日方負擔，而且必須全國上映，日方只答應墊付補戲費用十二萬五千美元，是否能作全國性發行，要看補戲完成。經過郭南宏補戲後重新剪輯配音後，日方看過試片，很滿意，於10月21日簽約，決定由東寶全國戲院發行，印兩百部拷貝，費用及宣傳費一百萬美元，均由日本墊付，收入則五五分賬。如果日本人沒有相當把握，絕不敢如此冒險投資。

12月，美國片「外星人」在日本首映，大為轟動，是由於小孩戲感人，郭南宏得此靈感決定再補一段三位童星幼年時代練功夫的苦戲，日方同意，但必須在1月8日前完成。郭南宏返國，又趕緊補拍，正好趕於1月8日準時完成交片，日方看過試片後，認為比香港左派的《少林寺》好得多，因為《少林寺》的戲劇性很淡，郭南宏的《少林寺十八銅人》才是真正少林寺電影。因此，同屬東寶公司的東和西片院線，即日比谷劇場等七家，要求加入首映，使《少林寺十八銅人》改名的《少林寺への道》（《少林寺之道》）身價更高。日方的負責人，並願向美國派拉蒙公司推薦，以日本版的《少林寺之道》在美國作全國性發行。

可惜據日本方面報導，《少林寺之道》在日比谷劇場的賣座很差，第一天四場不到兩千票，第二天略有起色，也不理想。據日本方面分析是宣傳不夠，也不該在這一流西片戲院上映。東京日比谷劇場，是日本最高級的豪華大戲院，觀眾都是高級西片影迷，平常很少看中國片，原

來是預定上映《ET》的，但是《ET》上映的分帳條件太高，東寶公司
認為以聖誕新年的好檔期，上映其他好片，雖然賣座差些，但是戲院分
得多，仍較為有利，因而放棄《ET》，寧可改映《第一滴血》，不料
《ET》使日本觀眾瘋狂，賣座遠超出預估數字，也因此「第一滴血」
大受影響，映期縮短，為此，戲院方面才臨時要求將改名《少林寺之
道》的《少林寺十八銅人》搬到西片院線打頭陣，先映兩週。再由東寶
全國院線接映。也許戲院太過相信少林寺的熱潮，忽略了《ET》的風
頭仍強，同時上映的中國片，有香港的《最佳拍檔》（改名《惡漢偵
探》），在東映線上映，賣座也差，無形中分散了愛看中國片的觀眾。
據日本人分析，《最佳拍檔》拍得雖然不錯，卻是西片風味，沒有一點
中國片的特色，影評界反映差，影響票房。

　　幸好《少林寺之道》於2月11日起在日本全國上映後，在京都、大
阪、神戶等地的賣座情況都很好，估計全日本的收入可達十六億日圓。
這時郭南宏的目標又移到美國市場，將花十萬美元，配杜比錄音，加強
銅人闖過十八關的音響效果，在劇情方面，加強武打場面，英語對白也
要重寫重配。

　　台灣的《少林寺十八銅人》於1974年開拍，是繼香港左派李連杰主
演的《少林寺》之後，在日本上演的第一部「少林影片」，接下去的還
有邵氏公司的《少林三十六房》及《少林寺》續集《少林小子》（又
名《一代忠良》）。日本方面是1980年3月及5月兩次向郭南宏接洽發行

veritcal text right side

《少林小子》海報

THE SHAOLIN KIDS
少林小子

美亞娛樂
MEI AH ENTERTAINMENT

《少林寺十八銅人》，6月郭南宏赴日議定，8月開始補戲，10月下旬正式完成簽約手續。雙方初次接觸時，香港中原公司的《少林寺》在日本市場情勢看好。首映票房已達日幣十六億元，偏遠戲院仍在上演，西片《外星人》票房已達六十五億元，可望總票房達七十五億元以上。

《少林寺》是由日本少林門取得版權交東寶發行，該片續集《少林小子》開價一百二十萬美元包底，東寶還價九十萬，被松竹公司得到情報以一百二十萬美元搶先得到發行權。在松竹機構戲院首映。

邵氏公司的《少林卅六房》，則由另一擁有戲院的東影機構發行。

據日本方面的記載，最先進入日本市場的中國武俠片台灣的《龍門客棧》，比李小龍的《龍爭虎鬥》早六年，由松竹發行，1968年在北海道公映，1974年李小龍的《龍爭虎鬥》，在日本的西片院線轟動後，又再度推出，兩次都不賣座。

有人曾認為《龍門客棧》的不受觀迎，可能是刀劍片的緣故，可是就在1974年，日本電影院掀起中國功夫片的熱潮聲中，台港國片在日本上映了二十六部，其中掛著台灣出品招牌的影片，除《龍門客棧》外，由南海公司出品、張徹導演的《方世玉》，長弓出品、張徹導演的《方世玉與洪熙官》，寶樹出品、高寶樹導演的《追命槍》和《大小通吃》，聯華出品、巫敏雄導演的《雙天至尊》，第一公司出品、王羽導演的《四大天王》，汪榴照導演的《龍虎地頭蛇》等八部，也有非功夫片的，仍不賣座。次年，還有國際出品、《龍門客棧》王羽導演的《黑

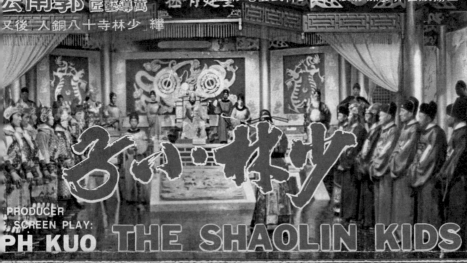

PRODUCER
SCREEN PLAY:
PH KUO THE SHAOLIN KIDS

❶❷❸❹

《少林小子》劇中一場少林弟子和民眾與明兵錦衣衛衝突的大場面。

《少林小子》男主角田鵬與第二女主角林月雲劇照

女主角上官靈鳳飛踢劇照。

《少林小子》女主角上官靈鳳女扮男裝、行俠仗義的劇照。

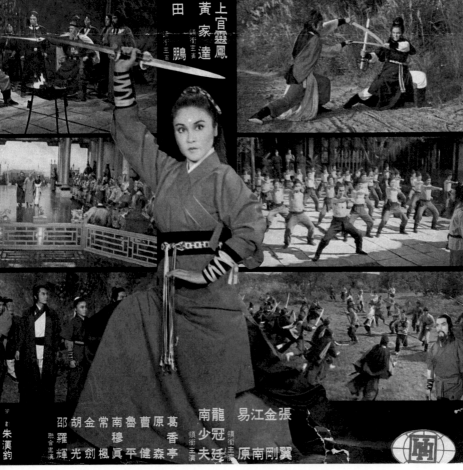

上官靈鳳
黃家達
田鵬

《少林小子》海報

鵬

上 黃
官 家
靈 達
鳳 剛
童
南
原
領銜主演

聯 金
上 富 工
映 長 場

南龍 易江金張
少冠 夫廷
原南剛翼

邵 胡金 常南魯曹原萬
羅 穆 香
朱漢鈞
輝 光劍楓眞平健森亭

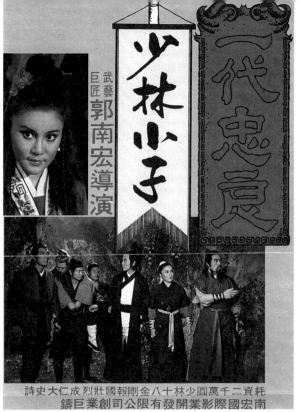

武藝巨匠**郭南宏導演**

一代忠良

少林小子

❶

❷

▶《少林小子》（又名《一代忠良》）文宣▼

耗資二千萬圓少林十八剛金報國壯烈成仁大史詩
南宏國際影業開發有限公司創業巨鑄

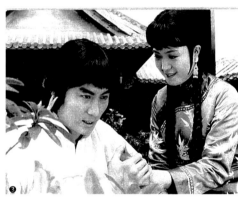

❸

❹

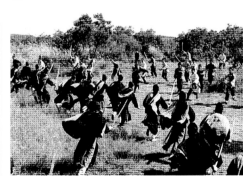

（香港）有限公司

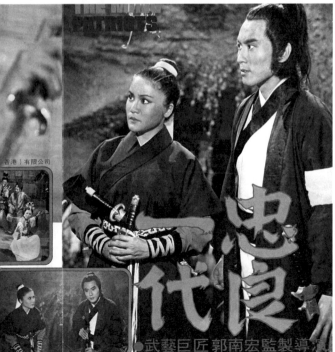

一代忠良

武藝巨匠**郭南宏監製導演**

白道》，1967年有第一出品、王羽導演的《獨臂刀大戰血滴子》，1977年東傳出品、張美君導演的立體功夫片《千刀萬里追》，1979年國泰出品、蘇真平導演的《功夫大拍賣》等，這些影片在日本上映，都未得到影迷的重視。是水準不夠，還是宣傳不夠，難有很正確的論斷。

日本電影界，近幾年對發行中國片興趣很高，去年發行的中國片有《摩登保鏢》、《龍少爺》、《少林寺》、《龍之忍者》、《神拳》、《笑拳》等，今年發行的中國片，除《少林寺十八銅人》及《最佳拍檔》外，還有《少林寺》續集的《少林小子》、《少林卅六房》、《蛇鶴八步》、《提防小手》（改名《香港扒手團》）等等。

以往國片界人士總認為中國片正式打開日本市場，是不可能的，事實證明，只要拍得好，並非不可能，以《少林寺十八銅人》原來的水準來說，就不合乎他們的要求，日本方面會一再來看試片，則是說明該片雖然水準較差，卻有可取之處，如果我們在編導上能夠精益求精，一旦在日本能夠作全國性的發行，片方最少的淨收入也有五十萬美元，大陸《少林寺》（其實是香港出品，應稱香港《少林寺》），在日本全國的總收入達一千六百萬美元，扣除發行費、宣傳費、拷貝費等開支，片方最少也能分到四、五百萬美元，比任何企業的利潤高，因此，國片並非不可為，尤其現在郭南宏已做了開闢日本市場的開路先鋒，日本影迷對台灣出品影片水準已有了認識後，電影界人士應把握時機，乘勝追擊，繼續努力。必須要記牢的是，要有中國民族特性的特色，別人拍不

出來，這才是致勝之道。台灣和香港的中國片缺少大陸的河山風光作背景，比較吃虧，但是如能在人物性格，生活習慣及服飾、佈景等方面力求中國風味，仍可彌補。

　　1976年郭南宏創新風格編劇、導演的古裝武俠機關動作電影：《少林寺十八銅人》，發行五種語言發音（中、英、西、法、德）版本，行銷世界八十多國，日本地區由日本東寶映畫會社院線發行，至今，創五十多年來臺灣國產電影唯一在日本全國一百多家戲院同時公映的紀錄。

　　《少林寺十八銅人》由於忠孝節義主題意識正確感人，演員演技精湛，又加上場景壯偉，機關佈景見所未見，武技招招逼真，新穎獨特，遂自連續試映後，不僅轟動國內影壇，影界人士也咸認為較之一般武俠片更有可觀，該片導演郭南宏，曾拍過《一代劍王》、《鬼見愁》等多部片子，均創下了港幣百萬元的票房，他所執導的武俠功夫片都有獨到之處，不僅注重俠義的精神，更有武功的競技，特技的創新及絕招的出奇。

　　在片中「十八銅人」是如何奇妙的出現，如何神奇的與主角田鵬、黃家達、江南等一一過招，無論闖打重重機關、變化莫測、驚險情節安排、功夫招式、生死一鬆、緊張氣氛，無一不是郭南宏忠於少林派各路拳招的動作嘔心瀝血之作，影片的水準，實可謂是郭南宏的登峯造極之作。加上少林拳嫡傳弟子破例現身說法，已使精彩的少林絕學全藝，一一展現在螢幕上。

片中的上官靈鳳、田鵬、黃家達、江南、易原、張翼等，都是當時的一流武俠片紅星，他們為了各人表現，為了能演出這部國際矚目的影片，無不使出渾身解數，有最佳的合作表演。而片中的創新劇情曲折感人，少林武藝的卓越超羣，以及一氣呵成的娛樂效果，實為近年來罕見的傑出巨片。

　　該片試映多次，曾獲邵氏公司總裁邵逸夫，嘉禾公司總經理鄒文懷以及日本星馬、菲律賓、印尼、泰國、韓國等亞洲地區電影公司負責人的讚賞，該片這些國家的版權亦早已賣出，而美、澳、紐等英語版地區的發行，則交由美國福斯公司代理。《少林寺十八銅人》不僅在港台地區掀起高潮，在海外日本及東南亞也廣受歡迎。

1976香港龍年十大賣座影片

1. 《半斤八兩》，許氏、嘉禾出品。

2. 《跳灰》，繽繽出品，蕭芳芳、梁普智導演，陳星、陳惠敏、蕭芳芳、嘉倫主演。首映21天，收入港幣387萬餘元；月前重映7天，又收四十餘萬元。

3. 《帝女花》，嘉禾出品，吳宇森導演，龍劍笙、梅雪詩、梁醒波、靚次伯主演，上映計21天，收入港幣344萬餘元。

4. 《大家樂》，寶鼎公司出品，黃霑導演，亞B、亞倫、高妙思、余安安、黃霑等主演，上映16天，總收入港幣190餘萬元。

5. 《八百壯士》，中影公司出品，丁善璽導演，林青霞、徐楓、柯俊雄、張艾嘉、金漢、楊群等主演，上映15天，總收入港幣183萬餘元。

6. 《乾隆皇帝奇遇記》，邵氏出品，王風導演，劉永、汪禹、麥華美、米蘭等主演，上映16天，收港幣175萬餘元。

7. 《少林寺十八銅人》，宏華公司出品，郭南宏導演，上官靈鳳、黃家達、田鵬主演，上映14天，收入港幣174萬餘元。

8. 《龍爭虎鬥》，協和出品，高洛斯導演，李小龍、石堅、茅瑛等主演，重映14天，收入港幣170餘萬元。

9. 《官人我要》，又名《冤枉啊，大人》、邵音音、楊群、于洋、何蓮蒂主演，上映14天，收入港幣163萬餘元。

10. 《流星、蝴蝶、劍》，邵氏出品，楚原導演，凌雲、宗華、井莉、岳華主演，上映14天，收入港幣159萬餘元。

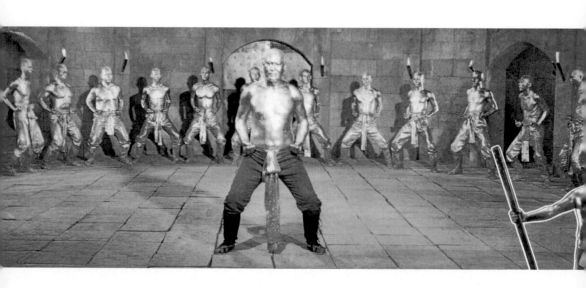

雍正大破十八銅人
Return of the Eighteen Bronzemen

年代 1976
出品 宏華國際影片香港有限公司
監製 郭南宏／**編劇** 郭南宏、徐銘廉
導演 郭南宏／**武術指導** 陳少鵬
主演 黃家達、上官靈鳳、田鵬

　　這部以清朝雍正皇帝埋名混入少林寺學武練功受訓為始，有系統地經歷了鍛練少林功夫的過程，通過十八銅人陣的考驗，進而登基帝業，編導在武打中滲入了文藝和政治內涵，選材廣泛而曲折，趣味通俗而濃郁，尤其少林寺武術訓練方式的戲劇性詳盡介紹，是國片首創題材，是國片首創題材，更是饒有趣味，可以說是武打片中最具代表性的一部。

　　導演郭南宏對打鬥鏡頭的處理頗能把握重點，因而動作顯得極為突出節奏明快，加上片中的每一場景都能充份利用，像曲折的走廊、八角的陣地、萬刺牆、千金鐘、精銅鐘、火龍鼎、通天門，加上活門、暗椿和千斤閘，都表現很好。另外一些特製的道具和服裝，像五毒針、虎頭夾和機器人，噱頭十足。而少林嫡傳弟子的聯合考驗，如斬字訣的金刀陣，紮字訣的齊眉棍法，龍虎堂中忍耐挨打的定力，或者是考驗輕功、內功、氣功、點穴斷血功、縮骨收筋功、銅頭鐵肚功等，更是關關精彩，陣陣嚴密，非常引人入勝。

　　郭南宏說，黃家達扮演「雍正」帝，而雍正是清代皇帝中，最殘忍，唯一壇長武功的皇帝，他不僅武功好，還發明了殺人武器「血滴子」，這部《雍正大破十八銅人》便是介紹雍正如何隱姓埋名潛入少林

學藝，以及如何大破十八銅人陣。

黃家達飾善用心機、武功高強的四皇子雍正，上官靈鳳飾女扮男裝的尚明珠，田鵬則飾少林弟子關少鵬，三人搭檔有相當精彩的演出，是郭南宏將繼《少林寺十八銅人》之後，再一次進軍世界影壇鉅作。

要把活人變銅人並不簡單，因為調製金粉是很大的一門學問，如果金粉調得太濃了，塗在身上容易乾涸，塞住演員的毛細孔，兩、三個小時內，就會發生頭暈、嘔吐，甚至休克的現象；金粉調得太稀了，塗在身上看起來太假，不像真的「銅人」。郭南宏為了拍這兩部影片，悉心研究，已經變成調配金粉油漆的專家了。

【電影簡介】

清康熙皇帝晚年，諸皇子爭嗣帝位，勾心鬥角。四皇子雍正（黃家達飾）善用心機，暗率心腹，微服遍訪武林高人，擴充實力，企圖爭奪帝位。

在洛陽某酒樓，雍正與女扮男裝之尚明珠（上官靈鳳飾）發生衝突。雍正雖傾力以赴，卻難損其毫髮，幸老僧廣慈勸止，始免死傷。

雍正一行下江南，遇土匪攔劫行旅。退賊後，雍正發現行旅中有美女范玉蘭，驚為天人。追踪後，方知玉蘭係左都御史范文仲之千金，已許與少林弟子關少鵬（田鵬飾）。雍正妒火中燒，乃借請教為名，向少鵬挑戰，頻出毒招，欲置少鵬於死地。詎料生死毫髮間，關少鵬每化險為夷，雍正反不敵倒地。經此大辱，雍正決心拜師精研武藝。

最後雍正決心隱名跪求少林寺方丈正覺收列門牆，奈以逾年歲而遭拒絕，雍正三晝夜不起風雨不退，感動監院師父正悟說情。雖獲允准，但要雍正每日挑水百擔上山，挑柴百擔下山，熬過百日始肯收為少林門徒。雍正決心如鐵，遣散隨從，命他們三年後來寺外迎候，必能打破十八銅人陣。

從此，雍正苦練武功，進步神速。尤以雍正外表憨厚，與師兄弟融洽相處，頗得人緣。一年後，因其食量驚人，引為師兄弟取笑話題，且由於本性好強，竟激於一二言，冒生死闖入銅人陣。僅過三關，即成血人，重傷而退。又過了一年，雍正由失敗中吸取經驗，再次闖打銅人陣。師兄弟勸止不住，有為之打賭者，認為雍正必死陣中，有認為不到一個小時必定折回，而雍正卻一去未返。迄翌晨，眾弟子用膳之際，雍正忽遍體鱗傷，蹣跚而至。在眾目睽睽下，端起大碗清粥，一口氣喝光，惹來滿堂大笑。雍正勇氣可嘉，正覺益加愛惜。

一日，雍正跟師兄練功，不覺間施出大漠絕技：「移山倒海」一招，正覺起疑，雍正含糊瞞過。

三年將屆雍正自認學盡少林武功，求方丈親授天下無敵之達摩十八絕，為正覺所拒。雍正乘夜潛入藏經閣盜取絕學秘笈，但幾萬本文武經典，無從搜獲，不由惱怨萬分。

三年時光已屆諾言未忘，天未亮，雍正勇闖銅人陣。一連突破十八羅漢拳、刀棍雙絕、銅牆鐵壁，繼而考驗輕功、內功、氣功、接著點穴斷血功、縮骨收筋功、銅鐵肚功……不料，嵩山少林寺前山門外，出現數十清廷男子準備迎接四阿哥雍正功成下山。

一時驚動方丈，急忙下令尋找，發現雍正已經打出十七關卡，準備闖過最後一關：「通天門」抱起火龍鼎，方丈趕到立刻禁止雍正再闖關，下令打開通天門，不理雍正再三苦求，硬將他趕出少林寺。

火燒少林寺
The Blazing Temple

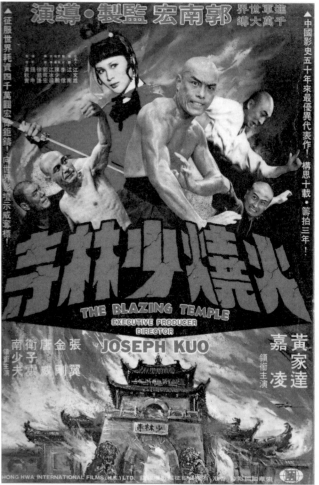

年代　1977
出品　宏華國際影片
　　　（香港）
　　　有限公司
監製　郭南宏
編劇　郭南宏、徐銘謙
導演　郭南宏
武術指導　陳少鵬
主演　黃家達、嘉凌、
　　　張翼、唐威、金
　　　鋼、衛子雲、易
　　　原、魯平、林旺
　　　南、劉立視、黃
　　　關雄、龍嘯、南
　　　少夫、邵羅輝、
　　　林小虎、胡光。

《火燒少林寺》是郭南宏獨資宏華影業公司出品，繼《少林寺十八銅人》、《雍正大破少林寺十八銅人》、《八大門派》後的另一部「少林電影」，他將傾全力把這部電影拍成「少林電影」的代表作。獨資投下港幣四百萬元以上，郭南宏以日租一萬到一萬五千元的高價，簽約租下聯邦兩個廠棚，加上中影、華國、中製各一個廠棚，同時搭七個大景、輪流拍攝《火燒少林寺》。拍一部電影同時簽約租下五個廠棚，這在國語電影獨立製片機構來說，的確算是「空前」的壯舉。

　　此外，郭南宏在獲得國際開發公司的支援，另在石門水庫附近租下一塊地皮，面積廣達四萬多坪，建一座宏偉的少林寺和正大光明殿和皇宮御花園，而且最後是十八門紅衣大砲攻擊，焚燬於熊熊烈火之中。

　　全片預算經過追加再追加，據郭南宏說最後的預算達港幣四百五十萬元。其中光是演員，就要好幾百萬新台幣。嘉凌、黃家達、張翼、唐威、金剛、陳鴻烈固然都是以港幣論片酬，南少夫、易原、魯平、苗天、薛漢……價碼也都不含糊。

　　《火燒少林寺》拍攝的重點，以場面雄偉取勝，幾堂搭景，據郭南宏說最少也得百萬元，二十八堂搭景包括：少林寺、達摩院、藏經閣、子弟臥房、大雄寶殿、金剛堂、祭堂、靜心堂、羅漢院、文珠院、研經堂、十八銅人陣、御花園和正大光明殿……。

　　其中以「大雄寶殿」和「正大光明殿」長度兩百呎，寬度一百呎。除了二十八堂搭景，《火燒少林寺》裡還有十八堂機關佈景，而且在構

《火燒少林寺》文宣

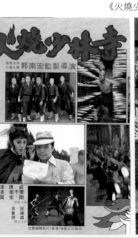

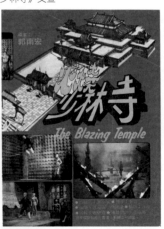

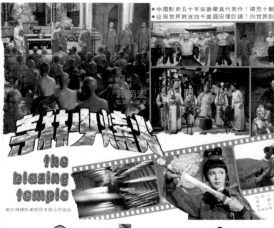

❶ 《火燒少林寺》開拍,眾演員剃頭工作照。

❷ 郭南指導《火燒少林寺》女主角嘉凌之工作照。

❸ 《火燒少林寺》上映時的報紙報導。

❹ 《火燒少林寺》文宣

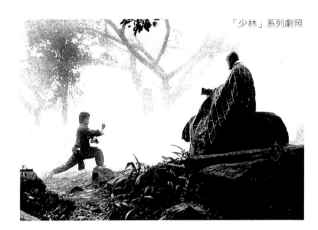

「少林」系列劇照

造上，十八堂景都有迥然不同的地方。

　　為了這十八堂機關佈景，郭南宏重金禮聘臺、日、港專家負責設計，光是設計費一項，便要新臺幣四、五十萬元。

　　片中的十八銅人陣，也是《火燒少林寺》的重心所在，負責設計十八銅人陣的，是囊括了三家模型特技公司的專業人才製造。

　　郭南宏說：「《火燒少林寺》的銅人陣跟《少林寺十八銅人》不同，在《火燒少林寺》將要登場的銅人，多達七十二個之多。」

　　「藏經閣」的書籍，由於面積廣闊，需要量也相形增加，郭南宏曾經概略的估計過，最少有十萬本才能應付整個場面。

　　為了那十萬本書，郭南宏也花費了不少心血，最後獲得中影、華國、聯邦三個製片廠的支援，將所有藏書傾囊而借，然而，郭南宏還在擔心，三個製片廳的藏書加起來沒有十萬本。

　　三百五十萬港幣拍一部電影將來究竟能收回多少，郭南宏說：「總之，我已經決定動用我所能動的人力、物力和財力全部用在《火燒少林寺》身上。」

「這等於是孤注一擲。」我問：「你有沒有想過孤注一擲以後的問題？」

　　「想過。」郭南宏說：「不是傾家蕩產，便是富至億萬。」

　　《火燒少林寺》郭南宏預定六個月拍完，希望香港能趕上陽曆新年，郭南宏覺得好片子和好檔期，紅花綠葉，等於已經成功了一半。

　　上趟郭南宏去香港的時候，嘉禾電影公司曾跟他接觸過，希望能獲得《火燒少林寺》的世界版權。

　　「不會是賣斷。」郭南宏說：「我希望能由嘉禾負責代理發行，按照賣座給予代理發行費。」

　　《火燒少林寺》，是台灣電影產業獨立製片公司五十年來投資最鉅大的古裝武俠片，從籌備搭景，縫製衣服、道具和紅衣大砲，到正式開鏡拍攝，歷經一年半才殺青。

　　當時也租下南海路國聯片廠，搭建嵩山少林寺全景模型，並拍攝清廷十八門紅衣大砲攻打少林寺，令少林寺毀於砲火中，這場戲惹出一個驚爆的大禍來，讓郭南宏差點被嚇破膽暈倒在片廠裡。

　　當晚八點多，開拍通宵拍戲，郭南宏親自指定炮戶爆炸點，爆破設計師依郭導要求，加強爆破力和火燄，大約安裝了二十幾個爆炸點後，郭導演一聲令下，按號碼引爆，料不到爆炸聲非常猛烈，大過霹靂雷轟，不到十分鐘，警備總部偵防車大隊人馬趕到，包圍整個片廠，把郭導演押走，幸好經過解釋，保證不再犯才回來。

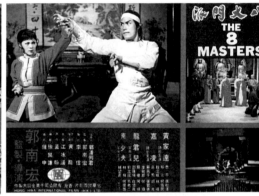

1976年，郭南宏編導製古裝武俠片《八大門派》　八大門派劇照

郭南宏編導古裝武俠片《八大門派》
的相關報導

《少林寺十八銅人》文宣

河南嵩山少林寺
Shaolin Temple Strihes Back

年代 1983／出品 日月電影育樂公司
監製、導演 郭南宏／**劇本原著** 郭南宏
總策劃 金愷／**演員** 陳建昌、孫國明／**片長** 3.810英呎

郭南宏表示，他籌拍中的《河南嵩山少林寺》，應該算是一種國術武俠片。他特別指出，電影的潮流是永遠不斷的走著一個大「循環」，而目前無論如何，也應該轉到拍攝這一類國術武俠片了。

郭南宏指出《河南嵩山少林寺》有一個當年達摩祖師如何與十八羅漢相遇，以及如何興建少林寺的故事。此外，如少林、武當、峨嵋等七大武術門派，都有許許多多可以拍成電影的精彩題材，他都願意一一嘗試，希望能把它們拍成一部具有突破性的正統忠孝節義武俠系列電影。

郭南宏導演從1968年導演第一部武俠片：《一代劍王》之後又陸續拍了四十多部古裝武俠影片之後，最後一部武俠片就是《河南嵩山少林寺》，約在1987年，郭導演從日本買回一本河南嵩山少林寺建築畫冊，內頁裡很多照片非常清晰精彩，還包括建物的大小尺寸、高寬等，非常精細，郭南宏導演花了半年就編寫了一個古裝武俠忠孝節義的故事劇本，和華樑電影公司金長樑談妥合作，投資兩、三千萬在北投復興崗後山國華高爾夫球場旁一塊六、七千坪的平地塔起八、九堂的外搭佈景，包括，大雄寶殿、練功房、塔林等等，也有前山門廣場，花去了幾百萬，前後從籌備到影片殺青花了一年多才完成。《河南嵩山少林寺》於1983年推出在全國四十幾家首輪戲院上映，早場上午十點半開映，沒想

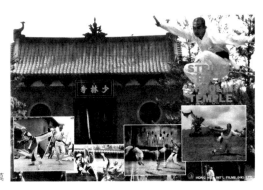

1988年投資河南嵩山少林寺，耗資三千萬

到晚上十點鐘不到已經發現在好幾處錄影帶出租店已經有《河南嵩山少林寺》新片的盜版錄影帶在出租，這個晴天霹靂的訊息讓郭南宏導演非常震驚與痛心，合夥人金長樑更是無法忍受新片被盜錄的事實，還跟盜版出租店發生了一場衝突。1983年，世界上已經發明了錄影機、錄影帶，接著來到的是電影產業大浩劫，也就是盜版錄影帶出租猖狂和社區第四台盜播不斷，從此台灣電影產業面臨空前未有的大災難。最盛時期，台灣的錄影帶出租店有三千多家，一部新電影一上映，十之八九逃不過被盜版的侵權命運，一夜之間，電影戲院的新片生意一落千丈，導致投資公司血本無歸的例子頻傳，郭南宏的《河南嵩山少林寺》跟1975年的《少林寺十八銅人》三千多萬票房，票房相差太遠。《河南嵩山少林寺》全國回收不到兩百萬台幣，還不夠電影宣傳廣告費，最慘的是，東南亞七、八個國家地區的版權也因盜版錄影帶已經入境，導致當地購買版權的片商非常不滿，拒絕付款出片，世界各地華人地區版權更是無人問津。因此讓《河南嵩山少林寺》投資全部血本無歸。郭南宏經過這一次慘痛的經驗，心灰意冷，一方面，對政府無法扼止盜版錄影帶的侵權行為萬分痛心，另一方面，對盜版集團唯利是圖，昧盡良心無孔不入，爭先恐後盜錄新片，不花一毛錢就能夠賺大錢的惡劣行為，更是無法贊同，就是過了十多年心頭還一直無法平靜下來，郭南宏最後無法忍受心血和資金耗盡，決定不再拍片了。

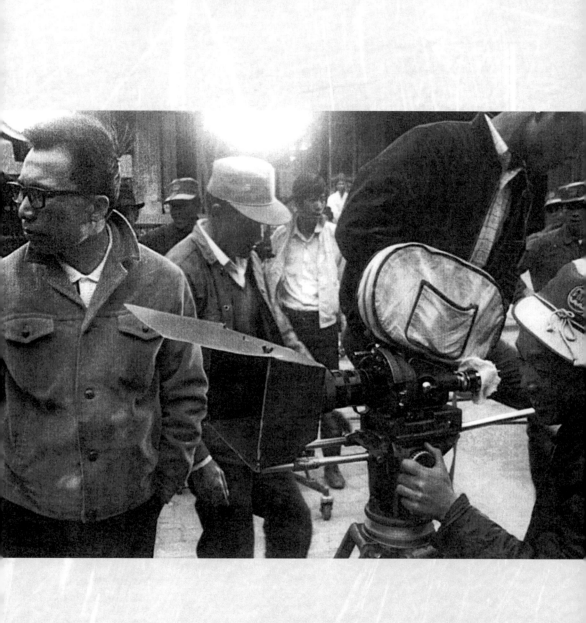

郭南宏經典名片
享譽國際影壇的劍王系列

一代劍王
The Swordsman Of All Swordsmen

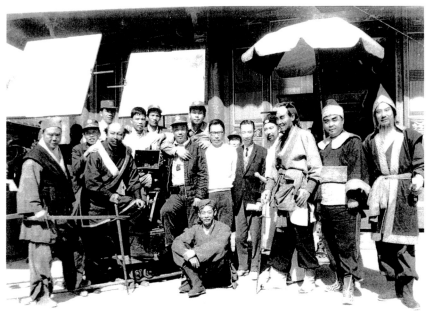

▲郭南宏執導第一部古裝武俠忠孝節義電影《一代劍王》出外景到台南孔廟，
外景隊留影。（中間穿白上衣者即郭南宏，時年三十二歲。）

年代　1968／出品人　沙榮峰／監製　張陶然／策劃：張九薩
製片　劉仁錕／導演：郭南宏／原著　江冰涵／編劇：徐天榮
攝影　林贊庭／剪接：江書華／藝術指導　李靈伽／武術指導：石致斌
錄音　殷煥平／音樂：李斯／佈景　鄒志良／化粧：吳緒清、江美如
服裝　李家志、李老金、趙僅／照明　張燦鐘、吳鴻田
副導演　史迪／助導　紀萱綾、沙思道／攝影助理　邱耀湖、高萬福
演員　上官靈鳳、田鵬、楊夢華、江南、曹健、苗天、薛漢、柯佑民、魯直、魏蘇、高明、尚止戈、
　　　劉楚、李作楠。

郭南宏導演從影十二年，執導二十六部愛情文藝片後，第一部武俠片的處女作——國際聯邦公司出品的《一代劍王》一鳴驚人，在韓國首映，創下僅次於胡金銓的《龍門客棧》的輝煌賣座紀錄，在東南亞各地上映也都叫好又叫座，使郭南宏一片成名躍登武林世界的高座。

　　1968年10月10日星期四，《大眾日報》第十五版大眾娛樂發表，郭南宏以一個電影工作者自白談他拍《一代劍王》，目的是在藉電影專業技術「機械和它的映像功能」，直接用銀幕形象來傳達所想表達的東西，因此電影工作者只在想著如何去拍成一部好作品，而很少要去想到它是一部什麼「文藝的」、「悲劇的」、「喜劇的」或是「武俠的」電影：

　　　　過去我曾為國聯電影公司和聯邦公司拍過不少被我們稱「愛情文藝片」的作品，但拍過這部被稱為「古裝武俠片」的《一代劍王》後，在形式和內涵和影象技術的表達上，這是我的第一次創作！這才是我渴望已久，真正想要拍的電影作品風格。

　　　　由於是第一次導演正統的古裝武俠片，故事繞在「忠孝節義」中，多少會帶給自己一些緊張和興奮的複雜而混淆的情緒在內的，不論怎麼複雜，不論怎麼混淆，我仍然切記一點：我是在拍一部有血肉的電影，一部以「武俠」為形式的人性電影。

　　　　當然，我的這個「第一次」，也多少有點湊熱鬧的成份，但我這裏所說的「湊熱鬧」只是指的形式，而非內容。因為《一代

劍王》是緊跟著台灣第一部轟動世界的《龍門客棧》的第二部國產武俠片。在那麼多的流行作品裏，觀眾似已被那種殘暴，和那些只是為復仇而復仇的作品，弄得疲倦而木然，因此在我從孕育《一代劍王》這個故事的第一天開始，我就在想著：如何擺脫這些沒有目的的殘殺和形式上的神奇，我要拍一部真實的表揚人性和愛心、任俠、重義的精神的「武俠」電影。

我的想法，馬上獲得了聯邦影業公司的沙榮峯和張九陰先生的支持，就因為這樣，《一代劍王》誕生了。

很多人以為談到武俠片，也就必然想到所謂影像「節奏」問題，而且大家以為節奏的快慢與鏡頭的長短成正比。換句話說：一般人認為鏡頭愈短其節奏愈快。其實，所謂節奏，不一定完全決定於外在的動作（形式），而在於影像語言內在的韻律。

在《一代劍王》裏，我有好多場戲，完全是用連續的長鏡頭來表現的。例如田鵬追殺龍嘯的一場戲，我利用了一條長約一百多呎的十幾節軌道，在長滿了蘆葦的荒野追蹤，這個鏡頭長達一分多鐘，雖然是長鏡頭，但是這個鏡頭的逼人力量，不但沒有因此鬆弛，氣氛反而因之更為緊迫驚動。同樣的，在追殺薛漢的一場戲裏的所有力量，也是一個長鏡頭200m跟拍「做」出來的！（在東方導演中，黑澤明是一位最擅長用長鏡頭的作者，《紅鬍子》就是。）

除了長鏡頭，我在片中的「短」鏡頭，最短的放映時間只有

六分之一秒，田鵬遇到魯直的一場戲，從田鵬咬住魯直的飛刀，
到他搖頭用嘴再丟射向背後的弓箭手，前後我只用了四格膠片，
但這個「殺人動作鏡頭」仍然交代得清清楚楚。

　　我在這裏特別提出這些例子來，只在說明一個電影導演工
作者的主要任務，是在如何利用鏡頭影像來表現每個事件最具張
力的畫面和它的內涵，而不應在計算影片的格子上廢寢忘食，
《一代劍王》也許不是一部最好的武俠片，但它卻是一部至少被
我自己承認為已盡心盡力創新的特技作品。也許喜歡神奇花巧的
觀眾，會對這部電影失望，因為我不賣弄玄虛的特技，我不用那
種超人般的高空飛騰，我只是儘量使每個動作，每一格膠片做得
「真實可信」。就是如此而已。

　　我不奢求了不起的成就，但求您不致太失望，但求您認為它
是一部可值得一看的電影，就像我過去的那些作品！還有，我在
這裏請求您在看到這部電影的同時，不要忘了上官靈鳳、田鵬、
楊夢華、曹健、江南、薛漢、龍嘯、苗天、魏蘇、魯直、劉楚、
和另一些演員的出色演出，和本片全體工作人員對這部影片所付
出的努力。尤其武術指導韓英傑，他也認為《一代劍王》可比美
也是他當武術指導由胡金銓導演的《龍門客棧》。

【電影簡介】

　　俠士蔡穎傑（田鵬），觀看街頭賣藝人楊氏父女鬻技街頭。有黑道人物周虎（苗天），見楊女明珠（楊夢華）色藝俱佳，於是心生邪念，故意挑起事端。楊父為了保護女兒而受傷，周虎（苗天）想要挾持楊女離去，穎傑適時出現阻止，手刃周虎。楊父將死，對穎傑再三表示感謝，並以明珠的終身相託。穎傑沉默，實在是因為大憤未除不以為家。

　　緣十八年前，穎傑之父長山公乃武林至尊，其家傳追魂劍允為神器，武林中人夢寐以求，意欲劫劍者不知凡幾。某夜，雲中君（曹健）親自率人劫劍，除穎傑之外，長山公全府罹難。

　　而後穎傑投拜名師學武，藝成下山。當年雲中君所率行兇四人為周虎、方豹、印獅、劉象等，四人皆被穎傑一一尋找到下落，並殺之。唯獨劫劍滅門主謀雲中君，無法查知他的蹤跡。

　　首先，穎傑與印獅、劉象決鬥時，身中毒鏢，幸好得到女俠飛燕子（上官靈鳳）及師兄黑龍俠（江南）援手。飛燕子並向師兄求得解藥，為穎傑療傷。黑龍俠心生妒意，拂袖而去，並留書給穎傑於海灘決鬥。等穎傑傷癒，聲稱必須尋找到雲中君後，再赴黑龍俠之約。

　　穎傑最後終於獲得雲中君的下落，於是登門問罪。此時雲中君年老且雙目失明，而且為劫劍之事一生深感內疚，早已準備將劍歸還劍主之後代。穎傑堅持要與之一決勝負，雲中君深感穎傑的孝心，願意以一死來完成穎傑的夙志。正在格鬥時，飛燕子出現勸止。穎傑驚聞昔日的救命恩人，竟然是殺父仇家之女。為了盡為人子女的責任，不得不仍與雲中君作生死的決鬥。穎傑劍藝絕精，雲中君險象環生之際，飛燕子跪地求網開一面。穎傑對於雲中君父女皆重恩義，歸劍而去，再赴黑龍俠之約。兩人在海灘一戰，黑龍俠不敵而敗。穎傑念其昔日之德，碎其衣而未傷其身。黑龍俠自詡天下第一劍，至此甘居下風，尊穎傑「一代劍王」。

沙榮峰稱獎　郭南宏大聲說「讚」／沙榮峰

　　從影五十五年的郭南宏，雖然他替聯邦導戲之前，已有幾年導戲的經歷，但是他成為武俠片名導演，卻得力於聯邦公司的栽培。

　　沙榮峰回憶說：「國聯公司時期，起用兩個台語片導演轉拍國片，其中郭南宏喜歡拍武俠片，他說拍武俠片，只有聯邦才拍得好。希望聯邦支持他拍，隨即提出《一代劍王》劇本，沙榮峰說郭南宏是個肯創新、很用功的導演，聯邦樂於促成實現他的願望。我立即同意和他簽兩部合約，但劇本必須由聯邦請人詳細修改，有好劇本才能拍出好電影，這是唯一條件。

　　這時脫離香港長城公司出來，投奔自由的張森正在聯邦，我請他修改《一代劍王》的劇本，張森是內行編劇高手，經他大修後，果然大不相同，情節環環相扣，流暢生動。張森不出名，我又派出幕前幕後最強大陣容，供郭南宏指揮、配合、卡司如下：

　　攝影：林贊庭／剪接：江書華／藝術指導：李靈伽／武術指導：石致斌、潘耀坤／錄音：殷燉平／音樂：李斯／佈景：鄒志良／化粧：吳緒清、江美如／服裝：李家志、李老金、趙僅／照明：張燦鐘、吳鴻田、張燦榮、杜福平、徐忠慶、盛長林、黃虎男／副導演：史迪／助導：紀萱綾、沙思道／攝影助理：邱耀湖、高萬福／場記：劉壽華／演員：上官靈鳳（飛燕子）、田鵬（蔡穎傑）、楊夢華（楊明珠）、江南

（黑龍俠）、曹健（雲中君）、苗天（周虎）、薛漢（印獅）、柯佑民（方豹）、魯直（劉象）、魏蘇（長山公）、高明（飄流客）、尚止戈（齊天公）、劉楚（家將）、李作楠（家將）。

　　起初郭南宏還擔心拍不好，沙榮峰又提供日片《宮本武藏》三集，請他仔細連看幾遍後，信心大增。正式開鏡後，進行順利。三個月後試片時，公司人員都叫好，肯定是繼《龍門客棧》後，最精彩的武俠片，《一代劍王》於1968年10月6日起在台北首映，至10月23日因檔期所限下片，場場客滿，聲勢直追《龍門客棧》，在台灣進十大賣座排行榜，香港上片也進入十大，後來兩度在台灣重映，都幾可比美《龍門客棧》。從此郭南宏成為武俠片名導演。香港邵氏公司禮聘去香港拍武俠片，也因劇本問題耽誤。

　　本來聯邦乘勝追趕，要拍《一代劍王》續集，但郭南宏提供劇本被推翻，聯邦請人另寫劇本，郭南宏不同意，就這樣拖了兩、三年，主要原因還是郭南宏因《一代劍王》大賣座後成了大忙人，各方爭取應接不暇。

　　1970年，台灣武俠片的拍攝風潮，泛濫成災，市場出現飽和，政府發起「淨仕運動」，聯邦為配合政府不能不改變製片路線，請郭南宏重拍文藝片，提供郭良蕙小說《寒夜》改編的《雲山夢回》描寫在戰亂中的情侶分離，歷折波折重重，誤傳死亡，最後竟又重逢，情節感人，尤其情深義重的純真感情，很能把握女性觀眾。

　　《雲山夢回》是1971年才開拍，由韓湘琴、田鵬、田明、丁強、丁

黛主演，於1971年6月18日上映，到23日下片，賣座紀錄，不如同時上映的《往事只能回味》白嘉莉、尤雅等主演的歌唱片，但是《雲山夢回》運到馬來西亞，在吉隆坡首映，居然愈映愈盛，連續映了四十天，創下國語片在馬國上映的最高賣座紀錄。

　　郭南宏對聯邦公司支持他拍成武俠片《一代劍王》成為武俠片名導演，正趕上武俠片熱門時代，一直感激不已，雖然後來有些合作不愉快，但飲水思源，沒有聯邦，就不會有武俠片的郭南宏。

劍王之王
King of Kings of Swords

1969年郭南宏繼《一代劍王》之後，拍攝的《劍王之王》，導演片酬二十三萬元，遠超過當時的高酬導演李行和白景瑞。新膺金馬影帝楊羣，以及寶島最有希望的新星張清清主演，「玉女歌后」趙曉君客串演出，更動員百位武術名師，拍成這部震憾了中國影壇的古裝武俠片。

本片由製片家許火金監製，他投下巨資，務求本片在古裝武俠片稱「王」，因此郭南宏導演處理每一個鏡頭，都是匠心獨運，每一吋菲林都刻意求工，真是「溶天下萬劍於一爐，集武術招數於一身」。《劍王之王》寫「情」情亦至深，寫「理」理必通達，武林人物首重道義，赴湯蹈火，一言九鼎，因此本片中的人物都是鐵錚錚的漢子，置生死於度外，唯求正義伸張，道德為護。聯興公司重視《劍王之王》，因為該片自有不可否定的價值，製作認真演出賣力，因此有人說《劍王之王》是國語片近年來最成功的作品，是武俠片趨向巔峯的「金字塔」。

《劍王之王》打鬥的激烈精彩，固然是國語武俠片過去所罕見，而且故事曲折，情節之離奇，更是每秒均能扣緊觀眾心弦。

過去楊羣所主演的幾部影片中，在《秦香蓮》中，楊羣負了李麗華，在《幾度夕陽紅》中負了江青，在《塔裡的女人》中，負了汪玲，在《北極風情畫中》負了萬儀，在《負心的人》中負了湯蘭花。這張圖片是楊羣和趙曉君在《劍王之王》中湖畔走走，散散心，倆人湖畔花前，默默含情，自然已墜入情網，在戲中，趙曉君穿著一身鵝黃色的古裝，高雅娉婷，長裙曳地，婀婀娜娜的在「花架」前曲欄邊出現，一叢

夾竹桃，斜斜的伸出一支來，用人工臨時增加上去的幾朵小紅花正拂著她的面頰，看她用纖纖玉手把宮扇一揮，便撩起了柔情萬縷。

瀟瀟灑灑的楊羣，一副翩翩濁世佳公子派頭，她似乎已為這湖光山色的美景所陶醉。當然更陶醉在他身邊的趙曉君一顰一笑中，雖然楊羣與趙曉君正在「卿卿我我」的遊山玩水，但最後楊羣卻騙了趙曉君的情，害得她心碎《九天峰》，楊羣在《劍王之王》中，他真的又負了趙曉君。

楊羣之成為名小生確有其過人之處，他儀表不凡。風度佳，且演技出色，所以他稱紅影壇，並非是靠運氣，而是有真實本領。能文能武，演文戲風度翩翩，演武戲雄起起，很有武士之風。

《劍王之王》一片，雖也是寫江湖中事，武林人之間的恩怨，但影片思想主題，頗有新意。大凡武俠片，戲中角色，都由於恩恩怨怨發生糾紛，刀來劍去，拚死打鬥，打得最慘烈，《劍王之王》雖也有激烈緊張，慘烈的打鬥，但卻強調，劍道與人道合一，於片中，「劍道即人道」這句對白曾出現幾次影片闡釋，學劍之人，切忌兇狠，成性動輒殺人，凡事要「思」，要「恕」，再三說「劍道者人道也」，這就是《劍王之王》與別的武俠片不同的地方，表達一種新的思想觀念。這是具有一定意義的，在現今世界，是有「好戰成性」這種人，他們動輒發動戰爭，以最新型的武器殺人。在他們的思想世界中，是沒有「仁慈」，「人道」等這些字眼的。這與古代的人動輒殺人，又有何區別？因此，本片的思想意旨，是值得讚許的。

這部片中的楊羣，他滿懷仇恨，要找出殺師父的仇人，他之學劍，甚至生存下來，就是為了報仇，故此，他雖然受到鑄劍師鬼匠的教導，叫他「得饒人處且饒人」，不可懷有報復私怨的仇恨，不要誓死要找出師父仇家討回公道，但最後他料不到，殺他師父的人，就是教導他心胸要放開，不可動輒殺人的鬼匠，後來還知道，鬼匠是他師父的哥哥，這就使他感到萬分為難，不知如何是好，是要報仇？還是要報恩？結果鬼匠自知有罪，為表明心跡，祇有自殺，因為沒有一個人的武功殺得了他，這是《劍王之王》最感動人處。

　　楊羣所演的《劍王》古冲，是出色的，他不但演出了這個角色的內心感情，而且表現出一副高絕美妙的打鬥身手，他打得俐落，招式分明。看此片中的楊羣，使人深感他是拍武俠片的上乘人材，難怪他紅遍港台影壇，因武俠片取得了「金馬獎影帝」稱號。

《新電影畫刊》特別介紹《劍王之王》（內頁）▶

▼《新電影畫刊》特別介紹《劍王之王》（封面）

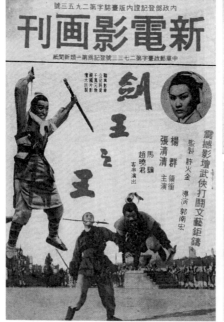

絕代劍王

The Son of Swordsman*
aka Superior Swordsman

年代　1969／片長　97分鐘／出品　新華／發行　邵氏
監製　童月娟／製片　郭南宏／導演　郭南宏
副導　史迪、劉壽華／劇本原著　郭南宏／編劇　徐天榮
攝影指導　林贊庭／攝影　黃瑞章／剪接　余燦峰
武指　巫敏雄、林有傳／音樂　王居仁／錄音　鄺護
演員　楊群、張清清、魏蘇、易原、梅芳玉、江南、戴良、盧碧雲

　　《絕代劍王》（又名《劍王子》）是郭南宏第一部古裝武俠片《一代劍王》推出，轟動影壇後的第二部武俠片，郭南宏和香港新華公司大製片家童月娟各出一半資金攝製的武俠片，推出後國內外叫好叫座。香港由邵氏公司院線上映。

【電影簡介】

　　《絕代劍王》描寫鏢師王義俠（梅芳玉）受歐陽華（戴良）所託押運寶箱，王義俠養子萬夫（楊群）護送寶箱上路，途中中伏受傷，幸為女俠碧姑（張清清）所救，終成功護送寶箱至華府，華大喜，留萬小住。萬自華女小蘭口中驚聞所護送寶箱實為其父上官信所有，而上官家就是為了箱內的紅玉獅子舉家被殺，萬憤恨填膺，惜不知仇人是誰。俠子少華（江南）開罪馬大器（易原）父子，器不理兄長大成（魏蘇）勸告，血洗王家。萬回，得悉器亦為上官家仇人，遂闖馬家殺器報仇，又打傷成。成女碧姑約萬決鬥，萬恩義兩難全，幸成、華趕至，道出碧姑實為華親女，幼居好友上官家，被成救出後撫養成人。身世既悉，萬摒棄仇念，碧姑亦與家人團聚。

郭南宏經典名片

怪招百出的俠義功夫片

童子功
The Mighty One

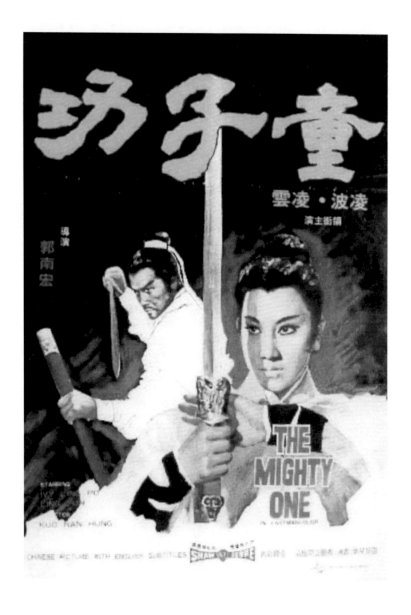

童子功

波過難關

凌波出劍，威武非凡。
Ivy Ling Po's sword strikes terror in the foe's heart.

刀與鞭殺向凌波，來勢兇兇。 Ivy Ling Po confronting the enemy with sword and whip.

郭南宏為香港邵氏公司執導新片《童子功》，女主角是當年紅遍東南亞的巨星凌波，
圖為凌波女扮男裝的劇照。

　　《童子功》在1969年11月7日在台灣台北士林中央電影公司片廠的A
攝影棚開鏡，由當時華語片最紅的女明星凌波主演，男主角由凌雲擔
任，內外景全部在台灣拍攝，男、女主角約每個月一次由香港到台灣拍
攝一個星期，前後歷九個月才全片殺青，最大的原因是女主角凌波同時
也在香港主演另外一部大戲，片名叫做《十四女英豪》，是由大導演程
剛導演，因此凌波必須兩地奔波。

《童子功》是郭南宏繼《劍女幽魂》（井莉、陳鴻烈主演）後替邵氏導演的第二部古裝武俠電影。據郭南宏回憶，凌波在《童子功》裡，演女扮男裝的俠女，造型非常英俊瀟灑，由於她來台灣拍戲的過程中，一直有很多的影迷，到攝影棚來探班。《童子功》在台灣北中南部拍外景的時候，就一直被很多影迷到現場觀看拍戲，要求簽字拍照，我跟凌波相處八個多月，發現凌波是一個非常有親和力的演員，所有影迷的要求拍照、簽名，她都一一以笑容來回答，從來都不拒絕為他們簽字或拍照留念。

　　記得，全班外景隊到高雄澄清湖拍外景的時候，凌波、凌雲就跟我一起住在五福路的華王飯店，才第二天收工回來，凌波突然間拉著我，她說「導演，待會我請你吃晚餐。」原來，她喜歡到華王飯店對面巷內的那家餐館吃福州菜，看她非常喜歡福州菜的樣子，才讓我想起原來凌波是福建廈門人，怪不得喜歡吃福州菜。

　　說起《童子功》這部影片，就讓我不能不想起有一天，在桃園某一個攝影棚拍客棧內景的時候，發生一件讓凌波大哭的往事。那一天中午，用午餐休息一小時，突然間有四個男子到片場來勒索，聲言要找郭南宏導演要一筆錢給他們老大做跑路之用，郭南宏導演除感到非常意外之外，要求四男子明天在台北昆明街公司再談，但四個人不肯，就大吼大叫起來，四個人各拿武器起來比劃（武士刀、扁鑽、掃刀還有車輪鍊）非常凶悍地要打架。郭導演的兩個副導演（丁重、張鵬義）快步趕

過來把郭導演拉到背後面，準備跟四個流氓一拚，當場凌波驚嚇，放聲大哭，隨即被化妝小姐拉到化妝室去。郭導演看這個情形，認為千萬不能在廠棚內發生打鬥，雖然現場有十幾位強壯武行，但絕對不能讓事情發生衝突，郭導演勸止兩個副導演，一方面要求四個流氓先回去，「我們晚上十點鐘收工，回到台北大概十二點，我請你們吃宵夜再談吧。」當場郭導演要求製片為四個男子叫一部車把他們送走，一方面塞了兩千元叫他們帶走，四個男子走掉之後，郭導演才知道凌波嚇壞了也嚇哭了，非常不忍，當場下令要劇務派人好好看守片場大門，不准任何陌生人闖進廠棚內看拍戲。其實三、四十年前，台灣的電影公司拍戲經常遭受到流氓到場恐嚇、勒索、騷擾，已經不是新聞。這一次發生四個流氓到攝影棚恐嚇事件，讓郭導演又想起不久以前，由香港回國到台灣的高寶樹導演（高姐姐），有一天晚上來電話說她的外景隊在淡水拍戲的時候遭受到三個流氓恐嚇，拿著武士刀要打要殺要錢，當場讓她嚇出眼淚來，跟流氓吵了一架，最終給了三仟元打發走，在電話中，高姐姐談到傷心處一直在哭，還埋怨地說，在台灣拍戲為什麼這麼恐怖呢！

鬼見愁

Sorrowful to a Ghost

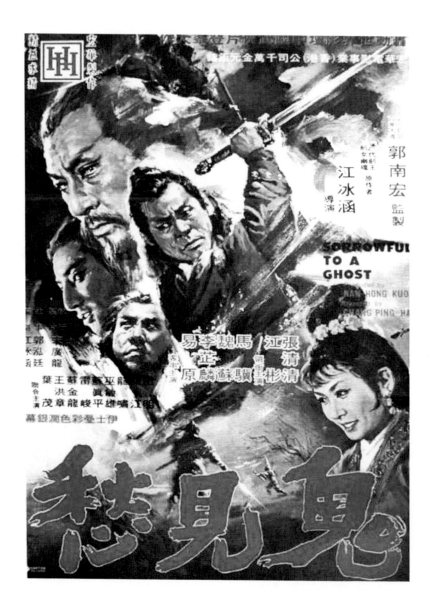

年代　1970
出品　宏華／發行　康業
監製　許火金（其實許先生未參與監製，因台灣版權賣給他，掛他名而已。）、郭南宏
執行製片　宋廣龍
導演　江冰涵／副導　劉壽華
編劇　楊道、江冰涵
故事　郭泓廷（郭南宏的另一個名字）
攝影　黃瑞章／剪接　宋明
武指　巫敏雄、林有傳
配樂　王居仁／錄音　張華
演員　江彬、張清清、易原、馬驥、龍嘯、魏蘇、田明、雷峻、韓江、巫敏雄。

　　這部創新特技風格的武俠片，原來由郭南宏導演，但只拍了一部份，便因與邵氏公司簽約不能執導邵氏以外的影片，遂改用郭南宏另一個筆名江冰涵。又因急於赴港為邵氏公司籌拍新片，乃請辛奇導演代為執行尚未完成其餘部份。其中設計了許多特技新招來吸引觀眾。本片在香港、九龍六家戲院連映四十四天，創下一百五十多萬元港幣票房，成為香港年度中西片十大賣座冠軍，但該片當初賣的香港版權只有十五萬港幣，發行公司淨賺六十餘萬港幣。郭南宏雖未獲利，但圈內人都知道江冰涵就是郭南宏，因此片賣座大成功，促使郭南宏在香港的聲望更高，編導的影片賣得更快，價錢更高。

附註：①本片為郭南宏自組的宏華電影事業（香港）公司創業作，1970年5月8日在港首
　　　　映四十四天，票房高達一百三十七萬多元港幣。
　　　②本片於台灣上映時，以聯興影業公司的名義出品。（聯興買台灣版權要求監製
　　　　名，大賣座。）
　　　③本片另有續集《盲女決鬥鬼見愁》。

【電影簡介】

　　崑崙山東隅白虎鎮，有百忍道場主人孟亭山（馬驥）又名孟榮，武藝高
超，門徒眾多。孟榮膺「武林至尊」榮銜，三日後將赴京受封就職「護國劍
師」，遂將掌門交大徒陸浩南，三徒關劍（江彬）年輕好勝，雖武藝高人一
等，孟特別叮囑切勿惹事生非，應當修心養性，以期有成，關聞後，大感鬱悶
不樂。次日一早關到後山踏青遣悶，孟女若萍（張清清）追隨勸慰，途遇玄天
鏢局少主萬青率家丁攔路調戲若萍。關隱忍再三，終被迫出手，以「烏心掌」
將萬青擊斃。玄天鏢局主人萬無極見獨子被殺，大怒，連下戰書向孟亭山要關
劍人頭償命，孟不忍愛徒慘死，怒遂關出門，若萍及眾徒跪求無效，關劍含淚
揮別。孟亭山為顧大局，單身欲赴玄天賠罪，不料途中卻遇玄天惡徒百餘人埋
伏夾攻，孟徒手退敵，惡徒敗逃。忽有武林奇人「鬼見愁」肇慕天（易原）來
到，眼見孟高強武藝出言求戰，孟婉拒。肇背負邪劍於路前，孟驚見「追魂
劍」出現，不由一怔，欲退不能，只好接招應戰，拔劍與肇大打出手，肇以
「幽靈追燕」奇招，一舉剖傷孟亭山，揚長而去。孟臨終坦告眾徒，肇之追魂
劍法無人能破，不可輕舉妄動，眾徒悲憤填膺，孟終因傷重不治，若萍及眾徒
悲泣不已。百忍門徒為報師仇紛紛個別追蹤肇慕天，惜技遜一籌，屢次敗退，
一徒陸浩南傷一眼，二徒單奇峰斷左臂，餘徒先後被殺，奈何肇武功。一日，
關劍阻肇慕天於密林，肇不予理睬，以劍風劈大樹成半示威。關拜求逸善道人

授藝不果，關不歸一再跪求，道人終允授藝。陸、單二人訪大師兄杜龍於水火潭，求其共復師仇，杜未答允，自責三年前瞞師與肇慕天決鬥，敗在追魂劍下，無顏返回師門，並勸二人打消此意，念及師父慘死，三人抱頭痛哭。若萍不忍見陸、單殘廢苦練，含淚感謝好意，並欲解散百忍道場‧各奔前程。陸、單反對，誓必湔雪前恥，以除惡霸，若萍感慨萬分，決心自己訪求名師潛習絕技，期能為父報仇。關劍在逸善道人（上官亮）指點之下，勤練武功，進步神速，三年後，關再往十三天崖再投銀鶴山人（魏蘇）門下學藝。銀鶴向關劍轉述肇慕天之追魂劍來歷，告以如何迎戰肇慕天剋其詭異追魂劍法招式，關劍矢志為武林除大害，為師父報仇，每晨對日光練劍，武功進步神速，又進一步特意練成雙眼對強光能力，達到更高境界。又過四年，關劍藝成，求師准其離去，詎料銀鶴山人答以藝事雖臻登峰造極之境，但「靈氣」不及肇慕天，相形之下，恐亦白費心機，終曹慘殺後果，關劍絕望，憤而出洞下山，此時大雨傾盆，雷電交加……。

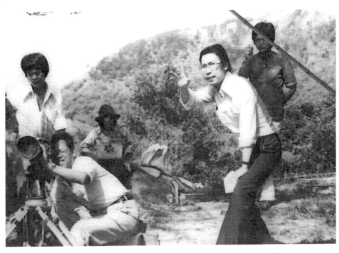

雙馬發威（即「雙馬連環」）
The Mystery of Chess Boxing

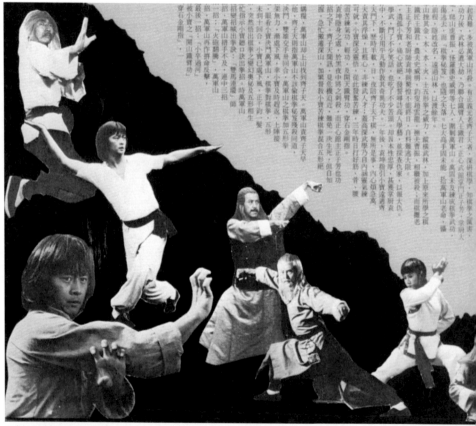

年代　1979／出品　宏華

導演、編劇　郭南宏／**武指**　巫敏雄、林有傳

演員　龍世家、張詠詠。

【電影簡介】

武林異人萬軍山，以卑鄙手段取得「棋拳三十八神笈」後，即苦練棋拳絕招，欲以武功，雄霸天下。武林同道，群起責難，多被萬軍山所殺，有正義元老齊子天者，深研棋學，知棋拳之厲害，深恐萬軍山盡得棋拳功力後，武林必遭大劫，乃聯合鐵臂人王鐵君，正心武館掌門正子芳，拳廚大師袁坤，釣叟趙雲龍，爬山虎曹振，怪羅漢史威明等七人，圍剿萬軍山。萬固未及練成棋拳功，萬不敵七大高手，重傷逃去，而「棋拳秘笈」也隨之失落。七大高手固未能收拾萬軍山老命懾其回來報復，乃各奔前程，隱姓改名，遠過山林，以度餘年。

十八年後，萬軍山挾其金、木、水、火、土五形拳之威力，縱橫武林，加上原來所學之棋拳怪招，未及一年，鐵匠王鐵君，農夫史威明，釣叟趙雲龍，焦夫曹振，相繼被殺；而棋攤老人齊天子，正心館主正子芳和老廚師袁坤則驚惶不能終日，自料難逃大限。

鐵匠王鐵君被殺，遺孤小寶，痛心欲絕，發誓尋訪高人學藝，並探查仇家，以報大仇。小寶拜入「正心館」學武，鬧了不少笑話，也吃了不少苦頭，卻因本性忠厚，甚獲掌廚袁坤喜歡，於日常工作中，不斷引用平凡動作奇異功夫。一年後，袁坤指引小寶遠適齊子天……。

萬軍山終於找到袁坤隱身之處，於黑夜中將之刺殺，而正心館主正子芳也功力難敵，死於棋拳怪招之下。齊子天聞訊，見危機迫近，難免一決生死，但自知上山對付萬軍山無勝算把握，急忙搬遷山址，加緊督教小寶苦練棋拳混合五絕招。

此日，小寶下山購糧，萬軍山卻上山找到齊子天。萬軍山責齊子天早年領六大高手圍剿他，齊子天則指萬軍山不該偷棋拳秘笈殘殺同道，各不相讓，展開生死決鬥。雙雄交手卅回合，萬軍山之棋拳加三形拳攻勢凌厲，齊子天招架無力，漸處下風，幸小寶及時返，上陣接招，齊子天負傷倒地，眼看小寶決鬥萬軍山，棋拳對棋拳，三形對五形，混戰不解，未到十回合，小寶已處下風，正千鈞一髮間，齊子天旁觀者清，突然悟出棋拳之變幻奧秘及五形相生相剋的異特功力，急忙開腔指示小寶聽準口訣出拳招。

百忍道場
The Ghost's Sword

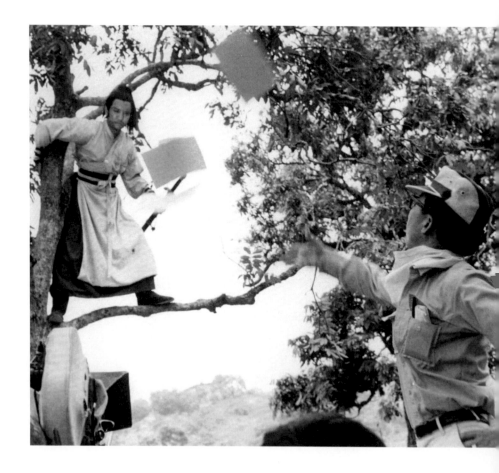

年代　1971

出品　宏華／發行　飛達／出品人　朱漢鈞

監製　郭南宏／製片　宋廣龍

導演　江冰涵／副導　江奇／助導　蘇浚誠

編劇　江冰涵、林裕淵

故事　江冰涵

攝影　黃瑞章／剪接　宋明

佈景　陳孝貴／武指　林有傳／特技　柯再興

音樂　王居仁／錄音　張華

演員　江南、魯平、龍嘯、李芷麟、蘇真平、華戀、梅芳玉、何玉華。

　　本片1971年2月6日在香港首映，當時曾有影評表示：「郭南宏跟張
徹一樣，在武俠片中打出一條招牌路線，他們拍攝武打都淋漓盡致，很
多花招，很夠殘忍，滿足得到觀眾的要求。」

【電影簡介】

　　武林異人鬼見愁擊敗百忍道主孟亭山，百忍弟子誓死為掌門報仇，終鏟除
愁。二十年後，鬼見愁師弟龍大千（江南）到道場找關劍（魯平）討回鬼見愁
的追魂劍時，知悉該劍已退隱江湖，遂逼迫道場掌門王義成（龍嘯）於限期內
交出追魂劍。師妹靈山玉女（李芷麟），促劍攜追魂劍下山，然劍堅拒破戒下
山，靈逕往求師伯太極道人（梅芳玉）傳授對付千的千幻劍法。千再臨道場，
成坦言無法歸還寶劍，力敵之下身亡。千本無意大開殺戒，但道場眾徒悲憤交
集，群起圍攻，卒盡喪於千之劍下，劍子少青（蘇真平）亦身受重傷。劍聞噩
耗，下山與千對決。劍與千激烈交戰，正感難支之際，靈以飛刀將千擊下深
淵，了卻一場腥風血雨。

獨霸天下
The Matchless Conqueror

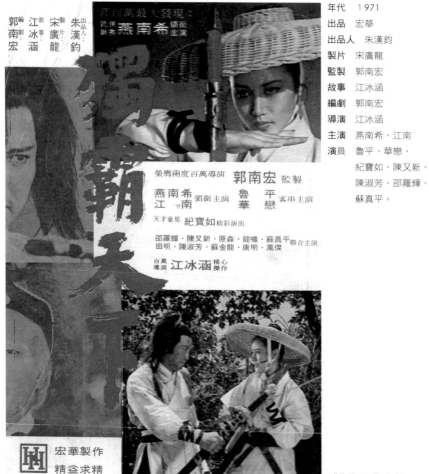

年代　1971
出品　宏華
出品人　朱漢鈞
製片　宋廣龍
監製　郭南宏
故事　江冰涵
編劇　郭南宏
導演　江冰涵
主演　燕南希、江南
演員　魯平、華戀、
　　　紀寶如、陳又新、
　　　陳淑芳、邵羅輝、
　　　蘇真平。

《獨霸天下》文宣

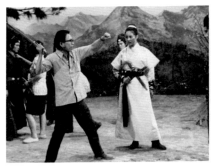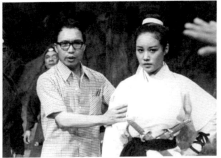

在台灣的武俠片導演中，郭南宏算是少數有成就的導演之一，他比別人更早就享有「百萬導演」之名，其中賣座較為著名的是《一代劍王》、《百忍道場》和《鬼見愁》等片。

郭南宏的武俠片以暗器、絕招的花樣多而聞名，如《劍女幽魂》、《鬼見愁》、《鬼門太極》等片中，花樣之多，之怪，真是挖空心思。本片也以暗器絕招為號召，如斷魂太陰指、落燕絕斬、風雷掌、奪命掌功、吞水金剛、紫雲內功、五毒煙、劈靈針、鐵羅巾、千幻魔劍、太祖猴拳……名堂之多，不勝枚舉，其中最怪是紙劍鐵書，紙張飛出可以殺人，書也可以當作武器，這雖然是來自吹葉內功的演變，仍未免嫌玄了些，至於用斗笠和釣竿當武器，在《鬼見愁》中已見過然這些花樣，對武俠小說迷是很對胃口的，一般觀眾則仍要看氣氛、情節和武功。

本片的可取之處，便是除暗器絕招的花樣多之外，在情節的推展方面，也有曲折懸疑的人情味，引出冤仇宜解不宜結的主題。身負重傷掙扎逃命的武林高手龍大千，一開始又遇四虎，中了化血毒龍劍，命在旦夕，卻負有救護忠良後代的重任，偏偏一路仇人很多，加上為兄報仇的俠女燕南飛，緊追不捨，雖然在緊急關頭，也會拔刀相助，仍要找他決鬥。

從嚴菊菊改名燕南希的新人，打鬥場面不多，雖缺少上官靈鳳的天真稚氣，但扮相俊俏，出手快捷，再假以時日訓練，該會有前途。

大俠客
The Smart Chvalier

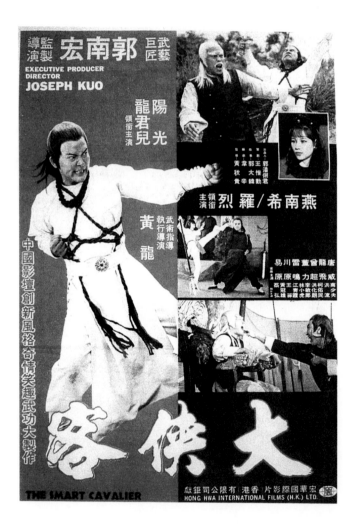

❶郭南宏與《大俠客》中，大俠甘鳳池合照。

❷《大俠客》文宣

1978年元月份起，不少好片紛紛出籠，包括各類型的影片，其中郭南宏最近完成的一部《大俠客》，最值得注意，連圈內人都說，可以預見，這部郭南宏一年一度拍出的武俠大片，一定又會為武俠片掀一次票房上的高潮。因為大導演親自掌舵的作品，有理由可以信任。

《大俠客》是由司馬龍、羅烈、龍君兒、燕南希、唐威、董力以及郭南宏原有的班底通力合作的電影，司馬龍這次挑盡了大樑，可說過足了戲癮，扮演傳說中的人物大俠甘鳳池，他不僅武功好，還有一雙擅跑的飛毛腿，在片中，就介紹了甘鳳池如何運用他的飛毛腿逃婚的趣聞，以及如何施展他成名的甘鳳池武功七十二式與清廷對抗。

這一部《大俠客》比以前郭南宏所執導任何一部武俠片，都更不同，更新奇，尤其是故事本身戲劇化，趣味十足，花招百出，可說是更有看頭。像片中羅烈所使的「喜怒哀樂拳」，董力的「點穴十全」等，無論是大大小小的角色均有一套新穎的絕招，真是不勝枚舉，笑果十足。

《大俠客》是一部很有看頭的武俠大片，不光是正統的中原武功，武林中有些奇奇怪怪的秘笈絕招，這次都上銀幕，令人耳目一新。郭南宏的武俠片之會在海內外叫座轟動，就是動腦筋，經常別出心裁，所以《一代劍王》、《鬼見愁》、《少林寺十八銅人》、《八大門派》等，無不吊足觀眾的胃口。

《大俠客》這部電影可以代表說明一個事實，郭南宏的武俠片永遠代表著創新，和不一樣。由於《大俠客》的風格和招式都與一般武俠電影有著不同，因此，觀眾將可以欣賞到郭南宏創新的電影風格，接受一種嶄新而可喜的突變，這些突變的型態，新奇的怪招，在動作片中，還是首開先例的。

　　郭南宏認為，中國功夫博大精深，拍成電影將是永無止境的，但如果不下苦功，不作創新，勢難吸引觀眾，是以這次他從東南亞考察電影事業回來後，對拍動作片就改弦更張，做徹底的改變，拍了這部趣味盎然，與眾不同的《大俠客》。

　　《大俠客》是郭南宏為國產動作片的創作路線做一番改弦易轍的新作，集合各宗各派奇門怪招的電影，以趣味動作為主要內容，並禮聘四位武特技專家製造動作效果，運用最新科技在聲、光、色樣樣革新的情況下，表現各門各式的奇異怪招，使動作片更加引人入勝，更具娛樂價值。

　　這部薈萃笑趣、特技、打鬥、娛樂於一爐的《大俠客》，片中出現了很多奇技秘訣和諧趣惹笑的滑稽功夫，都是郭南宏近年來蒐集編撰的成果，這次將他一一表現在銀幕上，真無異是一次怪招絕學大展，其熱鬧的情況足可想見。

　　在這影片裏，郭南宏摒棄了過去的手法，完全以喜劇的型態來表現，影片完成後一向與他有生意來往的海外片商，在看過影片之後，一

直都認為這是一個可喜的突變，國語動作影片不再是胡打亂殺，而是有了豐富趣味性的內涵，片商是代表觀眾的反應，《大俠客》新風格，無異也將受到觀眾的歡迎。

《大俠客》是以趣味為主要內容，打鬥動作在其次，全劇藉著一對祖孫的比武招親而引發出一連串的趣事。

導演郭南宏在這部影片中還特別起用了一位不是新人的新人演員司馬龍。司馬龍在電影圈這個名字比較陌生。但如果提起陽光來，則是影視歌三界的紅人。陽光不僅歌唱得好，很少有人知道他還是身懷絕技的武師，從小就練就一身的功夫。他在《大俠客》裡的精彩演出，相信會使得觀眾對他刮目相看。

陽光拍電影並不是第一次，碰上喜歡給人取藝名的郭南宏，只好又多了一個司馬龍的藝名，羅烈在片中學習了一種很怪的武功，叫喜怒哀樂功，這也是中國武俠電影裡前所未見的怪招。詼諧的劇情，怪異的功夫，滑稽的演出，構成《大俠客》一種新的風格。

《大俠客》已決定新年元月上旬，在台北市、全省各大都市同時推出上演，請觀眾們來看看什麼是喜劇動作電影。

惡報
The Death Duel

年代　1972

出品　宏華／發行　大華

監製　郭南宏／製片　朱漢鈞／導演　江冰涵

編劇　江冰涵／武指　林有傳

演員　江南、華戀、易原、聞江龍、李美榕、林月雲、魯平、游龍

【電影簡介】

　　少鵬（江南）自小投靠義父唐浩然門下習武，功夫為唐家館師兄弟之冠，引起二師兄褚雄的妒忌。某夜，唐家仇敵獨眼高手伍嘯天（易原）突然出現，適然赴外鄉，眾門徒皆不敵，鵬奮戰下更失去左眼，天揚言一年後再臨。唐家姊姊朝夕照料鵬，雄更為不滿，夥同日本武士高橋英二追殺鵬。鵬不敵重傷，躲於姨母家休養，並悟出一套破天的絕技，日夜苦練。一年後，天再赴唐家館尋仇，然抱病迎戰，激鬥之際鵬趕到，與天展開生死決鬥。鵬以飛刀將天殲滅，一代惡霸從此絕跡江湖。

　　郭南宏導演的《惡報》又名《單刀赴會》應該列所謂「標題影片」，全片主題從「惡報」二字推移展開，溶化為一尋仇、感恩、愛情、妒恨……等錯綜複雜的武技片；雖然片中仍免不了一拳致命、五步流血，但，在搏命激鬥間，卻寓有忠義的光明磊落的大丈夫氣概；對比著的是恃勇逞強的黑道人物的「惡人惡報」。由於，《惡報》潛伏這一精神方面的教育意味，算得上是一部較為可取的武俠片。

　　郭南宏的鏡頭，盤旋於獨眼龍伍嘯天登門尋仇的這一主線上，不斷展現搏鬥高潮，在一連串的中國傳統的拳掌刀劍的武功之中，卻出人不

意地天外飛來一段日本浪人的武士刀決鬥；刀光劍影，招招逼真，的確有股迫人的氣氛。

　　穿插一段旖旎的三角愛情故事，兒女情長，英雄氣短，纏綿悱惻的畫面，沖淡了斷肢折腿，肉破血流的殘酷場景。

　　導演運鏡靈活，場與場的銜接綿密流暢，武打場面，前後呼應，進退之間，鏡頭追蹤跟入，為每一搏鬥高潮，製造了效果，製造了氣氛；尤其對人物的內心情感，逐一描寫，無輕漏鬆懈，可說達到了描繪人物特性的高度技巧，這是導演郭南宏對本片處理的成功之處。

鐵三角
Triangular Duel

年代　1972
出品　郭氏
監製　郭南宏／**製片**　朱漢鈞／**策劃**　鄒志俠
導演　郭南宏／**編劇**　江冰涵／**武指**　林有傳
演員　聞江龍、江南、魯平、苗天、燕南希、華戀、蔡弘、吳東橋、史仲田。

　　《鐵三角》是1972年郭南宏替郭氏電影公司導演的武俠片之一，也是郭氏電影製片有限公司的創業作。

　　什麼叫鐵三角？有些尚未看過本片的觀眾發生疑問，看後就可知道是由鐵人、鐵拳、鐵腿聯合構成的三角陣，也可以說是中、日、韓三國拳術精華的合作，個人的武功有限，要突破這鐵陣，根本不可能。喜歡創造新招的郭南宏，導演每一部電影中都要耍弄幾套新招，其中以這次想的鐵三角的威力最強，因此採取個別突破鐵三角死亡陣式的高潮戲，過程極猛烈而有趣，從草地搏鬥，打到樹上、泥沼、水中，觀眾看得著實百分百過癮。

　　在片中破鐵三角的是新星聞江龍，這位棄醫學武而從影的青年，不但身體結實、健壯，拳腳功夫也確實有一手。有人說可與李小龍比美。他在片中演一個武術教頭的黃包車伕，由於愛抱不平而拜師學武，這種主角平民化的型，增加戲劇趣味性。但這位師父的主人卻堅決反對學武人打架，即使別人挑戰也不可接受，甚至聞江龍為不忍師父受辱而應戰，為自己身受毆打而自衛，也都受到師父嚴厲處分。這種忍的功夫，是郭南宏自《百忍道場》以來難以忘懷的主題。也因此，聞江龍在片中

吃盡苦頭，常被人打得鼻青臉腫而不敢還手。戲中另外幾位演員如吳東橋，本身是空手道及柔道教頭；史仲田為擒拿及摔角教頭；蔡弘則是拳擊及跆拳教頭。

　　本片雖然仍有一些缺點，尤其編劇差，但不少看過的觀眾都說真好看，足見觀眾仍是喜愛。

　　該片1972年11月29日在香港上映。（註：本片兒童不宜。）

《鐵三角》文宣

【電影簡介】

　　黃包車伕江龍（聞江龍）醉心武學，拜天健道場主持歐陽天健（江南）為師。天健知江龍愛打抱不平，特囑他不可隨便動武。當時，結合各大門派的掌門組織武道會成立，會長武劍秋（魯平）邀天健加入，詎料被拒，劍秋與奇門武壇主妻奇峰（苗天）大為不滿。奇峰偶悉劍秋的女兒佩珍（華戀）與江龍相戀，恐兩人促成劍秋與天健合作，對其他各派門不利，忙派旗下朝鮮「鐵腿」與日本「鐵掌」向天健挑戰。剛巧天健不在鎮上，江龍不理大師兄勸阻，暗中代天健赴會大打出手。天健得知原委後大怒，禁江龍學武一年。奇峰派日韓高手聯合劍秋旗下「鐵人」組成「鐵三角」挑戰天健，天健寡不敵眾，命喪當場。江龍從此按天健臨終教導破解鐵三角絕招閉門苦練，一年禁武期完結，江龍邀鐵三角決鬥施展絕招分別擊斃三大高手和奇峰，再大敗劍秋，為師門報仇。

「江冰涵」就是郭南宏：

　　台語片時代就起用的，很多以前作品都用過，不是因《鬼見愁》請辛奇來執導才掛上江冰涵藝名，做導演，當時我本人已跟邵氏公司簽約，邵氏又催著要我快開拍新片，不得已請辛奇拔刀相助。《鐵三角》編劇掛名江冰涵跟辛奇毫無關連。在1967年為建華公司編導《鹽女》就用江冰涵了，幾十年來，一直不想更正，但如今承黃兄肯為弟出書執筆，一併做說明。

——郭南宏

中國鐵人
Iron Man aka Chinese Iron Man

年代　1973／片長　90分鐘／出品　郭氏／發行　大華／監製　郭南宏／製片人　朱漢鈞
策劃　鄒志俠／導演　郭南宏／編劇　江冰涵／武指　林有傳／演員　聞江龍、燕南希、魯平、易
原、吳東橋、史仲田、劉立祖、蔡弘、葛荻華。

【電影簡介】

　　民初上海，中華武館與日本人創立的武藏道場僅一街之隔，兩方弟子時起
衝突。日本弟子在小上海餐館鬧事，廚子梁小虎（聞江龍）是中華武館弟子，
把眾人打個水落花流水，雙方結怨。道場十幾名弟子到武館找小虎算帳，小虎
以一敵十，為自衛殺死日本人，之後逃入深山。武藏道場派人追捕虎，並殺
害小虎的師兄，小虎悲痛，潛入道場，打死大教頭黑木鐵雄（劉立祖），場長
高橋亦不敵，羞愧切腹自盡。日本人不肯罷休，逼中華武館萬館長（魯平）比
武，萬遭對方暗算，節節敗退，千鈞一髮之際，小虎跳上擂台，打敗日本高
手，然後從容前往警局自首。

　　本片1973年10月10日在香港首映。
　　當年有關文字資料載本片的出品公司為郭氏電影製片有限公司，現
存影像資料上則載由宏華國際影片（香港）有限公司出品，兩者均由郭
南宏主理。
　　郭南宏是本片的投資人，既是編劇，又是導演，又是發行人，又是
製片，因此，很早之前，很多影片都另用藝名「江冰涵」，其實也為他
取了藝名：江城。

<div align="right">資料來源：《香港影片大全》第七卷，香港電影資料館出版。</div>

盲女勾魂劍

The Soul-Snatching Sword of a Blind Girl

《盲女勾魂劍》文宣

出品	宏華／出品人　張善瑚、朱漢鈞
監製	郭南宏／製片　戴黃翩翩／策劃　江冰涵
導演	辛奇／副導　洛克
故事	江冰涵（即郭南宏）／劇本原著　郭南宏／編劇　徐天榮、卓英
攝影	洪慶雲／剪接　宋明
佈景	陳孝貴
武指	巫敏雄、林有傳
音樂	王居仁／作曲　曾仲影／作詞　莊奴
錄音	張華／沖印　宇宙沖印
演員	張清清、魯平、龍嘯、苗天、易原、江南、吳炳南、蘇真平、巫敏雄。

　　本片於1970年在台灣上映時，以萬企影業公司的名義出品。主題曲「盲女走天涯」由曾仲影作曲，莊奴作詞。本片1971年4月8日在香港首映。

　　本片原始劇本也是郭南宏編寫，郭南宏因替邵氏籌拍新片忙不過來，也擔心劇本不夠完整，請徐天榮、卓英再修正後讓辛奇執導，在這部片中郭南宏未參予導演工作，全部僅掛辛奇導演。

【電影簡介】

　　盲女朱翠姑（張清清）從師勾魂女學習勾魂劍法，並獲授威力無窮的竹杖。翠練就能於十步之外聞人心跳及呼吸的本領，攻守裕如；一神秘人（魯平）對翠的武功讚嘆不已，一直暗隨翠，望能偷學一招半式。翠為報早年家中滅門之仇，到處追尋三大仇人葉彪（龍嘯）、呂強（易原）、方震。關州府城西派之二頭目何剛率部至郊李民茅房，追索規費無著，欲殺李民，為翠搭救，李民母子感激之餘，詢及翠身世，知：「翠父六十大壽，仇家葉彪呂強、方天等三人假扮舞獅混進翠宅，乘機殺害翠之父母，姦殺翠之胞姊。翠中天之暗器而雙眼失明，幸其父捨命攔阻方保翠性命。後逃遁從師勾魂女習得武功……。」李民母子聞之，極表同情，挽留住下，奈翠不忘大仇，告謝離去。

　　翠途中誤當金方震為震，但金聲稱震早已死去。翠聽出金是個跛子，於是把金放走。翠獲友人上官靈（蘇真平）告知，震早已被彪毒死，而彪是個善於改容貌變裝的跛子，翠恍然大悟金正是彪。翠繼而找到強，交手期間身陷強佈下的暗器陣中危急萬分，幸獲神秘客出手相救，並把強殺掉。原來神秘客的殺父仇人亦是彪，翠遂與神秘客一同夜探葉府。神秘客破窗而入，質問少年葉彪下落，少年告以彪是其伯父，多年在外未歸，翠不願慘殺無辜，即欲離去，忽聞少年步履聲係跛一足，知為葉彪喬扮，葉知不可免，乃扯下面皮，露出本來面目，翠與神秘客緊追不捨，廝殺多時，終將葉斃命。

山洞前，神秘客勸翠姑，大仇既報，莫再飄泊天涯，願以賣畫維持二人生計。說完入洞收拾衣物，詎料出洞時，翠已不知去向。淙淙流水，蕭蕭落葉，隨著神秘客的嘶喊，激起無限惆悵。夕陽返照中，翠姑的背影，步步邁向遙遠的落日！

劍女幽魂
Mission Impossible

《劍女幽魂》文宣　　　　　　　　　　　　　郭南宏導演《劍女幽魂》開鏡工作劇照。

年代　1970／**出品**　邵氏／**監製**　邵仁枚／**製片**　江冰涵（這是郭南宏個人在1958年就起用的藝名）
導演　郭南宏／**副導**　劉壽華／**劇本原著**　郭南宏／**編劇**　楊道、郭南宏、徐天榮／**故事**　江冰涵
攝影　黃瑞章／**剪接**　宋明／**佈景**　陳孝貴／**武指**　林有傳
音樂　王居仁／**作曲**　顧嘉輝／**錄音**　張華
演員　井莉、陳鴻烈、江南、馬驥、陳菁、魏蘇、李虹、田明。

　　這是台灣武俠片導演郭南宏，進入邵氏公司兩年來導演的第一部武俠片，看得出他求好心切，無論故事，打鬥和武器方面都花費不少心血研究，在武俠片中首次加入了幽魂恐怖和神奇變化的特技效果，比起他的成名作《劍王之王》和《鬼見愁》都有進步，也擴大了取材範圍。因此，本片雖然不是一部有深度的傑作，卻是一部運用神話俠情佳構，可算是很能討好觀眾的創新娛樂片。

首先，本片在故事方面要求忠孝兩全，女主角恪遵父親遺訓，不顧一切將皇帝的傳家寶劍護送進京，以保護國家安全，「縱死不能棄劍」。結果在一場水上搏鬥中身負重傷，抱劍投江，竟得寶劍靈氣借屍還魂，繼續完成任務，這雖然近乎神話，但這種矢志不渝，不肯死而後已的忠孝精神，還是有可取的。電影一再強調恪遵遺訓，就是求主題忠孝兩全的表現。其次在打鬥方面，從開始江湖羣雄企圖奪取寶劍開始，到達成任務，情節一直在打鬥中進展，危機重重，氣氛緊迫，尤其邪門劍王玉面虎的出現，好漢俠女都不是敵手，奮力拚鬥，也無濟於事，其中並穿插俠女扮男裝救美，玉面虎參加選壻比武等趣味的打鬥。這裡出現了多種武器，最別緻的是俠女用的扇劍，由七面短刀構成，合起來是一把刀，張開是七把刀，可惜未發揮太大殺人效果。

　　在神怪方面，更是花樣百出，有長怪手、飛杖、走水面、百年不老身、鬼魂幽靈，尤其最後玉面虎驚恐過度，喪失神技，由玉面俊臉漸漸變成老公公的蒼老過程，利用化裝和特技，頗有新奇效果，其餘多是構想雖好，做得並不理想。

　　井莉獨挑大樑，有女人味，女扮男裝，還演鬼戲，文武兼備，演來非常賣力。

　　七〇年代，香港開始流行恐怖武俠片，郭南宏應是創始人。可見郭南宏確是個肯動腦筋、不斷追求創新的導演。

【電影簡介】

　　鎮國之寶金龍寶劍被盜，江湖人士群起爭奪。武林劍聖尋獲寶劍，著女霍小芬（井莉）及徒弟蔡士峰（江南）送返京師，惟二人趕到之時，劍聖已遭奪劍者毒手。芬負劍上京，途中遭玉面童子夏昭（陳鴻烈）爪牙截擊，峰留後抗敵，讓芬先行，後負傷返師門召援。昭已逾百歲，因練就三極童子功而回復青春，且刀劍不入，今為稱霸武林，對芬窮追猛打，更親登渡船施襲。芬中其鬼草毒汁，容顏盡毀，命在旦夕，抱劍投江，後奇蹟生還，還回復容貌，昭乃率眾追殺，幸峰與同門趕至擋禦。昭追至京師，為親芳澤參加將軍之女魯玉屏（陳菁）的比武招親；時芬亦抵相府，還劍後竟化作幽魂，原來她早已身死，只是藉寶劍靈氣還魂。芬為報此仇，附身於屏把昭嚇至打回原形暴斃，最後把劍親手送交皇上，升天而去。

郭南宏為香港邵氏公司開拍《劍女幽魂》，
與男主角陳鴻烈研究劇本。

郭南宏指導《劍女幽魂》
演員工作照。

鬼門太極
The Evil Karate

年代　1971／

出品　宏華／**發行**　大華

監製　郭南宏／**製片**　戴黃翩翩

導演　江冰涵／**副導**　張人傑

故事　江冰涵／**劇本原著**　郭南宏／**編劇**　徐天榮、林裕淵、江冰函

攝影　林自榮／**剪接**　宋明、黃秋貴／

美術設計　聶光炎／**佈景**　陳孝貴

武指　林有傳／**特技**　柯再興

音樂　王居仁／**作曲**　曾仲影／**作詞**　莊奴、劉壽華／**錄音**　張華

演員　張清清、紀寶如、江南、邵羅輝、龍嘯、賴德南、華戀、江青

【電影簡介】

　　老劍俠駱天宏（邵羅輝）身懷太極空手刀秘笈下落的線索，惹來鬼門關關主閻太極（龍嘯）的追殺，身負重傷，為富戶之女仇真真（紀寶如）所救，卻連累仇家慘遭滅門之禍。宏偕真僥倖逃脫，幾經辛苦尋得秘笈，真自此苦練秘笈絕學，以報滅門之仇，更得多位武林高手授以絕招。及真（張清清）長大成人練成神功，極手下來犯，為真敗退，但宏卻被擄走。真四出尋宏，巧遇嶺南三俠：司徒雷（江南）、燕南山（賴德南）及燕歸來（華戀）。四人一同上路，終於尋得鬼門關所在地，與眾兇徒再起惡鬥，惜山來不敵、先後遇害。雷於地牢救出宏，宏認出雷為失散多年的親兒。三人並肩苦戰，宏忽然悟出極之死穴所在，施襲突破其金剛不壞之身。真、雷終能合力殺極，洗雪多年仇恨，但宏卻傷重身亡。　歌曲：包娜娜主唱。

太極元功
The Invincible

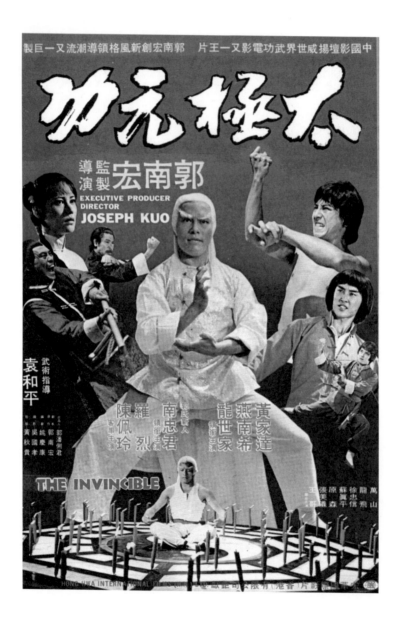

郭南宏執導《太極元功》,
檢查鏡頭畫面的工作照。

　　1977年郭南宏導演的《太極元功》以武打為主,導演郭南宏過去拍過不少這類電影比如十二銅人之類,其中不乏陳陳相因之作。幸而此片極力擺脫從前窠臼,較能以新格調代替。而人物形象,有部份已非「熟口熟面」,除了黑、白兩道高手掌門由黃家達、羅烈飾演,以及燕南希及一些陪襯演員,其中有幾個新臉孔,或曾露過相,但在《太極元功》中表現頗為出色,這就是武館中的大師兄、二師兄和三師兄。因為沒有說明簡介,不知這些演員名字,只知道三師兄花如劍,雖然身材單薄,而別有一種「流氣」:陰沉、冷靜、邪邪地,當然還未成熟,如果肯埋頭苦練,將來必可出人頭地。

　　這部電影在突出《太極元功》的厲害。黃家達在片中,從三歲開始修練這門秘術,練成後刀劍不入,而唯一致命的「死穴」可隨時更易,因此羅烈首先給人殺死,黃家達成為攻擊目標,下半部的打鬥場面圍繞著他而展開。當然,整個故事十分簡陋,從武館中人抱打不平,與黑白掌門結怨,以致殺盡惡人,及一些好人遇害,如此而已。不過於打打殺

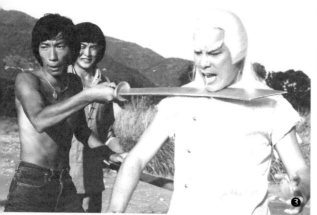

❶《太極元功》拍外景戲，郭南宏指導黃家達工作照

❷袁和平武術指導《太極元功》工作照

❸袁和平武術指導《太極元功》工作照

❹《太極元功》在中影街道拍戲，郭南宏、黃家達與羅烈工作照

❺《太極元功》拍外景戲，郭南宏指導龍冠工作照

❻郭南宏拍《太極元功》，與女演員燕南希合照

❼《太極元功》拍外景戲指導龍世家工作照

⑥ ⑦

殺之中，連扣得相當緊湊，很多觀眾看得相當「過癮」，直到終場未覺
太悶，已經不錯。

　　而「太極元功」本身反而無甚特色，無論這種「功」如何了得，及
具有這「功」能的人物表現如何生猛，在故事結構中殊非重心所在。要
能在平凡的過節中，交代了武館子弟的尊師重道（義理的依據）精神，
千方百計向強權的象徵（黃家達的元功）挑戰，在連番苦鬥下終能克敵
致果，這些過節亦是公式化的。但令人感到不錯的是，由始至終，一切
發展都相當明快，絕無拖泥帶水之弊。

　　最為爽朗悅目的是幾個比劍場面。從過去的《鬼見愁》、《盲俠
聽聲劍》等片中，當時觀眾所醉心的劍，是帶有神秘感的；往往劍未
出鞘，而人頭已落，一陣旋風掃落葉似的，不知劍從何來，甚至輕輕地
一揮，就是成批人倒地。顯然這已難令觀眾接受。因此楚原執導的武俠
片，比如《三少爺的劍》之類，雖仍劍法神奇，而招式務期新穎，作有
紋有路的比劃。而這方面，《太極元功》尤為出色。

少林功夫
Shaolin Kung Fu

1974／彩色／民初／功夫／出品：宏華／監製：郭南宏／製片：朱漢鈞／執行製片：王溪俊／策劃：張善瑚／導演：郭南宏／副導：張鵬義／故事：江冰涵／編劇：蕭瑟／攝影：鍾申／剪接：黃秋貴／武指：何明曉／音樂：周福良／錄音：張華／效果：李堯／演員：聞江龍、楊珊珊、劉秀雯、易虹、易原、魯平、張鵬、胡秋萍。

本片由郭南宏執導，另有資料載導演為劉壽華。

【電影簡介】

　　東洋人力車行的老闆曹甲斌恃著人面廣闊，縱容以崔豹（魯平）為首的車伕橫行作惡，欺壓仁德車行的車伕。仁德車伕凌峰（聞江龍）身懷少林功夫，卻由於失明的妻子葛小雲（楊珊珊）反對他動武，所以對東洋車伕的暴行忍氣吞聲。不料豹變本加厲，欺凌街坊，峰忍無可忍重創豹，以示警戒。斌向土豪褚超（易原）求助，超子褚天寒（張鵬）到凌家尋峰不果，竟欲姦污雲，幸峰及時趕回把寒打退。寒傷身亡，超勃然大怒，把雲擄走，又使計生擒前來營救的峰。雲不甘受辱，自殺身亡。峰負傷逃脫，得酒家女白雪萍（易虹）相助，潛逃山上。超的手下向萍逼問峰的下落，萍寧死不說，終遭殺害，峰悲憤填膺，一俟傷癒即往找超決戰，終殺掉超報卻大仇。

資料來源：《香港電影大全》第七卷香港電影資料館出版

廣東好漢
Hero of Kwangtong

1974／彩色／出品：郭氏／監製：郭南宏／製片：朱漢鈞、李信／策劃：鄒志俠／導演：郭南宏／副導：徐錦文、張鵬義／編劇：郭南宏／故事：江冰涵／攝影：鍾申／剪接：黃秋貴／佈景：陳孝貴／武指：黃飛龍／音樂：周福良／錄音：張華／演員：聞江龍、魯平、苗天、易原、谷音、楊珊珊、黃飛龍（即黃龍）、孫越

【電影簡介】

　　青年武術家陸浩然（聞江龍）回家途中接連遭歹徒伏擊，甫抵家門，發現母親已被歹徒殺死，胞妹亦被擄走，查問之下，得悉仇人為萬老大。然為報仇與尋妹，跋山涉水至曹家莊，途中再遇歹徒圍攻，不敵受傷，為許小娟（谷音）小明姊弟所救，並得許父（魯平）悉心照料。萬金堂萬老闆（苗天）為奪曹家莊土地，派遣爪牙欺壓村民。然為報許家救命之恩，願意留下助村民一臂之功，將歹徒一一擊退。萬誓要除去然，得師爺（孫越）獻計，重金聘請武林高手刁彪（易原）助陣，並擄走明。然單人匹馬往救明，發現萬即擄劫其妹的奸賊，遂與彪展開一場生死決鬥，幾經苦戰，終將彪殲滅，萬亦葬身火海。然成功救出明及胞妹，曹家莊重享太平。

　　　　　　　　　　　資料來源：《香港電影大全》第七卷，香港電影資料館出版

草上飛
Elying over Grass

年代　1970／出品　新華
監製　童月娟／製片　郭南宏、關善
導演　劍龍／副導　王洪彰／編劇　郭南宏
攝影　徐德利／剪接　宋明／佈景　楊胖
武指　王太郎／特技　鍾澄榮
音樂　王居仁／錄音　張華
演員　張清清、江彬、黃俊、韓江、小游、江霞、李潔如、蘇金龍。

　　《草上飛》是郭南宏擔任編劇製片，投資四分之一和香港新華公司製片家童月娟（童姐）合作的古裝武俠功夫片，故事創新風格，武打精彩，是劍龍導演少數很賣座叫好的一部武俠片，在國內外受到觀眾讚賞。

【電影簡介】

　　太尉唐羽（黃俊）意圖叛國篡位，乘慈雲太子（小游）出宮打獵之機，密謀暗殺。退隱朝廷兵韓宗泰（韓江）得知羽的陰謀，暗中與四名女兒聯同女俠草上飛（張清清）沿途保護太子。羽欲將太子推下山崖，飛出現救走太子並以幽靈劍打傷羽。羽不忿，以飛鴿傳書通知各方爪牙，要將飛等一網打盡。劍客流浪漢（江彬）從信鴿身上得知羽的陰謀，跟隨飛等暗中保護。羽的爪牙於主要關口埋伏，均被飛一一擊斃，但泰一家亦傷亡慘重。羽見飛身手不凡，決定親自出馬，飛與漢聯手將羽誅滅。漢見大功告成，向飛表露身份，原來他是飛的同門師兄，奉王丞相之命前來保護太子，事成後進京受封。飛不慕富貴，寧隨師繼續學藝。漢被師妹感動，與她共同進退。

黑手金剛
Deadly Fists Kung Fu

年代　1974
出品　郭氏／出品人　童月娟
監製　郭南宏／導演　郭南宏
編劇　郭南宏／故事　江冰涵
演員　聞江龍、燕南希、黃飛龍（即黃龍）、張美鳳、奇峰（即魯平）、易原、苗天

　　《黑手金剛》是香港新華公司製片家童月娟投資四分之一，由郭南宏監製、導演、編劇的一部民初功夫動作片，香港地由邵氏公司代理發行，東南亞十多個國家地區很叫座。

【電影簡介】

　　蕭弘（聞江龍）化名鐵無情，受僱殺人，但殺死身手不凡的高玉偉後，深感懊悔，決定洗手不幹。偉弟妹玉強、玉貞（燕南希）四出尋訪王姓老闆，為報仇，其間多次招惹麻煩，幸弘出手幫助，三人結義金蘭，弘允協助尋兇。幕後主腦恐弘洩密，派人行刺弘，卻誤殺了強。經多番追查，弘與貞得悉王世劍為元兇，二人同往找劍。弘情人艷華不忍弘送命，用藥把他迷倒。弘醒後，追上貞，將劍殺死。劍死前指弘乃是下手殺偉者，弘恍然。弘喬裝老者約會貞，承認是其殺兄仇人，甘願償命。此時刺客欲殺弘，但誤中貞。弘殺死刺客，又遇上劍手下另一高手趙龍，雙方血戰，結果同歸於盡。

大俠史艷文
The Great Swordsman：Shi Yan Wen

1970年轟動國內的布袋戲電視連續劇「地方藝術」節目《雲州大儒俠》，是黃俊雄主持轟動的布袋戲，宏華電影事業公司曾改編拍成電影《大俠史艷文》，並且由新影后李璇飾演孝女、江青霞飾沙玉琳、陳國鈞飾劉三、蘇真平飾演兩齒、陳淑貞、吳非宋、吳炳南、蘇金龍、李敏郎、何維雄等人分飾西毒、藏鏡人及五鬼。江冰涵編劇，江冰涵、江南聯合導演。

《大俠史艷文》在拍攝的過程中，曾遭遇到很多困難，為了使故事、人物、動作、合情合理化，編導江冰涵及江南曾化費了相當長的一段時間去研究和設計。拍攝的工作也使工作人員們歷盡艱險。這部動員道具、服裝、器材最多，耗資最鉅的影片已全部殺青，俟在香港的剪輯配音工作完成後，1971年元旦在全省五大都市推出首映。

這部未上映已轟動的新片，拍攝時曾發生許多有趣的事情。飾演兩齒的蘇真平為藝術而將三千煩惱絲剃了三分之二，僅留下中間的一小撮，為此害得他日夜都戴著帽子，即使在家亦不例外。飾演西毒的陳淑貞在《大俠史艷文》中曾練了一招「五毒」絕招，為了要找尋這五種毒物曾使管理道具的工作人員大傷腦筋，最後跑到烏來才算找齊了蜈蚣、蜘蛛、壁虎、蛇及癩蛤蟆。諸如這些趣事真是不勝枚舉。

《大俠史艷文》外景隊曾到達中南部各地拍攝，每到一處皆吸引很多的影迷圍觀，而且影迷們對於片中角色均極熟悉，即是卸裝後影迷亦是用戲中人的名字稱呼他們。由以上的這些情況可知這部新片在觀眾心

目中所佔的份量和喜愛，而這些熱潮，也是郭南宏始料所及，布袋戲迷一定很有興趣看看電影版《雲州大儒俠》。

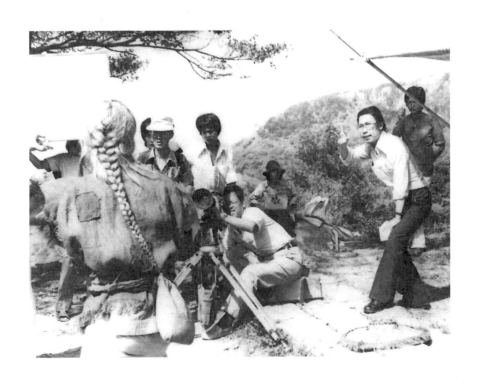

1967年，由郭良蕙原著小說改編的電影《雲山夢回》
由郭南宏導演兼製片，拉外景隊到高雄左營區附近的
麵攤拍戲，導演指導第一次上銀幕擔任女主角的新人
韓湘琴演出。

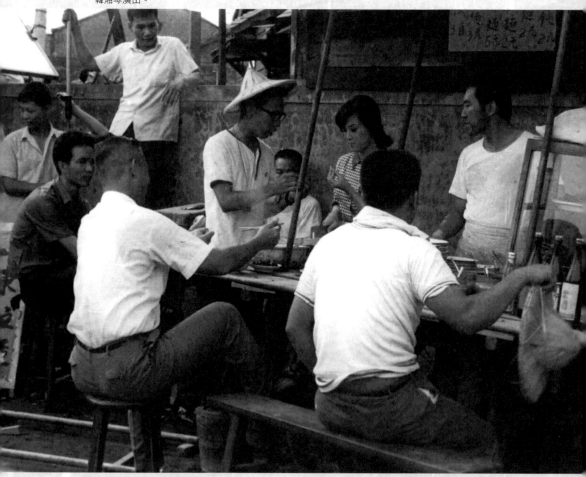

流行的文藝愛情片

情天玉女恨
The Hatred of A Beautiful Girl

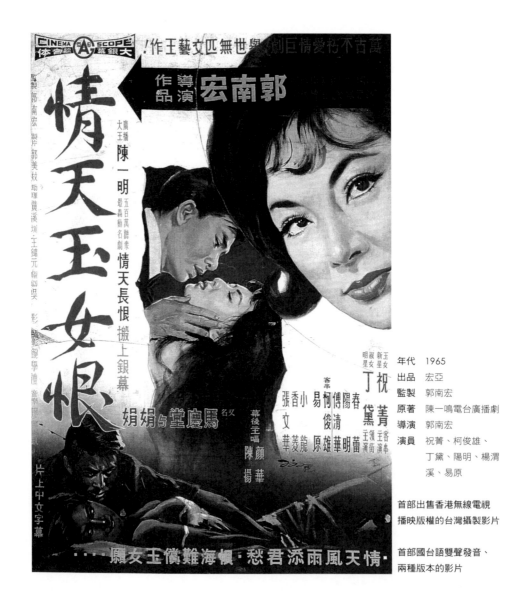

年代 1965

出品 宏亞

監製 郭南宏

原著 陳一鳴電台廣播劇

導演 郭南宏

演員 祝菁、柯俊雄、
丁黛、陽明、楊渭
溪、易原

首部出售香港無線電視
播映版權的台灣攝製影片

首部國台語雙聲發音、
兩種版本的影片

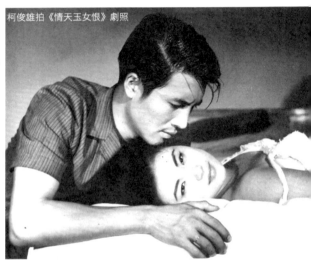

柯俊雄拍《情天玉女恨》劇照

　　1965年由陳一鳴廣播電台廣播劇改編的《情天長恨》，在郭南宏導演下，確有相當的成功。紅小生陽明在片裡所演的馬慶堂，是一個幼年失怙寄人籬下的漁家子，備受其兄傅清華的欺凌，忍氣吞聲，一心為了前途發奮圖強，結果苦學成功。這可說是他從影以來演技最洗練最出色的一部。跪養母求繼續供其完成學業，低屋裡忿激含淚拒丁黛的訴情，尤其最後抱丁黛在後花園讀他昔日刀刻大樹上的：「馬慶堂與娟娟」六字聲淚俱下的一幕，無不予人極深刻的感受。

　　有「臺灣寶田明」之稱的英俊小生柯俊雄的富家子，風流倜儻，這位小生反派戲也演得不壞，戲路頗廣，可圈可點。傅清華前半部戲吃重，也有優越的表現，但後半部懺悔了的他在表情上似嫌呆板。易原、賴德南、黃溪圳、黃桂表現平平。

楊渭溪演祝菁的父親愛女情深以及扶助其婿陽明多場戲有精到的演技；上博（即牛郎易名）的傅清華之父出場不多，但極為穩重；陳蘭飾柯俊雄之母，活活在演了一個姑息愛子的無知母親的典型，特別是毒打媳婦丁黛的兇狠勁，令人痛恨；以上三人是本片中最佳的配角，最突出的演員，演技非常精彩感人。

　　武特論的顧律師雖能惹笑，但失之過「油」，真正一位律師身份的人，無論如何貪財，也不至這樣的一副小丑模樣。

　　女主角當中，祝菁的麗質天生，好似一朵出水芙蓉，在片裡演技雖不夠深度，但衡之處女作有此表現，已屬難能可貴，這位討好觀眾的新玉女，只要在演技上不斷虛心磨練，他日必能大放光芒！春蕾的反派角色一向不壞，在本片演出尚稱滿意，但較之祝菁、丁黛，似乎較軟弱一點。

　　最令人激賞的是新星之一的丁黛，在片裡飾一個嫻靜的女子：陽明的情人，她為陽明苦守童貞，受盡柯俊雄的折磨，這是人海飄零的苦命女，不但表情細膩，尤其幽怨的眼神，動人之至。可說是實際上與陽明二人，是支撐全片的靈魂。

　　至於三位童星以張文華最為傳神，香菱、小龍均佳。

　　祝菁的香消玉殞雖係源於窺見乃夫陽明與丁黛樹下攀談，疑怒之間引發心藏宿疾而死，然在病亡的過程中缺乏細膩動人的描繪，是以未能進一步引起觀眾的共鳴，看來嫌處理草率，這是導演失責之處。

懷念的播音員
The Broadcaster

年代　1965／出品　宏亞公司／監製　郭南宏／製片　郭美玟／編劇作詞　郭南宏、周君謀／執行導演　周君謀／演員　華江、祝菁、楊渭漢、易原、王慧雯、金伶、清華／1965年1月19日台北首映。

　　祝菁替郭南宏的宏亞公司主演《懷念的播音員》後，又拍攝了第二部國台語雙聲帶影片《情天玉女恨》。

　　《懷念的播音員》故事的取材並不新穎，但本片主題好，啟示青年男女間的愛情，不能帶有絲毫牽強或誘騙的成份，否則將會鑄成悲劇而終場。

　　一個沉默向上高雄台的播音員林信原（華江飾），給省高女三年級女生何玉美（祝菁飾）愛上，談心愛河夜，約遊大貝湖及至相助信原考入了師範大學，然而，他倆並沒有結合，玉美卻與不曾施捨一絲愛意的表哥（傅清華飾）結婚；信原也與酒女嬌玲（王滿嬌飾）而賦同居，原因是玉美順從了姨媽慫恿，去陪表哥一次郊遊，酒醉而被摘落了未熟的禁果；信原在玉美的婚姻刺激的情緒下，跟同鄰舍酒女嬌玲賦同居，結局戲：玉美在蜜月旅行中，氣走了新夫婿，狂醉遭車禍喪命，而信原也遺棄了嬌玲，四處尋訪舊情人，編導把煞尾戲，安排在一家精神病醫院裡；玉美在病榻前痴呆喁喁，嬌玲也穿著一套純白的護士服，陪這一對男女悲戲演出，這樣作個結局與終場。

　　執行導演手法犯了硬砌強推的毛病，缺乏活躍穿插與必要的烘托，況且全片又流於呆滯沉悶。情節的表現，僅僅能做到「線」與「點」，捨卻了「面」鋪展，尤其事、地、人的編配，也未及渾成一體；來舉辦

《懷念播音員》高雄愛河河畔拍外景劇照

個例子：

　　玉美與信原湖畔談心，但未見他倆初綻荷包的笑靨，新枝柳條的交纏，讓寂靜的山色更寂寞，湖面的水，一些也起不了漣漪，生硬、陌生，導演耍不開手，演員也無所事，由此，銀幕映影，只有作故事的交代，生怕一「放」就對不了頭來煞不住尾，導與演都在「守」中打圈圈。顧不得什麼順情入理；再表哥和玉美只碰上兩次面，一晃就看到被用了「強」的一切，如果就此下評語，那位表哥，簡直就等於一隻「廢」公雞，人性的平面，轉達皆太過急速。

　　另一方面信原堂堂一位大學生，怎的一變，就成了好似一隻「狼」。

　　祝菁在本片裏，除眼部過濃的化妝外，畢竟仍還「生」，無法去忖度每一個情景，而將「心」將「事」適當地反映表演，不過她倒不失是一位良好的胚子，天生麗質是雄厚的本錢，但仍需要潛心去磨練。華江「呆」面「瘟」，其他的配角，也沒有做到「綠葉」的陪襯的效用。

小妹（又名《春花秋月》）
The Youngest Sister

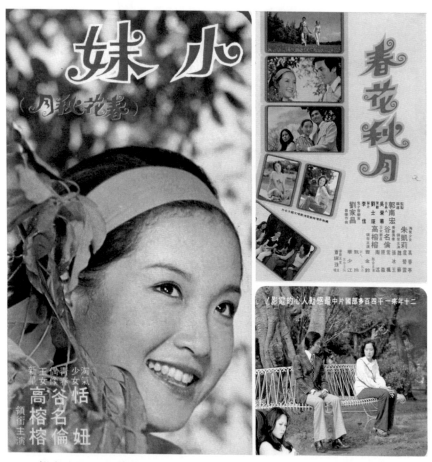

《小妹》（又名《春花秋月》）文宣

　　郭南宏繼《陣陣春風》後再一次為恬妞編劇、導演這部文藝片，以高中女學生的感情糾葛和小人物的愛心為題材，比《陣陣春風》更為感人。片名《小妹》，不是黃色咖啡館的《小妹》，而是感情不成熟的少女的稱呼。

郭南宏力捧十六歲的恬妞,開拍為恬妞第二本量身訂做的劇本《小妹》,圖為恬妞與男主角谷名倫合影。

照理,高中女學生已步入了含苞待放的成熟年齡,可是有些人嬌生慣養,感情的衝動,仍然缺乏理智的分析,例如片中高榕榕演的有錢小姐,一心想跟表哥結婚,發現表哥愛上她最要好的女同學時,竟不理會任何解釋,而怨恨好友橫刀奪愛,當眾侮辱好友,在旁觀者的觀眾看來幾乎是無理取鬧,但像溫室裡長大的小花的大小姐,卻是無法包容,承受絲毫打擊的,因此她激動的吵鬧,也是很可能的。

另一方面,恬妞的孤女,由於從小在貧困中長大,體諒收養的伯伯的苦心,在忙功課之外,操持家務,又私自去唱歌賺錢,是理智型的女孩子,她受盡委屈而不怨恨曾經對她十分好的同學,她有了有錢的爸爸,仍捨不得收養她的窮伯伯,是一個不忘本的善良、純潔的少女,如果編導能善加掌握,當較完美。

本片的可取之處,是強調了小人物的愛心,這些大人物除了孤女外,還有收養她的老工人愛她如己出,以做工培養她讀大學,自己捨不得吃,卻給孤女買蛋糕,風雨之夜未見孤女歸來,急得跳腳。還有那些好鄰居,彼此照應,苦樂與共,都是現代都市社會好的一面,不可多得的愛心,郭南宏能放棄武打描寫這些愛心,是很難得的。

最後以僑胞回國投資作結束,不但使養與生的兩種親情都有了圓滿的交代,也替政府鼓勵僑資回國做了一次間接的宣傳。

深情比酒濃
Love is More Intoxicating Than Wine

《深情比酒濃》男主角新人金滔與剛從國立
藝專畢業不久的歸亞蕾,兩人劇中碰杯。

周遊拍《深情比酒濃》劇照

年代 1968/**彩色**/**片長** 100分/**出品** 國聯/**監製** 李翰祥/**策劃導演** 李翰祥/**編劇** 劉昌博/
導演 郭南宏/**原著** 瓊瑤/**演員** 歸亞蕾、金滔、李虹、佟林、劉維斌、韓甦/**首映** 1968.6.17。

　　本片由瓊瑤中篇小說〈夢影殘痕〉改編,是歸亞蕾進入國聯主演的
第一部片,卻是金滔步入電影界,演出的第一部影片,片中飾演男主角
宋廣楠,徐曉晴由歸亞蕾主演,妻子由李虹主演,而影片中被抱在懷裏
的小娃娃,則是由侯冠群演出,《深情比酒濃》是金滔父子檔第一次,
也是唯一的一次在同片演出。本片是郭南宏和李翰祥的國聯影業公司簽
訂基本導演後一年內開拍的第二部片。

【電影簡介】

　　個性倔強的徐曉晴自小寄居在姑媽家,與姑父兒子宋廣楠是青梅竹馬的伴
侶,姑父希望他們結婚,曉晴卻堅持先出國留學,並把自己初中同學介紹宋廣
楠結婚,十年後,曉晴自法國留學歸國,仍深愛青梅竹馬的廣楠,奈何廣楠已
兒女成群,卻與曉晴暗中同居。兩人的戀情引起宋妻妒忌,終於在爭吵中廣楠
失手將妻子扼死,被判刑十年。曉晴帶著廣楠的孩子,等著第二個十年結束。

明月幾時圓

When is the Dream Come True

年代 1968／**出品** 國聯／**原著** 瓊瑤（原名《歸人記》中篇小説）
策導 李翰祥／**編劇** 徐天榮／**導演** 郭南宏
演員 甄珍、鈕方雨、劉維斌、吳風、胡蝶。

　　本片是大師李翰祥與李行、王引搶拍瓊瑤電影的第一部，一部有悲歡也有離合，有陰晴也有圓缺的時裝愛情文藝片。有個四角戀愛的故事，甄珍是一個清麗嫻靜的女孩，性格內向而又相信命運。她對表哥劉維斌早已「芳心暗許」；而劉維斌卻把甄珍介紹給他的同學吳風，自己卻和鈕方雨膩在一起。這使甄珍很傷心！她在閨中期待著劉維斌能「回心轉意」，就像夜夜期盼著殘缺的月亮變圓。甄珍把這種埋在深心裡的

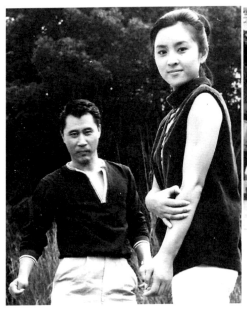

《明月幾時圓》劇照

郭南宏執導的第一部國語片《明月幾時圓》
男女主角劇照

情緒演的很細膩。劉維斌的演技一向是被觀眾所稱道的，他在片中有較以往更好的成績。另一方面，《明月幾時圓》是郭南宏第一次導演國語彩色大銀幕電影，在李翰祥的策劃下，手法很細緻，鏡頭運用很靈活，有些畫面近似超脫意境，有一種「詩情畫意」的情調。《明月幾時圓》在風格上是很抒情式的。純熟的演技，配合著幽美的畫面，甄珍和劉維斌與鈕方雨之間的三角關係，到最後很戲劇化的結束。甄珍所期盼的月亮終於圓了，圓圓的，亮亮的，象徵著圓滿與幸福的明月，自山那邊的地平線上升起。然而卻苦了鈕方雨和吳風。最後鈕方雨曾為情所困自殺，當她臥病醫院時，她的兩位男朋友——劉維斌和吳風同時來看慰她，這是一個悲傷哀艷而尷尬的場面，郭導演非常細心，謹慎的為演員們講解劇情重點，每個鏡頭表情動作都在試了好幾遍之後，才正式開拍。後鈕方雨帶著一顆破碎的心，遠遠地走了；吳風則兩手插在褲袋裡，孤獨地「徘徊在屬於別人幸福的門外」，吹著淒涼的口哨。其中才十七歲的甄珍獻出初吻與劉維斌的接吻，在輿論上造成不少熱門話題。幾年後，瓊瑤片大行其道，幾乎每片必吻。社會風氣其實改變很快的。

　　《明月幾時圓》有兩部同片名的電影，1968的這部《明月幾時圓》是瓊瑤小說改編，郭南宏導演。1990年，陳耀圻也導了一部《明月幾時圓》是華嚴小說改編，兩片中文片名相同，英文片名不同，故事內容時空也完全不相同。

郭南宏為大導演李翰祥的國聯公司導演《明月幾時圓》，
與瓊瑤小姐、李翰祥合影。

◀郭南宏為國聯影業公司導演瓊瑤小說改編的
《明月幾時圓》，與上海影壇第一美人胡蝶
合影。

雲山夢回
THE LOST ROMANCE

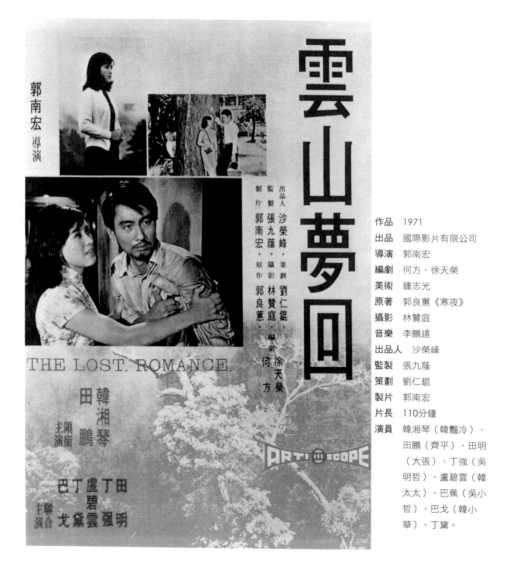

作品　1971
出品　國際影片有限公司
導演　郭南宏
編劇　何方、徐天榮
美術　鍾志光
原著　郭良蕙《寒夜》
攝影　林贊庭
音樂　李鵬遠
出品人　沙榮峰
監製　張九蔭
策劃　劉仁銀
製片　郭南宏
片長　110分鐘
演員　韓湘琴（韓豔冷）、
　　　田鵬（齊平）、田明
　　　（大張）、丁強（吳
　　　明哲）、盧碧雲（韓
　　　太太）、巴蕉（吳小
　　　哲）、巴戈（韓小
　　　華）、丁黛。

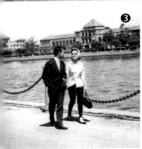

❶《雲山夢回》在台北新公園拍外景。圖為女主
　角韓湘琴與第二男主角江明。
❷《雲山夢回》新人田鵬與韓湘琴劇照
❸❹《雲山夢回》劇照
❺郭南宏指導《雲山夢回》工作照
❻郭南宏為聯邦影業公司執導郭良蕙小說改編的
　《雲山夢回》，劇組殺青後聚餐留影。（中間
　黑西裝者為聯邦老闆之一，張九蔭先生）

據聯邦老闆沙榮峰說：「本片在新加坡大賣，連映兩個月。」

當時新加坡購買本片的片主葉振峯先生還趕到台北約見郭南宏導演，要求他拍續集，被郭導演婉拒。因郭導演正在籌拍他的第一部古裝武俠片：《一代劍王》

【電影簡介】

1948年，南京某大學藝術系學生齊平與同窗張宗堯，寄宿韓宅。韓家長女豔冷常與過從，與齊平相愛而訂婚。齊平赴巴黎深造，央宗堯照顧豔冷，未久國共大戰，京滬失守，宗堯偕豔冷來台，與齊平失去連繫。宗堯謀得報社記者職，豔冷亦進入一工廠工作。經幾年宗堯對豔冷終能親而不亂。宗堯奉派赴巴黎採訪，驚悉齊平於戰亂中趕返南京，且已罹難家鄉，宗堯歸國，豔冷聞耗，仆地暈厥。

豔冷獲上司吳明哲賞識，升秘書并求婚。豔冷深考後徵詢宗堯意見，宗堯早有娶豔冷意，聞訊悵然。豔冷決心委身宗堯，次晨趕赴報社，奈宗堯實奉命遠去國外工作，不得已乃允婚明哲。成禮前夕，明哲髮妻從大陸轉台尋至，豔冷目擊此景，毅然辭職，隱居深山。兩年後宗堯自泰國歸，豔冷迎於機場，見其身畔有佳人，知宗堯已婚，悄然返回山居。宗堯慶婚時，忽接齊平電話，旅邸相逢，恍如隔世。緣齊平自法國返故里，並未遇難，僅在戰亂中喪失一足，詢及豔冷，知其際遇，對宗堯堅守道德深感友誼深長。深山幽谷中，豔冷憑橋閒眺，忽聞齊平呼喚，及對晤，幾疑置身夢裡，恍如天上人間。

靈肉之道
Flesh and Soul（Ling Rou Zhi Dao）

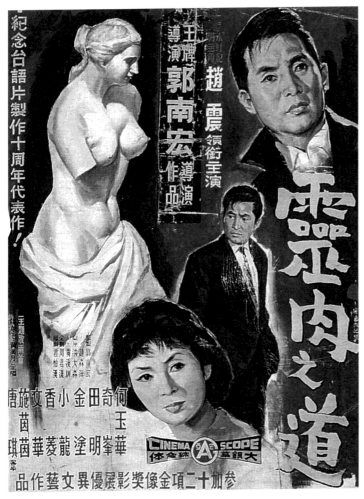

年代　1965
出品　宏亞的台語片
製片人　郭清池
原作　徐坤泉遺作
編劇、導演　郭南宏
演員　趙震、奇峰、
　　　何玉華、金塗、
　　　施茵茵、
　　　張文華、小龍。

1965年4月23日在台北首映，《台灣日報》曾刊出張崇君〈看《靈肉之道》〉以及與楊檳榆〈也談《靈肉之道》〉（原刊《民族晚報》）兩篇影評，張崇君文中提到：「是的，這部影片是令人興奮的。至少，觀眾不會輕易的忘懷本片的啟示──愛是寬恕，而非報復。惟有超然的愛，始能創造莊嚴人生！」，楊檳榆則稱「編導郭南宏一開頭便鈎出輪廓，在片頭字幕邊以模特兒塑像作襯底。這示意出以聖潔的眼光看是藝術；以低俗的眼光看是猥褻。靈肉之道，是存乎一心。」可見本片深得觀眾喜愛。

《靈肉之道》劇照

《靈肉之道》相關介紹

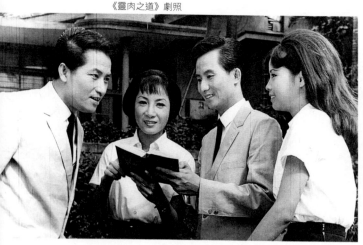

陣陣春風
Love in the Spring

年代　1974／出品　宏華／發行　華聯／出品人　朱漢鈞／監製　郭南宏／製片　李述信
導演　郭南宏／劇本原著　郭南宏／編劇　金堅、江冰涵／故事　南詩韻／音樂　劉家昌
演員　朱凱莉（即恬妞）、谷名倫、貝蒂、陳莎莉、陶述、原森、關毅、馬漢英

　　本片於台灣拍攝外景。歌曲：六首，包括「陣陣春風」，劉家昌曲、詞，甄妮主唱。當年《自立晚報》曾有篇評論〈名導演郭南宏展奇才試將悲劇拍成喜劇片〉提到：「這部電影情節，本來是一個不幸的悲劇，可是擅長導演文藝愛情片的郭南宏，卻把它釀成一個感人的喜劇……他更深入我們傳統倫理文化的內層，將愛情、親情、友情的分際，刻劃到「止於至善」的地步，使人生充滿了希望。」（台灣：《自立晚報》，1974年8月13日）

《陣陣春風》劇照

《陣陣春風》劇照（左為女主角恬妞）

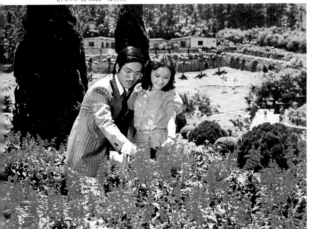

❶《陣陣春風》劇照
❷《陣陣春風》女主角恬妞與四位同學劇照。

【電影簡介】

怡琪（陳莎莉）對女兒黃珍珍（朱凱莉）即恬妞管教甚嚴，不許她談戀愛，珍卻與志趣相投的男同學子正交往。珍在其十七歲生日的舞會上與正跳舞，被母當眾責罵，羞憤而去，深夜爬窗返家時摔至昏迷，珍父振峰即召琪在美國當腦科專家的表弟自強（谷名倫）回來醫治。珍康復後帶弟遊台，強獲悉她與琪的關係，答應帶她赴美，琪誤會二人相戀，爭執間直指強是珍的生父。珍晴天霹靂，企圖尋死，幸強趕至解釋。原來強於上海讀書時寄居琪家，琪對他有意，知他與珍母（貝蒂）訂婚後，憤而到港下嫁峰。後強因進修延誤婚期，珍母一時軟弱被騙懷孕，產女後跳樓身亡，強遂把珍交琪照顧，沒想到她將怨氣轉至珍身上。珍得知身世，決離開家庭，隨強赴美生活。

資料來源：《香港電影大全》第七卷，香港電影資料館出版

吹牛大王

郭南宏拍攝最快的台語喜劇片

台語是台灣多數人的母語，母語永遠存在，因此只要有台灣電影院台語片也永遠存在，只是不同時代有不同台語片，從五〇年代後半到七〇年代上半，台語片共拍了一千一百多部，但拍台語片出身的郭南宏導演在開始的八年中，就只拍了二十五部黑白小銀幕台語片。原因是遇到1964年到台灣來成立的國聯電影公司的李翰祥看中他過去曾經導演過不少台語片；請來替國聯公司拍國語片，第一個就找郭南宏，簽了三年基本導演合約。郭南宏在台語片產業前半段的七、八年間，扣掉去當兵的兩年，等於六年間他的台語片作品有二十五部，其中有三部只有擔任編劇賣出劇本。郭南宏一向不賣劇本的，但是交情很好的朋友買他的劇本又要他導演，但時間卻抽不出來。就如要當兵之前，他應聘為大甲一家影業社拍一部《相思記》，籌備了一個多月，卻只拍了一天，入伍召

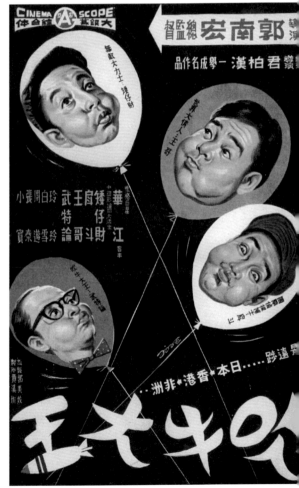

集令不能再拖了，第二天就當兵去了。就將導演機會交給他的副導演余漢祥當導演。

現在我們要講的是郭南宏導演在八年的台語片導演工作中，有一部破了他自己的拍片工作天日程紀錄，只用了四個半工作天就全片殺青了，這部電影片名叫《吹牛大王》。

在郭南宏腦子裡從來沒計劃過有這個片名。他最拿手的是愛情文藝片、愛情悲劇也很受歡迎。他的台語片作品八成都是悲劇。所以這部創新風格大喜劇《吹牛大王》，怎麼會是他破紀錄的作品？還僅花四個半工作天就殺青了呢？這個經過非常有趣的。

郭南宏在還沒進電影界之前，曾經在高雄市開了一家征航美術社，他的徒弟學生有十幾個人，專門包辦電影院的大看板。好像他是天生就會畫電影廣告的，在高雄市有一家西片電影院叫《大舞台》，他十八歲就在那承包電影看板。畫了差不多半年，就被台南一家重新開幕的《赤崁戲院》林啟東老闆請去台南承包電影看板。一年以後，由於父母親反對這個獨生兒子的郭南宏離家到台南去畫看板，沒人照顧。因有一次，到過了年底的除夕夜，還等不到這個兒子回來圍爐，第二天初一，就要郭南宏的三姐到台南去看個究竟。原來他病倒了，一方面還在畫室裡面趕畫看板，一方面在發高燒、吃藥。所以父母親就硬把他給叫回高雄來。郭南宏辭掉台南《赤崁戲院》後，回到高雄市，就馬上被高雄的《壽星戲院》的老闆許火金請去替他的戲院畫看板。因在一年多前看他

已經在《大舞台》畫過看板，讓許火金老板印象深刻，高薪硬要他替《壽星戲院》畫看板。但畫不到一年郭南宏又跑到台北去讀電影編劇和導演了。所以多年來跟許老闆有一份很深的交情。一年後郭南宏走進台語片產業當了導演。日後郭南宏的影片幾乎每一部都賣大錢，尤其是他的每一部台語片一到高雄來，都是在《壽星戲院》上映，而且《壽星戲院》許老闆還會特別把導演郭南宏三個字加上「高雄本地子弟，本地人郭南宏導演的作品，大家一定要來看喔！」，所以有的人就說郭南宏的電影一回到故鄉高雄上映就特別賣座。尤其是好幾部像《台北之夜》、《台北之星》、《請君保重》、《鐵三角》等等，部部創新票房紀錄。

　　所以有一天，台北昆明街郭南宏的「宏亞電影公司」，突然間走進來許火金老闆，讓郭南宏導演給嚇了一跳！這時老友見面；許火金老闆即說還差二十一天（三個禮拜）就過中國大年了，他的《壽星戲院》還沒有決定要放映哪一部台語片，他問郭導演能不能拍一部喜劇，「具娛樂趣味的電影給我戲院大年春節放映？過年好檔期我來上映你的戲！壽星戲院放映的台語片是高雄市最賺錢的，我映你的新戲好不好？」郭導演跟許老闆說：「許老闆，你要害死我阿？還有兩、三個禮拜就過年了！也沒有劇本什麼的，要拍還要剪接還要配音，來不及啦，來先吃午飯去！」許老闆說：「吃飯不急啦，這是很好的一個大檔期，真的啦我今天特地從高雄來台北就是要找過年檔的新片，我也看過了兩部新片，我都不喜歡啊！我想只有你的影片一到高雄都特別賣錢，還有你也那麼

有經驗，可以趕趕啦！……」結果郭導演硬把許老闆拉到附近吃了午餐以後，又回到公司來，禁不起許老闆的一再要求和這份十多年交情，讓郭南宏就硬著頭皮被逼出一大堆靈感來了，他告訴許老闆：「你能不能讓我明天回答你？」許老闆說：「我不管啦你一定要做啦！」那個時候郭導演就跟許老闆說：「這樣要我專趕一部戲只能到高雄上映過年檔也沒意思吧？你最好幫我全省再找三、四個都市，過年檔也能夠一起演這一部戲嘛！」許老闆一口答應：「沒問題！」他說：「哎呀你的片子他們有興趣啦！」「郭導你想拍什麼？要喜劇的喔！要喜氣洋洋的新片喔！要好笑的讓大家開心過新年的喔！」郭南宏不曉得哪裡來的勇氣和靈感就跟許老闆說：「好我來拍一部台灣無人不曉的台語片影壇三個活寶，一個是王哥，一個是辰斗，一個是矮仔財合演的大喜劇：《吹牛大王》！」因為郭導演有一個很堅強的製作團隊。第二天一早九點鐘，郭南宏導演拿出來一夜趕寫好的一個企劃案及《吹牛大王》故事大綱說：「哪些主角演員大概的故事是這樣，全部演員通通把他弄到北投美華閣飯店集中起來住個幾天，拍到殺青才放人。第一趕快找人，故事大綱就在這裡。」副導演跟王製片說：「王大哥，導演啊……，趕不出來啦，剩這二十天怎麼趕一部片咧？」郭導大聲說：「可以，不能超過五個工作天，一定要把片拍到殺青，我找我的老同學周君謀來幫忙，執導一半，分兩組同時拍攝，兩個攝影師，我來拍頭兩三天，他也來拍，五天一定要把它拍出來，一邊拍一邊剪接，我來剪，他拍，同時一邊配

音。」製片工作會議就這樣決定的。第三天全部製作團隊人員，白雲、周遊、武拉運、王哥、辰斗、矮子財……全部人馬四、五十個人，連技術和工作人員整個團隊人員進駐到北投的美華閣飯店。當晚就開鏡拍攝了，整個飯店都給郭南宏包起來，連大餐廳、舞池什麼的通通包。

事實上這部戲在老同學周君謀執行導演努力之下進度如預期完成，是郭南宏的劇本，由周君謀執行導演、郭南宏的監製，硬在四天半內就殺青了。全片馬上進入剪接、配音、沖印拷貝。記得很清楚的，《吹牛大王》這部影片不僅在四個大都市的戲院要放映新年檔，連基隆、嘉義兩家戲院都參加聯映啦！這喜劇新戲也真的賣了大錢。我記得在除夕晚上，周君謀開著一部福特野馬跑車！？（記得是福特跑車，四千六百CC、六缸的），我們帶著五個拷貝從基隆、台中、嘉義、台南、高雄，晚上一路開快車，周君謀他開車，他的本名叫周英政，我在亞洲影劇訓練班的死黨老同學，他來幫我的。他開車，我還一直叫他不要開太快，事實上已經飆車了。那個時候沒有高速公路，只有南北的縱貫線，我們到高雄正好天亮大年初一，把五大都市的拷貝通通發完。沒想到這部戲硬趕出來的，前前後後二十天通通完成了上映的六個拷貝，許火金老闆好高興，影片一上映果然吸引了很多愛看喜氣洋洋的過年檔喜劇片的大群觀眾，影片賣了大錢，賺了大錢。

這部《吹牛大王》是郭南宏電影生涯拍得最快，拍了四個半工作天殺青。接到許火金老闆的要求前後才三天影片就已經開始在北投開

拍了，等於是第三天就集中了所有的演員、技術和工作人員到北投來開工；可見郭南宏的魄力和決斷。這部戲上映以後，也有影評人寫影評兩篇文章，在報紙登出來。這就是郭南宏台語片八年中，拍最快一部戲，還有一部拍最慢的台語片，花了六十多個工作天才完成，下了大成本，也就是郭南宏的最後一部台語片：《情天玉女恨》。在玉峰攝影棚還搭了四場大景拍攝的寬銀幕的，還拍了國語版和台語版兩個版本的，所以花了六十幾萬製作費，大概是那個時代一般台語片兩、三倍資金。《情天玉女恨》拍完之後，郭南宏就告別台語片的生涯，考進世界新聞專科念書去了，一年後被大導演李翰祥簽進國聯電影公司開始導演國語、彩色；寬螢幕影片。

郭南宏的第一部國語彩色寬銀幕片是十六歲的甄珍主演，由瓊瑤的小說改編的：《明月幾時圓》。

❶❷《英雄難過美人關》女主角
丁香與男主角金塗劇照。
❸周遊拍《英雄難過美人關》劇
照（圖左）
❹《英雄難過美人關》劇照

　　本片是郭南宏為第一次演戲的新人丁香量身訂做的新片，丁香從此
一片而紅。

　　1963年郭南宏自編自導金玫第一次演電影的台語片《天邊海角》，
到台南市運河畔拍外景時，有一位中年人到現場來看拍戲，就在中午休
息吃便當時，他上前自我介紹，他也是姓郭，有個女兒今年十八歲，長

得秀麗，聽人家說郭導演最願意培植新人、提拔新人，能不能也給我女兒這個機會？郭導演要劇務給郭先生台北宏亞公司的電話地址，就趕著去拍戲了，隔個把月後，台南郭先生真的帶著他的女兒到台北宏亞公司來找郭導演，果然他女兒長得不錯，身高約163公分，臉蛋很上鏡頭，當場郭導演要郭先生安排他女兒在台北的住宿，然後讓他女兒到郭導演的NHK影藝教室受訓，至少兩三個月，郭先生全部答應下來，也很感激郭導演肯提拔女兒，大約三個月後，郭導演完成了為郭先生女兒量身訂做的《英雄難過美人關》劇本，也為郭先生的女兒取了一個藝名叫丁香，1964年就讓丁香主演當女主角，其他主要演員有江南、金塗、周遊和其他的喜劇演員。

　　《英雄難過美人關》是一部風格特殊的創新愛情喜劇，富家少爺江南本來有一個青梅竹馬的女朋友，最後碰到丁香驚為天人，結果也移情別戀了，男女經歷一連串陰錯陽差的精彩愛戀，到頭來江南才發現丁香竟是他父母親早就為他指腹為婚的對象，時過20年才解開這個謎底。是一部非常精彩趣味的愛情喜劇。

　　丁香處女作演了這部戲之後，一夜成名，很多電影公司就搶著來找她演戲，郭父不敢接戲，找到郭導演商量，他的想法是希望郭導演簽她女兒丁香為基本演員，繼續捧她，但是，當時郭導演不想簽基本演員多揹一個包袱，郭導演就告訴丁香父親，今後你們可以自由自在地外面接戲沒關係，從此，丁香成為很熱門的自由演員，演出不少電影。

三八阿花

　　《歡喜過新年》（又名：《矮仔財娶某》）這部台語片是一部熱鬧喜劇為新年應景影片，是拍給全省戲院過台灣農曆上映。記得那時想找新人來演第二女主角，這個角色是飾演周旋於矮仔財和石軍、陳秋燕之間大鬧四角戀愛的「三八阿花」的大配角。

　　製片果真找一個從未演過電影的周遊來面試，沒想到一見面，周遊她毫不怯場就爆出一連串笑話，她大嗓子地向郭南宏說：「導演啊，我最會演三八女人了，這個角色我一定演得很精彩，請相信我。」從那時候起，周遊和郭南宏合作至少超過五部片，成為有名的《三八阿花》系列地方通伙喜劇，最能代表台語片原創型的女性電影，大部份由周遊主演，影片以周遊本人的個性來塑造人物的典型，這也是本省女性最可愛的一面：熱心、雞婆、無私奉獻、愛管閒事，不計較成功得失、常鬧笑話不以為恥，也可說是傻大姐型，據周遊說，至少有十幾部，片名如《三八阿花嫁阿西》、《三八阿花拋繡球》、《三八新娘憨子婿》、《三八親母憨親愛》等等。過了幾年，周遊從一個演員跨進電視連續劇製作人，有一天她約郭南宏見面，要他介紹身邊副導或新銳導演給她，計劃用新導演執導電視劇，郭南宏把身邊副導李朝永引荐給她。後來周遊成了當紅電視製作，跟李朝永合作推出很多好戲。沒想到不久，她們竟變成一對恩愛夫妻。

　　1964年郭南宏導演周遊演的處女作《三八阿花歡喜過新年》又名《矮仔財娶某》，故事背景發生於彰化縣鴛鴦鄉。村中少女玉梅不乏追

求者，其中以鄉長的兒子阿六追求最烈，只可惜郎有情妹無意，但玉梅嗜酒如命的老父卻有意將玉梅許配給阿六。

適時，台北青年柏銘來到鴛鴦鄉姑母家過暑假，柏銘在台北有個暗戀他已久的表妹，但柏銘卻與玉梅陷入熱戀。在雙方家人的反對與作弄下，兩人展開了一段前途多舛的戀情。本劇以喜劇收場，玉梅原本要在新年下嫁阿六，所幸柏銘及時趕到，有情人誤會冰釋，獨留阿六嚎啕大哭。

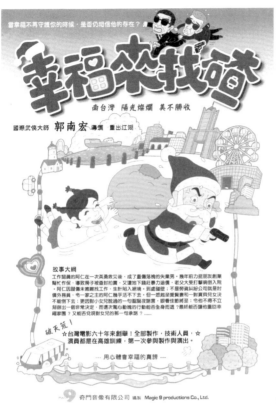

第二代台語片《幸福來找碴》電影海報

2010年台灣電影六十年來創舉！全部製作、技術人員、演員都是在高雄訓練，第一次參與製作與演出。

【電影簡介】

工作認真的阿仁在一次英勇救災後，成了重傷落魄的失業男。幾年前力挺朋友創業幫忙作保，導致房子被查封拍賣，又遭地下錢莊暴力追債，老父大受打擊病倒入院。阿仁因腿傷未癒難找工作，生計陷入絕境。到處碰壁；不是勞資糾紛公司就是討債外務員，令一家之主的阿仁幾乎活不下去。但一想起至愛賢妻和一對寶貝兒女絕不能倒下去；更因對小女兒說過的一句聖誕夜諾言，眼看佳節將至；令他不得不立刻做出一個非常決定，而這次驚心動魄的行動能否全身而退？最終能否讓他重回幸福家園？又能否兌現對女兒的那一句承諾？……

鄉土情懷鄉土情

請君保重
Take Care, Sir

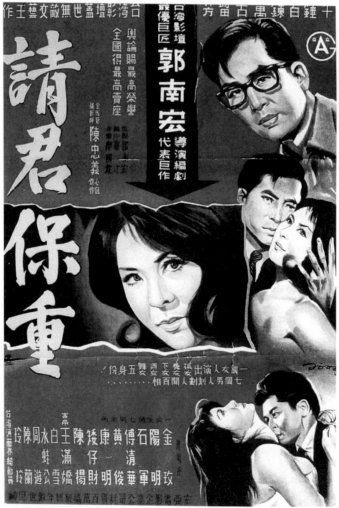

《請君保重》
第二女主角王滿嬌，
劇中飾演富家千金。

年代　1964
出品　宏亞
　　　（台語片）
監製　郭南宏
編劇　郭南宏
導演　郭南宏
演員　金玫、
　　　陽明、
　　　石軍、
　　　傅清華。

五〇年代台灣的養女制度和風氣，製造了許許多多悲慘的社會事件，轟動社會的悲劇發生於此者不可勝數。

　　郭南宏是從賣出第一部編劇的台語片劇本《魂斷西子灣》進入電影界，那一年是1956年。從此，郭南宏不斷創作，至今五十多年過去了，郭南宏還是說同一句話：「我的最愛是編劇。」郭南宏最用心在「創新」，他曾說過：「觀眾絕對不喜歡炒冷飯的作品」。他推出這部《請君保重》，又強調創新的重要。劇中女主角秀文，是一個孤女，被領養後是養女，然後是富戶人家的下女，接著淪為酒家女，最後當了歌女，十年經歷過五種身份，五個男人給她真愛，最後，抱著唯一的小女兒離去……。

【電影簡介】

　　秀文也是一個養女，雖被救出火坑，而與東家長子（陽明）愛戀，卻不幸被東家次子（傅清華）姦污，而不見諒於青梅竹馬遊伴的郭信雄（陽明）。

　　信雄悲憤之餘，負笈遠赴日本，攻讀醫學，學成返國服務於高雄某醫院。適秀文病危被送往信雄服務醫院急救，及醒，兩人再度相惜相愛，但卻為信雄父母激烈反對，秀文為信雄前途計，而留書出走，令信雄悲痛萬分，精神失常。

　　秀文重病命在旦夕，昔日東家長子英明探病，一再表達愛意，秀文表示願以身相許，但英明獲悉信雄愛她尤勝百倍，內心在痛苦中仍不敢接受秀文相許，並勸她應回去拯救精神幾已失常的郭信雄。

　　秀文姊妹淘伴著信雄看望秀文，適英明乘車南下，趕往車站相見，英明見秀文和信雄相逢，有情人終於相聚，內心為之歡欣祝福。詎料火車啟程前，秀文託義姊交一信給信雄，暗自離去。車啟後，信雄拆開秀文之信，閱及「請君保重」四字之時，心為之碎……。

風塵女郎
The Pleasure Girl

年代　1975
出品　宏華、榮華
導演　郭南宏
編劇　郭南宏
製片　李信
演員　林亭君、谷名倫、江南、江秋嫚、南穆真、魯平、盧碧雲、林聲濤、劉立祖
出品　榮華、宏華

【電影簡介】

　　護專畢業的心儀和學醫的子華是一對佳人，而心儀必須承擔家計與養父的債務，幸得富商之子林自強的協助償債務並邀請心儀做母親特別護士，不料自強之弟克威也垂涎心儀，一日酒醉之後污辱了她。林家為了補償打算讓心儀和克威成婚，但克威卻在新婚之日與新歡駕車肇事而亡，一方面子華因不諒解而憤然出國留學，心儀受不了這種打擊而離開林家投奔台中玉蘭家，在她介紹之下下海當酒家女。心儀在友人幫助之下出汙泥而不染當上了歌星，而一直幫助心儀的自強也吐露對她的愛意，而心儀仍然鍾情於子華，子華回國後，自強退出而專心於事業上來遣散那份不能再擁有的愛情。

❶《風塵女郎》文宣，圖右為女主角，林月雲飾。
❷風塵女郎》文宣。
❸❹《風塵女郎》劇照。

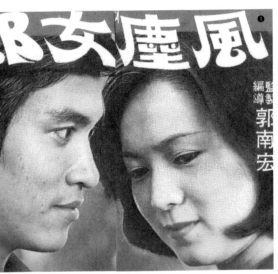

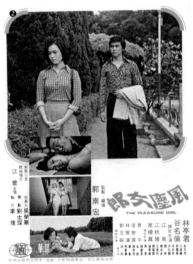

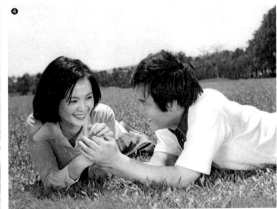

海峽兩岸大會親（又名《大陸行》）
Journey Across the Mainland

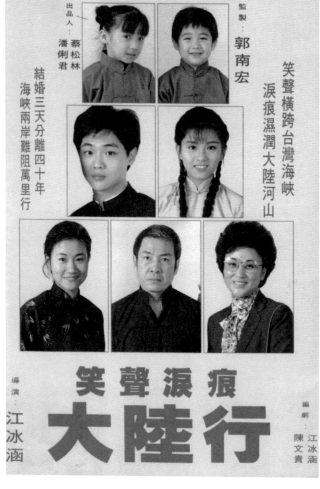

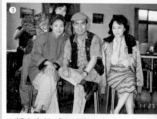

❶ 郭南宏拍《海峽兩岸大
會親》指導王戎的工作
照。

❷ 郭南宏拍《海峽兩岸大
會親》教小童星演戲的
工作照

❸《海峽兩岸大會親》演
員吳靜嫻、陳秋燕與郭
南宏合照。

本片在台北上映第二天發現有盜版出售，眼看血本無歸，郭南宏氣憤宣佈不再拍片！

　　1987年，政府還沒有開放老兵可回大陸探親，郭南宏說因緣際會從幾位老兵口裡說出曾經偷偷從第三管道潛回大陸探望年邁的老母親或病重的父親的故事，令郭南宏非常感動，繼而動筆編寫老兵潛回家鄉探親的故事：《大陸行》（又名《海峽兩岸大會親》），這時虞勘平導演也拍了一部《海峽兩岸》，由孫越、王萊、江霞、林翠演出，兩片鬧雙胞，搶先上映，當時政府還未開放探親之前郭南宏投下一千五百多萬趕緊拍攝，外景隊開道澎湖馬公古老村莊和望安古屋巷道，拍攝男主角劉傳福建廈門家鄉的內外景戲。《大陸行》還曾承國防部協助拍攝八二三炮戰的爆破戲，效果非常逼真精彩。《大陸行》自王戎和陳秋燕擔任男女主角，吳靜嫻、歸亞蕾合演。該片從籌備到開拍到上映，整整花了一年，尤其是劇本中描述廈門、北京、上海外景的情節向新聞局申請去大陸拍片未准，不得已全部委託香港一家旅遊公司幫忙去大陸拍攝外景實地鏡頭回來，做合成特效完成的。《大陸行》比《海峽兩岸》多了外景，該片在香港會親，沒有大陸景，但拍得很感人。在1988年推出上映，依然逃不過盜版錄影帶的侵權殘害，上映第二天就發現盜版錄影帶在出租了。一轉眼，二十年過去了，郭南宏除了1984年被推選當了中華民國電影製片協會理事長，六年後，於1990年又被推選當了香港電影製作發行協會理事長十年之外，在1993年為香港創辦第一屆香港國際電影

展覽會擔任籌備委員會主席，於1997年3月擔任第一屆香港國際電影展覽會主席，其餘時間一直在做電影教學和電影專業實務傳承工作，在南台灣幾間大學授課，教授電影劇本創作和導演實務課程。另一方面，也在自己工作室開辦「郭南宏電影文創教學」高藝講座，教授大學畢業後的社會人士，或愛好電影工作的老中青少年，來學習電影專業實務。

《海峽兩岸大會親》王戎與吳靜嫻劇照

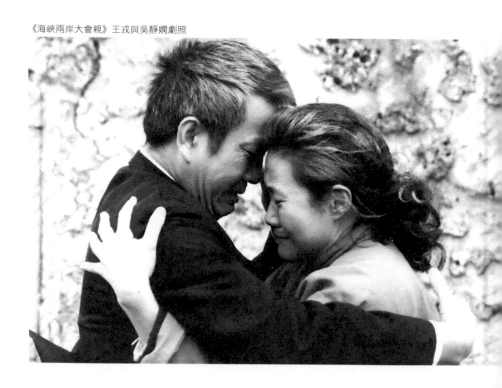

古城恨（原名《赤崁樓之戀》）

　　郭南宏自編自導的處女作《古城恨》意外出頭天！郭南宏曾自述編劇並導演第一部台語片《古城恨》的來龍去脈：

　　《古城恨》Lament of the Ancient Palace這部台語片的投資公司是影都影業社，設在台北昆明街，就是在成都路國賓戲院的後巷內，老闆是江南輝先生，我並不認識他。我為什麼會到他的影都影業社去呢？因在1956年，有一天我看到報紙，影都影業社正在徵求台語片的電影劇本，那時候我正好完成第二部台語片電影劇本。第一部是1955年的《魂斷西子灣》，第二部就是這部《赤崁樓之戀》。其實開始創作劇本的片名寫的是《赤崁樓之戀》，據調查同片名的電影以前有人用過，所以才改名《古城恨》。

　　記得當那天早上十點多，我找到影都影業社，去見影都影業社老闆江南輝，江老闆公司還有一位王經理，他們立刻就跟我談，我把墨水手寫的厚厚一冊劇本給他們看後，江老闆就跟我說「這樣吧！劇本先放著，這兩天我看完再還給你，現在也快十二點了，肚子餓了，我們先到附近去吃個飯，回來以後，你口頭講故事給我們聽聽看」。記得他帶我到附近去吃魯肉飯，用完午餐回來後，就在影都影業社辦公室內，我大概花半個多鐘頭，把這個《古城恨》故事大概情節講了一遍，沒想到，江老闆和江太太聽後點頭說很好，王經理（王見賢先生）還有一位不知是會計小姐還是什麼人的，他

● 《古城恨》劇照
❷ 《古城恨》劇組在日月潭拍外景留
　影。後排左起：製片王見賢、影都影
　業社江南輝老闆、郭南宏導演。前排
　中：男主角江城、第二女主角藍麗。

們5個人都說故事很可憐很感動，我還看到江太太好感動擦著眼淚說「嗯！很好。台語片的初期，大部分最叫座的電影多數都是悲劇，悲劇比較受歡迎，我想大概是台灣的老百姓這幾百年來歷史經過都扮演著悲劇人物和悲劇的角色吧，所以比較喜歡悲劇片。江老闆仔細地問我，「我公司跟你買這個劇本，你要賣多少錢？」我說：「去年我賣《魂斷西子灣》給亞洲電影公司，是賣新台幣兩仟塊錢。」「喔！那你是要賣我多少錢？」我還在想的時候，他就說：「如果我也照新台幣兩仟塊跟你買這本《赤崁樓之戀》，可以嗎？」我說「好啊！」賣劇本就談好了。「好，我影都就跟你買這本劇本啦！」接下來真沒有想到江老闆又說「我們是拍台語片，我聽說目前在拍台語片的導演，都是外省人，而且也沒有幾個，等於說還要再請一個會講台灣話的助理導演還是副導演來幫忙，如果這部戲我跟你買劇本，也請你做導演，可以嗎？」這個建議讓我嚇了一大跳，我很誠實的告訴江老闆說「我還沒有做過導演，我只當過兩部電影的場記，跟兩部電影（《港都夜雨》、《魂斷西子灣》）的副導演，我還沒有當過導演，我……」他說「不是差不多嗎？電影劇本就像那個建築師把房子的設計圖設計出來以後，營造廠就照那個設計圖蓋房子了，你這個劇本已經寫出來了，就照這個來拍照這個來導演，不就行了嗎？」我說「那不一樣喔！江老闆……」最

後我跟江老闆說「讓我考慮幾天吧！」我從影都影業社出來後就馬上去找我三姊，她在總統府對面、重慶南路跟衡陽路附近有一家西餐廳叫「玫瑰西餐廳」當會計，三姊知道我今天去賣劇本，她緊張的問我「怎麼樣？結果談得怎麼樣？」我說「可以啦！江老闆出兩仟塊跟我買啦！」三姐很高興「那太好啦。」我接著說「可是江老闆還說要我當這部戲的導演。」「那很好啊。」我說「不行啦！三姊，我還沒有當過導演，我不敢啦。」「那你怎麼跟他講呢？」「我跟江老闆說，我要考慮幾天。」三姊即說「你這個傻瓜啊，明天去答應江老闆吧！」我實在是沒有這勇氣。就在那天下午，我到板橋去找我的老師，也就是在國立藝專教書的白克老師，他也拍過很多台語片。我把這次賣劇本情形告訴他後，他舉手敲了我頭一下說「你真是傻瓜，你現在有這個機會當導演還不趕快去，你還想什麼，明年還要考國立藝專？你國立藝專唸完了後，不一定有人請你做導演，你趕快去答應吧！」翌日我就去影都影業社找江老闆簽約執導導這一部《赤崁樓之戀》，影片拍完上映時改了片名叫《古城恨》。

　　《古城恨》這個故事是描述一個養女的故事，一個鄉下的少女，她是一個養女，她天天挑菜到高雄市場賣，有一天被一個年輕人騎很快的腳踏車把她給撞傷了，進了醫院。不久日子後，這一對男女青年就開始戀愛了。因為故事情節很多又找不到以前的資料，

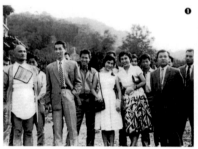

❶《古城恨》劇組在日月潭拍
　外景，與原住民毛酋長合
　影。中間花裙女子是女主
　角金黛。
❷《古城恨》劇照。

已經五十幾年以前的作品了，我不是記得很清楚，好像是兩個人戀
愛之後，不被男方的父母容許，那麼經過很多挫折之後男的被迫跟
門當戶對大富人家千金結婚，我記得女主角還為那個男主角生下了
一個孩子，自知沒有可能跟男主角結婚，一年後那個男主角才曉得
心愛的女友有個他的孩子，接著鬧了家庭大革命，女主角帶著一歲
小孩遠走，男主角妻子服藥……男主角心碎跑到國外去了，十年後
回來之後兩人重逢，就是這麼一段故事，時間過太久了，詳細故事
不是很記得很清楚。沒想到《古城恨》這部片很賣座。也拉隊到台
南赤崁樓去拍外景，也到日月潭拍外景，也到高雄左營、三民市
場、澄清湖來拍外景，這部戲還有幾張劇照至今還留著，故事大概
就是這樣，這就是五十四年前我第一部自編自導台語片《古城恨》
的故事。

《古城恨》男主角江城

《古城恨》報紙廣告

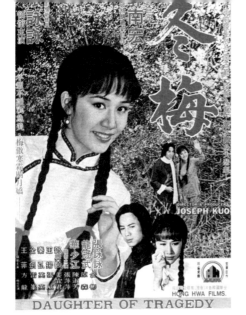

冬梅
Daughter of Tragedy

年代　1979／出品　宏華
導演　郭南宏／編劇　郭南宏
演員　張詠詠、龍冠武、華少江
出品　宏樺。

【 電影簡介 】

　　冬梅故事發生於日據時代的台南古都安平，根據真人真事改編。冬梅在六歲時一家無以為生，因此被賣作養女，在嚴酷的養母打罵下，日復一日。但養父嗜酒如命，家境逐漸沒落。

　　十七歲的冬梅長的亭亭玉立，與青梅竹馬的德明相愛至深。無奈卻被欠債的養母賣入火坑，冬梅抵死不從，幸得富豪王家二少爺天知所救，進入王家作婢女，三少爺天才早思染指冬梅，一夜藉酒壯膽，向冬梅求歡，冬梅卻失手以剪刀刺死，入獄服刑五年。出獄後，經德明介紹進入大興商行工作，並與德明訂婚，不料在老爺祝壽晚會上冬梅卻被趙二爺染指得逞。德明為了討回公道，殺了趙二爺。

　　德明認為已經為冬梅討回了公道，便向警方自首，留給冬梅的卻是無盡的漫長的等待。

《冬梅》文宣

《冬梅》劇照

《冬梅》劇中養女冬梅被養母體罰的劇照

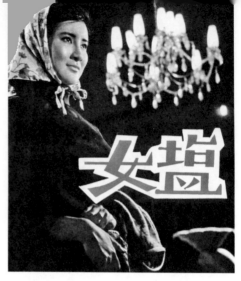

鹽女
The Salt Paddy Girls

年代 1965／**出品** 建華／**片長** 105分／**監製** 周劍光／**製片人** 賴春波／**編劇** 郭南宏／**導演** 郭南宏／**演員** 艾黎、魏蘇、陳菁、丁強。

　　本片製作動機似在模仿健康寫實的《蚵女》，但鹽田風光和灑鹽的情節，不能與蚵田風光和波光嶙嶙的收蚵畫面相比，因此故事雖感人，導演雖賣力，仍不如《蚵女》的吸引觀眾。

【電影簡介】

　　鹽場主人王金桐，對女工何玉美愛護備至，甚至奮不顧身，救玉美於火災，而頻遭鹽村人講閒話及其妻嫉妒，玉美實乃金桐二十年前與女僕何春枝相愛所生，金桐曾久為保密，故玉美及眾人均不知場主即其生父。

　　場主內侄鄭成風垂涎玉美，強行求歡，玉美情人李長源乃趕到一場火拼，長源被擊倒，玉美再度面臨危機時，金桐趕至解救，在混亂中成風被推死於欄下，春枝趕來，見刑警押走金桐，不禁黯然，玉美此時也明白了父女真情。

《鹽女》劇照

郭南宏拍《鹽女》與女演員艾黎的工作照

大車俠
Rickshaw Coolie

年代 1973／彩色／國、粵語版／功夫／出品 郭氏／發行 邵氏父子電影公司／監製 郭南宏／製片 童月娟、朱漢鈞／策劃 鄒志俠／導演 郭南宏／副導 張鵬義／編劇 江冰涵／攝影 鍾申／剪接 黃秋貴／武指 林有傳／音樂 周福良／錄音 張華／沖印 宇宙沖印／演員 聞江龍、左艷蓉、魯平、韓江、史仲田、陳森林、吳東橋、張鵬、關毅。

　　片中，起用另一高手黃飛龍，他的飛旋腿功使愛好拳腳片的影迷，產生驚奇的感覺。據助理製片林彬說：內容在表現中國傳統的武功，以示與「洋車俠」有別。他本身是武師，設想花招出奇，同時他表演的武打動作，較其他人打得真實有力。以武術指導和男主角的雙重身份參加，他也設計了不少新招，招招踏實，十分精彩。

　　本片在港發行粵語版和國語版。1973年12月13日在香港首映。（本片兒童不宜。）

【電影簡介】

　　黃包車俠孟小龍（聞江龍）自幼喪父，與母親（關毅）相依為命。一日，龍接載鎮長平致遠（韓江）赴武場，與日本商會保鏢佐佐木（魯平）談判。龍目擊遠被佐佐木手下四金剛（史仲田、陳森林、吳東橋、張鵬）所殺，龍目擊經過，惹禍上身，龍偕母逃命不及，母不幸被殺；龍與愛侶小青（左艷蓉）藏身絕嶺，敵人再次追到，青遭殺害。龍亡命天涯，苦研武功。致遠孤子少弘誓報父仇，找到小龍建議他智取強敵。小龍向佐佐木發出戰書，矢言復仇，要將四金剛逐一殺死，惟與佐佐木決戰之際，為他暗器重創。龍視死如歸，終反敗為勝，報仇除四害，更為小青討回公道。

資料來源：〈香港影片大全〉第7卷，香港電影資料館出版。

台北之夜
One Night in Taipei

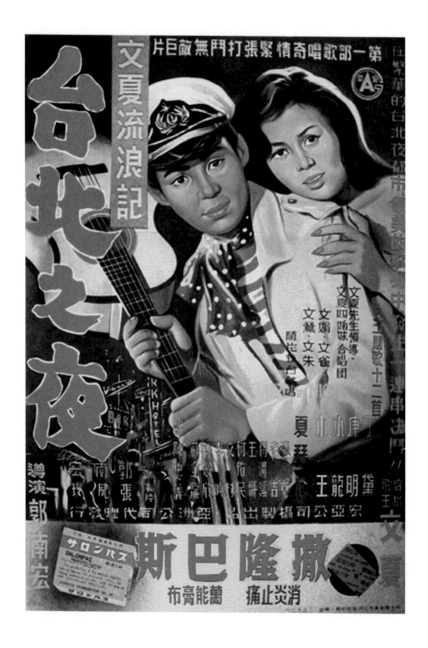

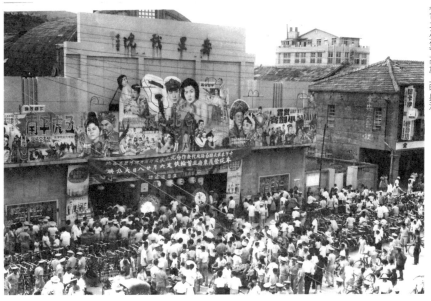

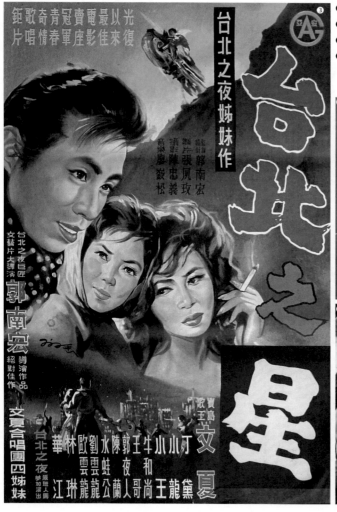

❶寶島歌王文夏與丁黛合拍《台北之夜》劇照
❷《台北之夜》劇照
❸續拍《台北之星》之電影海報
❹《台北之夜》創台語片最高紀錄後，又開拍
　《台北之星》，郭南宏與童星小龍、小王、
　文夏、四姐妹合唱團與童星們合影。

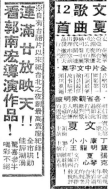
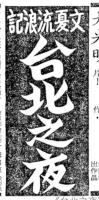

《台北之夜》報紙宣傳

《台北之夜》創下台語片票房紀錄！

　　郭南宏導演是家中的獨生子，負擔生活家計的關係，一連三年都申請緩召入伍；依當年的規定應該服六個月國民兵役。在二十四歲那年（1959年）12月30號郭南宏應召入伍，要去當兩年陸軍常備兵，隨即被編入教育班長士官隊訓練。六個月之後，被分配在嘉義陸軍新兵訓練中心擔任教育班長。教育班長當了半年之後被調指揮部當文書士，後又兼訓練中心康樂活動副組長。入伍一年後，郭南宏開始利用空閒時間或放假不回台北家，待在軍中創作編寫台語電影劇本：《台北之夜》。四個月後，劇本完成第一個就拿給政治處張主任指教。一個多星期後張主任交回多處批改的劇本問郭南宏，為什麼劇本中人物對話都用他看不懂的台語方言口白創作？是要考我嗎？

　　距退伍前半年，有一天中午張主任在指揮部餐廳用餐，招手要郭南宏坐過去。張主任說：「南宏，你應該要寫一本國語電影劇本，對不對？」郭導演馬上說：「報告主任，我已經有構思了，我想寫暫時定名《金馬忠魂》的國語劇本。」張主任很意外笑著說：「很好，那就快寫吧！寫好了交給我看吧！」約五個月後《金馬忠魂》國語電影劇本完成了。回想當時正是八二三炮戰最激烈的第二年，我國英勇士兵死傷不少人，這一連串英勇故事深深的感動了張主任。他還教郭導演將來一定要拍成電影，可以申請國防部協助。很可惜，郭導演退伍以後那五六年，在台語影壇忙碌到不可開交，就將《金馬忠魂》給擱置了。

民國五十年（1961年）底郭南宏退伍回台北。兩個月後，郭南宏成立宏亞電影公司，重整製作團隊，籌備開拍《台北之夜》。第一個想到的，就是與寶島歌王文夏聯絡。其實，《台北之夜》這部電影就是郭南宏為文夏量身訂做的劇本。

　　當文夏接到郭南宏的電話，邀請他主演台語片《台北之夜》時，文夏嚇了一跳，當場婉拒。文夏說：「我以為你要請我灌唱片，要演電影我一點經驗也沒有，我不行啦……」聊過一陣子後，郭南宏要文夏請他的母親聽電話，郭南宏跟她問好，文夏母親一直用日語與台語和郭南宏交談。最後敲定，讓文夏到台北來試試看。

　　《台北之夜》於1962年春開拍，男主角文夏和女主角丁黛都是新人。選丁黛最大用意是要特別配合文夏的164公分身高。第一天開鏡在台北植物園拍外景，文夏帶著文夏四姊妹合唱團；都是八歲到十歲的小妹妹，還有小王跟小龍兩位小童星一起演出。

　　《台北之夜》開拍後頭一個星期，文夏經常在鏡頭前笑場，郭導演不怪他，因為早知道他是一個完全沒有經驗的新人。開拍經過五六天後，文夏開始進入狀況，表現越來越好。

　　《台北之夜》總成本約花了新台幣三十三萬元，是當年的大製作，影片還沒殺青，宏亞公司發行部每天就熱鬧的不得了，全省戲院老闆及排片人都來搶上映的檔期。幾個大都市聯映超過一個月，也創新了台語片的票房紀錄。

《台北之夜》的故事劇情是描述一個年輕人背著一支吉他和簡單背包遊走四海，是一個到處打抱不平、行俠仗義的熱血青年。這個角色由文夏主演，劇情的開頭是這個男主角文夏開著小遊艇從南台灣到了台北；遊艇就停在淡水河邊。有一天，一大早文夏跟某一個社區的十幾二十個小孩子打棒球，那時候叫做「野球」。當一個球被打擊出去，飛進很遠的民宅內，打破人家的玻璃窗。文夏趕快率領著小朋友們去跟民宅主人道歉，才發現到一件少女自殺的驚人事件！從此掀起了一件黑社會爭地盤的錯綜複雜的故事。少女被送進醫院急救，醒後才透露出她任職的一間銀樓，金手環被顧客偷走了。老闆非常不諒解她，更誤會她盜竊，少女又不敢向父母提起這回事，因此才走上自殺明志的路。文夏知道詳情之後開始展開調查，當線索指向有心人故意要陷害少女的時候，背後就是黑社會大哥因為追求少女不果，設計圈套陷害她。於是，男主角文夏開始跟黑社會周旋，一言不合大打出手，最後驚動到警方圍剿黑社會巢穴；找回被偷的金手環又搗破逼良為娼集團，還少女的清白。

　　男主角文夏在劇中有一場戲是在台北最大的「夜台北夜總會」演唱歌曲，看到黑社會惡徒囂張的行徑，立刻挺身而出把他們打的落花流水跪地求饒。

　　劇情發展到最後，當少女內心愛上了男主角的時候，男主角已經跟一群小朋友在淡水河邊告別說再會了，少女趕到淡水河時遠遠看到文夏開著小遊艇走向他的遊俠天涯路去……。

《台北之夜》完成，上映全省六大都市，首映大爆滿，賣個滿堂紅，郭南宏受戲院催促立刻構想要趕寫續集：《台北之星》的電影劇本，也決定由《台北之夜》的原班人馬加上當時台語片的第一艷星林琳小姐特別客串主演；她的主戲很多，劇中角頭老大王金虎一角由宏亞電影公司御用製片王溪珓設計陷害郭導演自己上場演出幾場戲。

　　《台北之星》推出之後，同樣也是賣大錢，讓初次登上螢幕演電影的寶島歌王文夏，兩部戲成為超級大明星。全省的戲院都在期待文夏接下來的電影，很多電影製片公司圍繞著文夏，要請他拍戲。據說，有間資本雄厚的公司請到文夏自編、自導、自演，片名叫：《阿文哥》。

　　不久，喜歡不斷創新的郭南宏導演開拍了民國三十八、三十九年國共大戰的悲歡離合故事：《天邊海角》。也起用了台北之夜的九歲天才童星文鶯飾演一個從上海逃到台灣的孤女主角戲，文鶯的演技非常生動感人，為《天邊海角》加分不少，是一部感人淚下的好故事電影。

省都賣花姑娘（即《流浪賣花姑娘》）

　　郭南宏從影五十年來對台灣男女新演員的提拔栽培之多，無人可比，亞太影展的影帝柯俊雄，雖然是在李行導演之下得獎，但他的從影是郭南宏提拔出來的，柯俊雄的第一部台語片就是郭南宏的《省都賣花姑娘》。以下是郭南宏的回憶：

　　柯俊雄在1958年我就認識他了，那個時候他大概是十七、八歲吧，他是高雄大港埔人，就是新興區小圓環那裡的孩子。十七歲的他，就到台北來找機會；記得第一次看到他是在台北重慶北路的大圓環旁邊一家撞球場，這個撞球店正好在我創立的宏亞電影公司樓下的隔壁。宏亞電影公司就在二樓。那時候我剛剛拍完新人寶島歌王文夏主演的第一部台語片《台北之夜》。我公司也剛從萬華區西寧南路搬到圓環邊來。

　　當年我出入經常看到一個年輕高個子的，瘦瘦的，十七、八歲的年輕人，跟我打招呼：「導演你好」，我說：「你好」，但是奇怪我不認識他是誰？這樣差不多有一年，碰過兩三次。到第二年，我宏亞公司籌備拍《台北之夜》續集，就是《台北之星》。就在那個時候，我乘三輪車回公司來，柯俊雄遠遠看到我，即從撞球場跑出來，跟我又打起招呼來：「導演你好，《台北之夜》很好看！」我第一次不客氣地說他：「你這個年輕人，好幾次我都看到你在撞球，為什麼不找一個工作幹呢？」他笑

答：「對對，我有工作啊！」我說：「你有工作？還有那麼多空閒經常來這裡撞球？」他說：「新片還沒有開拍啊，所以我這一陣子就比較有空啊！」我說：「呀？你也在拍電影嗎？」他回答：「我在做電工，我在三重林老闆那邊的燈光組做電工！」所謂的電工就是扛著二、三十公斤的一萬瓦或是五千瓦的大燈光架到燈光師指定的位置放好。拍電影一定打很多燈光的。我說：「喔，是這樣啊……。」他又說：「我下一部戲，林老闆說是接你的那部《台北之星》燈光啊！」我說：「你們林老闆是？」他說：「三重埔天台戲院的老闆啊，林老闆啊！」不到兩個月，在三重埔的天台戲院的後面有一個小廠棚；就是電影小攝影棚。我在那裡搭了《台北之星》的二堂佈景，不久新片就開拍啦！果然柯俊雄出現了，他真的在做電工，扛著大燈架忙打燈。我記得可能是拍第二天戲，因為這個攝影棚就蓋在一條大水溝上面，所以有一大部分是搭在大水溝上，都是用木板補上去的；因為一萬瓦的大燈連燈架大概有二、三十公斤重，加上柯俊雄的體重，他扛燈又跑得快，突然木板就踩斷掉了！他整個大腿就栽進洞去，右腿還受了傷。燈泡連鐵架就「碰！」一聲撞到地上燈泡爆破掉了。哇這個是大件事！那個時代台灣所有的電影器材都要從國外進口，稅金又重，我一看柯俊雄整個臉都綠了，他根本沒有注意到自己的大腿已經受傷流血，他趕快在那邊撿起倒下去的燈泡和

破碎的玻璃片。事後我看到他一臉的沮喪，老闆臉也都鐵青了，燈光師更非常不開心的開口責備。

　　我走過去跟燈光師講，我說：「這個廠棚蓋在大水溝上面，就是有極大危險性的，而且鋪在上面那個木板又那麼薄，這個攝影棚本來就是很危險的地方啊！不要太苛責了，而且他大腿還受傷流血了……。」從那時候開始我對柯俊雄印象很深刻；也開始注意他生長的外型。過了半年多，我已經開始動筆寫一個創新風格的劇本，這個劇本專為柯俊雄量身訂作的。片名就訂定：《省都賣花姑娘》，這支歌曲是文夏唱的，亞洲唱片公司出品唱片的好聽台語歌曲。我要以柯俊雄當男主角演出。劇本故事是以近似日本男明星小林旭和石原裕次郎的電影那種遊俠電影風格來編寫《省都賣花姑娘》，一個月後劇本也完成了！

　　那一天下午我從外面回公司來，走下三輪車看到柯俊雄又走出來跟我打招呼，我就告訴他說：「俊雄阿，下個禮拜一早上公司來一趟。」他好高興說：「是是是，有什麼事？」我說：「來再說啦！」「是不是有角色給我？」我說：「是阿，來再說……。」他很高興送我回公司。禮拜一一大早，才八點多，因為我就睡在三樓，公司電鈴響了。好早！我走出來一看，原來是柯俊雄，我下二樓來，打開公司大門，我說他：「幹麼要這麼早來按電鈴？！」「對不起對不起對不起！我看已經九點了。」

「現在還沒九點啦，現在是八點四十左右。」柯俊雄跟我走進公司，我說你先坐。我先整理一下桌子後，就從後面櫃上一疊新劇本抽出一本，那時候的劇本沒有打字的，是刻鋼板的，蠟紙上用鋼筆刻寫鋼板後用油墨打印的，那個印打機也不是現在的影印機，是用油墨棒用手工一張一張壓印上去的。他接過劇本後一看片名：《省都賣花姑娘》，好高興地問說：「導演，啊你給我演什麼角色？」我就教他翻第二頁，有印上主要演員表在上面，在主要人物表中就指給他看男主角的名字。我轉身坐下來他即刻追問：「導演導演，我沒有看清楚是哪一個，是？……」我在想他明知我指給他那個就是第一男主角名字，但他不相信又再問我一次，我就說：「這個啦男主角啦！」他整個人傻住了，就坐到椅子上開始看起劇本來。

　　不一會兒我告訴他：「你要準備一套體面一點的西裝，剩下的就是一兩套運動服或平常服，普通穿的服裝就好了。」十八、九歲的柯俊雄已經很高挑。過去那一兩年間看他，經常穿不夠長度的西裝褲，都短短的。我就跟他說：「你要準備一套西裝，若沒有要早告訴我。」他說：「有有有有。」隔了沒有多久，新片《省都賣花姑娘》開拍了，女主角用何玉華，還有一個最佳反派康明。康明兄演我很多戲，他的反派戲就是「台灣第一」，沒話說的。

記得《省都賣花姑娘》開鏡拍攝的第一天，我是借台北市西寧南路國際戲院對面六樓，新加坡大舞廳拍夜總會場景。那時候台北市的舞廳應該是新加坡大舞廳最出名吧！老闆林董事長林玉質林董笑著說：「我新加坡舞廳可以拍電影呀！」我說：「是啊，拍起來很漂亮哦。」「沒問題！」他一口答應了。林老闆和我交情還不錯，他就交代郭經理說：「這樣啦，郭導演過兩天要來借我們的場子拍戲，你就盡量幫忙啦！」郭經理說：「好，沒問題。」

　　記得開鏡那一天，是半夜一點鐘等舞廳打烊的時候，郭經理已經交代好了，要舞廳場務人員盡量協助我們。我還記得有十幾位美女舞小姐留下來看熱鬧，有些還被我的副導演拉下去當臨時演員。我們全體人馬在樓下等待，午夜一點鐘他們一打烊後，製片就下樓來告訴我說：「他們通通清理現場好了，郭導我們可以上去了。」我們一群演職員上六樓去後就開始拉高壓電、佈置會場、安置臨時演員。我們的配角，反派的康明兄他們都在化妝了。沒想到就是看不到一個男主角柯俊雄人影！我很意外，這個年輕人怎麼搞的？他也簽收拍戲通告單，明知道今天午夜一點鐘開鏡，拍新加坡舞廳主戲。他要演出在舞廳打抱不平、跟黑社會打起架來的一個大場面，怎麼一大群人都到了，獨男主角卻不見了人？我當時很不能諒解，我坐在場內那邊想，這個孩子總不會

這樣亂來吧？副導演跑來跟我說：「郭導我到樓下去等他！」副導演下樓去了；沒有十分鐘，副導演搭著電梯跟柯俊雄跑出來了。柯俊雄看到我後一臉緊張歉疚和痛苦表情，滿頭大汗一直鞠躬地賠罪：「對不起、對不起、導演對不起、大家對不起、對不起！」一轉身跑到化妝間去了，我當時氣的一句話說不出來。

副導演告訴我，原來柯俊雄他因為要接《省都賣花姑娘》男主角，很多好朋友這幾天都一直在宴請他為他大慶祝！早上、中午、晚上，一攤接一攤請他喝酒！請到欲罷不能，到十一點多鐘的時候不能不趕來了，還是被拉住。據說他是從圓環趕三輪車，半路撞到人只好跑步趕過來的，還嫌三輪車跑太慢了，乾脆自己跑過來！副導演說他整個頭栽在水龍頭下開始沖洗頭來，讓自己酒醒。柯俊雄三分鐘後走出來趕快去拜託化妝師小姐幫他化妝。這樣耽擱了差不多半個鐘頭，《省都賣花姑娘》才開始第一天在新加坡舞廳開鏡拍戲。柯俊雄他沒有主演過電影，《省都賣花姑娘》從一個沒經驗的新人，才十九、二十歲吧，來擔任這麼重要的角色，可是沒想到這傢伙，天生是來當電影演員的！天生來演戲的！哇不得了，今晚我分鏡頭大概要拍五十多個文武戲鏡頭，預定從午夜要拍到明天早上八點鐘才收工。沒想到非常順利的，柯俊雄演每一個鏡頭都能夠達到我的要求，讓我很驚訝。柯俊雄一個新人，不像一年多前我找寶島歌王文夏來當男主角拍《台北

之夜》，剛開頭三天、四天，拍很多鏡頭文夏都會笑場，不過好在幾天後他也慢慢進入狀況。當年《台北之夜》也是台語片五、六年來最賣座的一部電影。

從此，柯俊雄就在台灣電影界非常搶手，非常受歡迎，非常受重用。之後柯俊雄的發展更是不得了了！一年後，我又找他回來演我的最後一部台語片，也是八年來第二十五部作品的《情天玉女恨》。這部戲是國、台語雙聲版的，有一個拷貝版是全部錄配台語，有一個版本是全部配國語的。也算是我的第一部大銀幕黑白國、台語片。八年的導演工作到這部《情天玉女恨》完成後我就不再拍黑白台語片了，因為看到香港邵氏公司跟國泰公司的大銀幕彩色國語片後，就再沒興趣拍台語片了。所以柯俊雄跟我第二部的合作台語片就是《情天玉女恨》。我安排他跟當時當紅的小生陽明和傅清華三個男主角一起來演這部《情天玉女恨》。當時這部戲也是我的國語片第一部。也在鶯歌片廠攝影棚拍了一個多月內搭景戲。這部片我花了空前未曾有的大資金六十幾萬新台幣成本，是台語片《台北之夜》的一倍成本。《情天玉女恨》之後我就沒有再跟柯俊雄合作了，不久他已經進入國語影片界，到了中影公司，遇到大導演李行給予栽培很快就大紅大紫東南亞。

一轉眼二、三十年後，在1986年政府還沒開放回大陸探親我就拍起老兵偷偷回大陸探親的故事大銀幕彩色國語片，片名叫

《大陸行》，我再找柯俊雄他回來演金門的防衛司令部一個少校營長。他演得很棒，演技真好，大概是以前軍事片拍不少的原因吧。台灣影壇一晃四十多五十年，柯俊雄和我前後合作三部影片，這就是我們兩個人相交半世紀的經過。柯俊雄每一次遇到我，一直是很有禮貌的點頭打招呼，都會很開心叫我：「導的、導的，今天晚上一起吃飯喝酒……」一直都會這樣老交情。記得五年前吧，我在高雄小港機場搭遠東飛機要到台北，沒想到上到機艙又碰到這位台灣第一小生柯俊雄！他就坐在我的旁座，現在好胖喔，我就幽默他：「把自己養的這麼胖幹嘛！對健康也不好。」他就笑笑的說：「郭導我請客今晚一起吃飯吧！」我說：「謝謝啦，今晚有事情談，下次吧！」兩次獲亞洲影帝又得金馬獎最佳男主角的台灣影壇第一小生柯俊雄在台灣電影界，從台灣片萌芽初創時期到現在五十年了，我一直很欣賞他的成就和光芒，老友衷心的祝福他，希望他好好管理健康，年紀也近七十了吧，要好好保重才對啊，俊雄仔！

附註：郭南宏為柯俊雄量身訂做編寫《省都賣花姑娘》劇本，並即起用柯俊雄當男銀角，影片開拍一個多星期後才聽說柯俊雄也同時主演邵羅輝導演的新片《義犬救子》。

天邊海角

　　《天邊海角》是郭南宏又編又導又客串（客串劇中印尼華僑陳忠華一角）的台語片。故事描述民國三十五年，台灣光復之後的一段在中國大戰亂延伸到台灣的悲歡離合故事。民國三十七、八年，國共在中國大陸各地開始引起漫天戰火。在上海有一對夫妻，陳先生在南洋印尼做生意，趕不回來上海接走妻女的時候上海就已經淪陷了。陳妻帶著兩歲小女兒，和遠親的軍隊逃難到了台灣。到了台灣後這對母女沒有親戚朋友，這母親就開始做幫傭和家庭手工來撫養才兩歲的女兒，也沒辦法聯絡到在南洋經商的丈夫。在南洋做生意的陳忠華也回中國大陸去尋找妻女，不幸也被共產黨抓進牢去了。有一天，陳妻在一場車禍意外病故了，鄰居一個撿破爛的楊爺爺平常很照顧這對母女，在婦人身故後，幸好有這位楊爺爺撫養孤女小珍。五歲那年，爺爺送她去讀幼稚園，小珍小學三年那年的一天，楊爺爺救小動物受傷病倒，小珍有個小吉化，經常看著電視學唱歌，她的歌聲超好。由於爺爺生病，又看到街頭巷尾有人在賣藝唱歌又有人給錢，於是要求鄰居長她一、兩歲的男孩小王，一起去街頭唱歌，男孩敲起小鑼吸引路人來看，小珍唱得真的好，有很多路人給她小費。有一天，被一個歌廳經理路過發現這個八、九歲女孩，那麼會唱歌，突然靈機一動，「我小歌廳也可以請你來唱啊！可以給你一點錢哦！」又聽說珍是一個孤女，被老爺爺撫養長大的，老爺爺又生病，生活很艱苦，這位經理就告訴小珍，「我決定晚上請妳來唱歌喔！我每次可以給你十塊錢喔！」小珍很高興答應了。另一方面，印尼華僑陳忠華，在大陸淪陷以後，他回去尋找妻女，

被共產黨關了一年多又從大陸逃出來回到印尼。陳忠華聽說有很多大陸人都跟政府逃到台灣去了。陳忠華就趕到台灣來找政府幫忙，又有朋友告訴他，也可以登報啊上電視啦！也可以將妻子女兒當時一家三口合照在報章刊登出來，還可以到電視台接洽，你親自露臉講出你當初是怎麼樣離開上海家鄉的，妻子是哪裡人，幾歲……陳忠華回到台灣來了，一直忙著尋找妻女，招待記者、登報紙，還有懸賞如果能夠幫他找到妻女的話，獎金十萬塊，那個時候十萬塊錢很大了，沒想到報紙、電視消息一公佈出來後，又因撿破爛的楊爺爺鄰居們很多都是一群小人物，像矮仔財、王哥、小王、小龍……都在流傳這個賞金十萬元的故事，結果讓小王想起報紙登出來的照片，好像在小珍家小桌子上有一張照片一模一樣，小王再去看一次報攤上報紙照片後又快跑回小珍家核對照片，一點沒錯，小王告訴矮仔財，「這張照片是不是跟報紙那一張一樣」。他們一夥人立刻去報社報案，大概就是這樣經過，讓陳忠華找到他寶貝女兒，也才知道他的妻子已經病故了，這幾年是楊爺爺養育她的。陳忠華捐出十萬元後辦手續要帶女兒小珍回印尼。當時小珍養了一隻白色小狗，她要把小狗一起帶去印尼。那個時候出入境台灣的飛機場還是在台北松山，當時拍攝小珍抱小狗走上飛機，小珍抱著那隻愛狗，跟楊爺爺和鄰居們大家揮手告別，就一步步走向飛機，想不到那隻狗突然從小珍懷抱裡跳下來，向楊爺爺方向跑去，小珍急忙一路追著愛狗跑，狗一直跑，跑回楊爺爺那邊，小珍抱回愛狗，內心萬分不捨，真的沒有辦法離開楊爺爺和鄰居這群朋友，回身楊爺爺抱

在一起，哭著不要離開，他不要去印尼……，爸爸陳忠華看這個情形不忍再拆散他們。「好吧！為了我的寶貝小珍，我還是把我的事業移回台灣吧！」就讓女兒小珍留在台灣繼續上學，陳忠華不久後就把印尼事業重心移回來台灣，大概就這樣的一個故事。這部戲，當年我是起用台北之夜文夏那個四姐妹的其中一個，叫文鶯小妹來主演；爺爺是楊渭溪老先生飾演，還有矮仔財、王哥、小王、好像還有小龍，都是九、十歲、十一歲的孩子；演陳忠華妹妹是第二女主角是鄭小芬，演陳妻是白雪，而印尼華僑陳忠華是郭南宏導演自己客串演了兩、三天戲。還加了兩撇鬍子。這部片的故事非常感動人心。這部戲拍完之後約半年多，一個很震驚的消息傳來了。當時郭南宏導演又拍了另外一部戲，也要找楊渭溪演老爺爺，沒想到去中華路他的居處，老屋已經沒有人了，根據製片回來報告，好像鄰居們都不敢說出原因，到底先生到哪裡去了？發生什麼事了？更不曉得他現在人在哪了？幾年後才知道，楊渭溪先生因白色恐怖失去蹤跡，一直沒有消息了。過了幾十年了，到現在為止，我們仍然不曉得楊渭溪先生最後的下場到底是怎麼樣了？因為那個戒嚴時代誰敢問起？沒有一個人敢問這件事，就是這樣，所以《天邊海角》是楊渭溪先生最後一部台語片吧。真想不到楊渭溪先生，就這樣人間蒸發，沒有一點消息。他最後這部台語片也很賣錢，因為故事很感動人，這就是現實人生和戲劇都令人非常感傷的這一《天邊海角》。也是郭南宏的宏亞公司投資拍攝的，同時也是郭南宏自編自導的一部大戲。

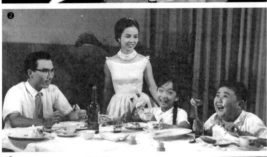

❶《天邊海角》劇中，印尼華僑陳中華回國找到大陸淪陷失散的小女兒文鶯，開記者會。中間兩位是矮仔敗、小王。

❷《天邊海角》拍內景，華江與童星文鶯小王劇照

❸《天邊海角》拍內景，華江與童星文鶯小王劇照

❹ 郭南宏拍《天邊海角》，與童星文鶯（九歲）、小王（十一歲）合影。

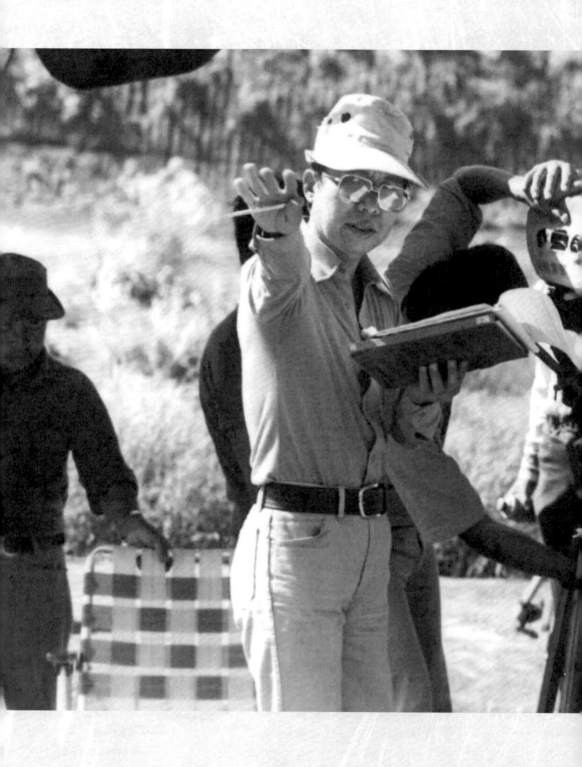

真人真事的電影

師父出馬

　　1979年由宏樺國際公司投資，郭南宏監製導演，王戎執行導演的《師父出馬》，已將于占元和王戎拍成了一對忘年之交。王戎導演的藝名，從此也變成了「王占戎」，這個多出來的一個「王」字，就是于占元老師傅贈給他的；如果按照梨園行和國術界的古老傳統規矩，像成龍、洪金寶、元彪等等七小福一輩的功夫弟子們，見到這個王占戎也該老老實實地呼叫他一聲「師叔」了！

　　因為出動了老師傅于占元親自出馬領銜主演的關係，所以全片勞師動眾地前往美國拍攝。歷經七個多月才殺青。

　　七十六歲的于占元，雖說是梨園行和國術界桃李滿天下的前輩老師傅，但他這部《師父出馬》卻是他生平第一次正式拍戲，因此他對這部《師父出馬》也顯得特別重視。

　　據可靠消息，早在一九七四年間，那時候電影圈裡還沒有成龍的影子，王戎就對于占元老師傅的拳腳功夫十分欣賞，並且還專程去找他，表示要請于占元和他在美國的七小福徒弟們主演一部大規模的中國立體功夫影片，但是後來因為投資人臨時變卦而作罷，當時大家都覺得非常遺憾。

　　但五年後，儘管這個世界已有不少變遷，成龍又繼李小龍之後在電影圈裡走紅起來了，但是王戎仍然想請于占元主演一部功夫影片，而這個年紀一大把的老師傅也是一個言而有信的人。因此，當王戎六月初在香港和遠在美國的于占元通了一次長途電話之後，他們的《師父出馬》

就立刻在美國正式宣告開鏡了。

在于老師傅的心裡，王戎五年前在紐約找他主演立體電影的故事是永遠難忘的。那是一次于占元帶著一大批徒弟在紐約的武術表演之後的事。王戎當時就衝動地跑到後台去找于占元，表示一定要想辦法請他和徒弟們主演一部立體電影。

于占元這種老師傅當然是最講究信用的人，於是當王戎在香港電話這頭剛說完還是想請他拍戲的時候，這位老師傅已經毫不猶豫地在紐約那邊哈哈大笑地說：「老弟！那你就快來吧！」

六月中旬，王戎這部《師父出馬》果然在美國如期開鏡了。很多消息靈通人士都在為王戎暗自著急，因為大家都知道他請于占元老師傅主演《師父出馬》，完全是「閑話一句」，根本沒有簽合同等任何法律手續，但是事實上，除了楊羣、俞鳳至之外，還真有不少人在不斷地打于占的主意，萬一于占元抵受不住一些「引誘」而先跟其他公司拍戲的話，這王戎也真是「口說無憑」，拿他老師博一點辦法都沒有。

據可靠消息來源，除了擺明想搶拍《唐人街老人》的俞鳳至、楊羣外，還有一家以前力捧湯蘭花的獨立製片，就想請于占元一口氣拍兩部新片，另一家大公司，也暗自派人帶了支票找老師傅打交道，可是他們也一個個都碰了大釘子回來。

陳益興老師
Teacher Chen Yi-Shin

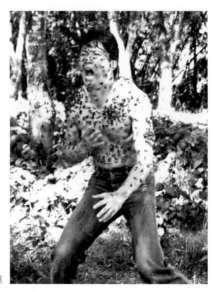

《陳益興老師》主角劇照

　　1986年10月26日，陳益興老師帶著佳里鎮仁愛國小六年級的學生到曾文溪水庫郊遊，結果竟遭成羣虎頭蜂攻擊，陳益興老師為搶救學生離開現場，把身上衣服脫了丟給學生做掩護，後來還是不能阻止毒蜂圍攻，他只有奮不顧身以裸身引誘餵蜂，保住不少學生的生命，也犧牲了自己的生命。

　　陳益興老師這種捨己救人的偉大情操，透過報章雜誌報導後，引起全國各界的轟動及千萬人的敬佩，教育部並且立即將他的義行列為七十六年度（1987）國小教材。

　　導演郭南宏對陳益興老師的義行，深為敬佩，積極籌拍成電影，希望透過電影大銀幕，讓更多人瞭解他的偉大情操。經過多月的籌備，郭南宏特地到台南佳里訪問過陳益興老師的未亡人、陳母及遺孤，當場郭南宏並承諾將編導費參拾萬元全部捐給陳老師子女作教育基金。並且先後到仁愛國小、曾文水庫等地實地勘察，再找來處理虎頭蜂的專家，在一切籌備妥當後，片子在1987年初正式開拍，經過六十多個工作天，全片內外景及日本合成特技的攝影部份，已在日前殺青。

　　「陳益興老師」一片，男主角由慕思成擔任，飾演陳益興老師本人，陳妻由陳秋燕飾演，陳母則由英英飾，陳父由易原飾演。在開拍期

間，這些演職員們都曾到台南佳里陳益興老師墳前祭拜，導演郭南宏透露，拍這部戲非常順利，或許是托陳老師靈祐。

　　拍這部電影，郭南宏表示不是為求商業上的牟利，全片以真實過程做紀錄性創作，純為表揚陳益興老師的感人義行，希望達到「寓教於樂」的目的。曾在中山堂舉辦首映會，招待各界有關人士觀賞，結果反應頗佳，中南部不少戲院都搶著要放映這部片子，預料五月間推出時定能獲各方好評。影片首映會後，郭南宏將編劇導演費三十萬元捐出，請中央黨部社工會副主任捐交給陳益興老師遺孀吳女士。

　　中國時報記者宇業熒，當時寫過一篇報導如下：製片協會理事長當了幾年的郭南宏，因盜版錄影帶的侵權痛心宣佈不再拍片，多年來一直沒有再拍電影，終於在三位股東出資支持，演員慕思成、陳秋燕等不計酬勞演出，完成了《陳益興老師》一片。

　　這是一部敘述國小老師陳益興為救助學童，以肉身阻擋虎頭蜂追襲幼童而死難的劇情片，主題當然是非常健康的，情節也該是溫馨感人的，而尤其不可少的，是毒蜂追趕傷人的特技鏡頭部份十分驚人。

　　郭南宏特別求助於日本的東京現像所，請得特技組長兵頭率部屬三人來台製作特技，耗時三十七天，用了日幣一千七百五十萬元，發現瑕疵再追加日幣兩百七十萬元改拍，又以日幣五十五萬元向日本NHK國家電視台購買毒蜂貼身叮刺皮膚的特寫鏡頭，才算大功告成。

　　合計特技部份共拍攝兩千一百呎，八十八個鏡頭，計用了現場、白

色帶、水箱、風箱四種拍法，以十六層底片合成。

　　全戲底片用了五萬多呎，加上劇務、演職人員酬勞等開支，台幣支出共六百七十萬元，連同兩千零七十五萬元日幣的特技費用，總預算也超過了一千萬元，比原來預算超支將近三分之一。

　　該片原已事前議定由銀海公司以八百五十萬元包底發行，可惜銀海在此片完成之前因發行其他影片虧損，一時較難預付版權費墊款拍片，為免耽擱「陳益興老師」的運作，忍痛放棄發行該片。如此一來，股東們固然可用自己的巨豐公司發行，也要自掏現款投入拍片資金了。

　　三位股東中，有一位高齡退休公務人員。當初拍片時，郭南宏的保證是可以不賠本，但也不求賺錢，只為拍一部主題健康的《陳益興老師》，做一件有意義的事情。

　　如今在預算超支，無片商支援下，全靠「自力更生」。進行自己製作，自己公司發行上映事宜，最怕新片又被盜版推出錄影帶搶去票房，蒙受血本無歸的慘賠後果，郭理事長內心七上八下。他深怕虧掉了投資人的血本，因國內的新片上映，沒有一部能逃過盜版侵權命運，最後血本無歸，恐又一次重蹈郭南宏兩年前編導的《河南嵩山少林寺》，和《大陸行》兩部新片賠掉三千多萬元。兩部新片，一部上映當天即被盜版，在錄影帶出租店以三、四十塊錢出租，（台灣當時有三千多家錄影帶出租店），另一部第二天也出現盜版出租帶，令郭南宏蒙受巨大損失，憤而宣佈不再投資拍片。這一次《陳益興老師》若再遭受盜版而血本無歸；既對不起高齡股東王老先生，連慕思成拍戲感染蜂毒，四次急送醫院急診，都無甚意義了，該片因平舖直敘寫實紀錄片方式拍攝，票房並不甚理想，幸獲教育部頒獎，總算贏得虛名。

資料來源：
〈中國電影電視名人錄〉，今日電影雜誌社，1982年出版。
〈台灣電影百年史話〉，中國影評人協會，2004年7月出版。

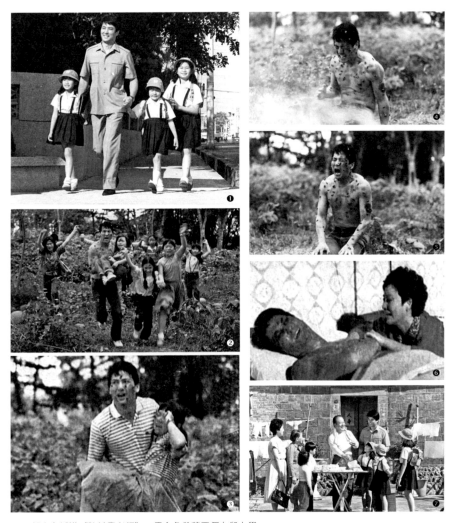

❶郭南宏編導《陳益興老師》，男主角帶著三個女兒上學。

❷陳益興老師帶小學生上山遠足遇到萬隻虎頭蜂攻擊。

❸陳益興老師搶救小學生劇照。

❹《陳益興老師》主角劇照。

❺《陳益興老師》主角劇照。

❻陳老師被四百多隻虎頭蜂攻擊，毒針留身上，暈迷於醫院，夫人陳秋燕在旁傷心哭泣。

❼郭南宏編導《陳益興老師》（又名《殺人蜂》）工作照。

郭南宏導演桃李滿天下

　　郭南宏是南台灣高雄鄉下小孩，1955年十九歲的他看到報紙亞洲訓東班登出招生啟事，就趕到台北來念電影編劇與導演。他是家中獨生子，有三個姐姐和一個妹妹，父母親當然不會同意他遠走台北求學。但是拗不過郭南宏的堅持，只好要三姊辭掉高雄的工作一起到台北去以便就近照顧，不久三姐找到台北衡陽街與重慶南路交叉口一家「玫瑰西餐廳」當會計，使得郭南宏到台北不會太孤單。

　　郭南宏經常掛在嘴上；心裡很感恩電影生涯五十多年來一直很幸運地遇到一位又一位大恩人。1955年到台北念電影「編劇與導演」。本來這個影劇人員訓練班是專招生訓練電影演員的，沒有教「編劇與導演」的課程。大概是因為班主任丁伯駪，看到郭南宏從老遠高雄北上求學深受感動，因此破例；特地為郭南宏多請了三位老師來教授電影「編劇與導演」的課程。當年電影編劇師資是政工幹校的教授徐天榮老師，電影導演課程是請正在國立藝專任教的白克與陳文泉兩位老師來授課。半年課程中還有王生善老師來教戲劇史，李曼瑰老師教戲劇。半年後結業，郭南宏已經賣出了第一個台語片電影劇本《魂斷西子灣》。不久郭南宏就在亞洲電影公司投資的新片：《雙胞女》擔任場記。（那個時代的台語片導演絕大多數是從大陸撤退到台灣的外省籍電影導演。要他們拍台語片有一些困難度，通常會再請一個懂台灣話的副導演作為溝通和翻譯的橋樑）。

　　郭南宏擔任兩部台語片的場記兼副導演。一部是朱洪武另外一部是

《雙胞女》，之後馬上接拍了郭南宏自己編劇的台語片《魂斷西子灣》副導演，還率領外景隊到高雄拍戲：（由台語片影后：白蘭、林姬、洪流主演）。《魂斷西子灣》完成後立刻接了台語新片：《港都夜雨》的副導演，在這一年內郭南宏參與了四部台語片的攝製；獲得很多寶貴經驗。同時他也不斷努力創作兩部台語劇本，就是他的第二部台語片劇本：《赤崁樓之戀》，於1957年春天，將電影攝製版權賣給「影都影業社」。才二十二歲的郭南宏也應江南輝老闆聘請第一次當導演。從此開創了郭南宏電影人生的無窮光芒。

　　《赤崁樓之戀》郭南宏又是編劇又是導演，老闆還同意讓郭南宏招考新人，來報考的男女七、八百人，最後錄取了五十多人加予兩個多月表演訓練後就正式開鏡拍攝。

　　男、女主角都是新人，郭導為女主角取了藝名：金黛，男主角藝名：江城。同時這位新人金黛也跟影都公司簽了三年基本演員合約。男主角江城沒有簽基本合約的原因是，因為他跟鎮華電影公司還有一部戲約在身。經過兩個多月嚴格訓練新人同時，郭導演也培植了好幾個優秀演員：藍麗、柳哥也在這個時候被發掘出來，不久就成了明星。

　　《赤崁樓之戀》完成後郭導演馬上應亞洲公司聘請編、導《鬼湖探險記》，同樣培植五、六個新人，其中有一位剛從淡江文理學院畢業的林沖。從此郭南宏導演幾十年從不間斷培植人才，開展了台灣影壇很少見的例子；郭南宏實現擁有自己子弟兵的願望。郭南宏認為台灣影壇和

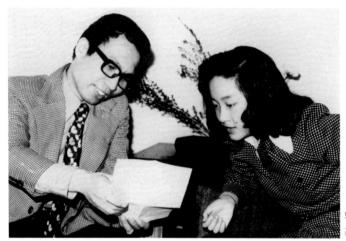

郭導與恬妞簽訂五年
基本演員合約

人身體一樣，不斷的要有新血、身份才會更健康，影壇才會更有朝氣，
此以新人又稱為新血。

　　郭南宏導演生涯五十多年，八成以上新片堅持培訓新人起用新人
來兌現他盡心盡力為台灣電影界培植人才的願望。從此，台語片走紅
的新人如：柯俊雄、江南，周遊、金玫、陽明、王滿嬌、丁香、祝菁、
夏琴心、龍松（後進香港邵氏公司改名：凌雲）、文夏、丁黛、文駕、
小王、小龍、小娟到國語片的甄珍、歸亞蕾、二十一歲的金滔、江彬、
十九歲的艾黎、韓湘琴、田鵬、張清清、宋崗陵、燕南希、聞江龍、張

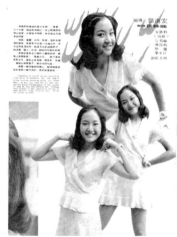

▲郭南宏與力捧愛將黃家達

◀郭南宏力捧少女新星恬妞

張詠詠

詠詠、黃家達、林月雲、恬妞、雷振輝、于占元師傅、韓國的金志姬、
日本的新城松坂貴美子。

　　郭南宏導演於1961年底（民國五十年），從軍中退伍後立刻成立
「宏亞電影公司」，投資台語新片：《台北之夜》，自編、自導，又起
用新人寶島歌王：文夏和丁黛，創最高票房紀錄；獲得空前成功！從此
「宏亞電影公司」年產量在四部以上，八成都培植新人演出。

　　1965年郭南宏應大導演李翰祥邀請進入國聯公司導演第一部國語彩
色片《明月幾時圓》，四年後導演第一部古裝武俠片《一代劍王》在香
港上映破百萬港幣紀錄，次年1970年：《鬼見愁》更創下香港全年中西
片冠軍。

　　不久郭南宏在香港成立「宏樺國際影片公司」，加速腳步開拍古裝
武俠片，並大量物色新人簽訂基本演員合約，應該是台灣電影界導演最
早期會簽訂基本演員的導演。

　　郭南宏導演電影生涯五十多年，八成以上新片堅持培訓新人起用新
人，他說過，新人可塑性高，只要劇本好導演好，照樣可以捧紅，不喜
歡用成名大牌演員和其他公司搶演員拍戲檔期。

　　郭導演曾說過；願意將捧紅的旗下演員外借給有好劇本的製片公
司拍好戲。但是，郭導演曾經將默默無聞的新人一片捧紅，一夜之間

在東南亞地區紅半邊天，不料，郭南宏對違約背叛影人不予計較，對求新人，心甘情願放他們高飛，大企業家的「人有多寬，路有多寬」的精神如放影壇，到處有郭氏栽培發掘的影人，加上可說是桃李滿天下，是他的收穫，也是他影壇的貢獻，香港大公司加幾倍片酬；郭導的基本演員竟然敢違約暗地裡跑去南部拍戲，傷透了郭導演心。郭導一再說過，他不願意跟旗下基本演員打官司，雖然有兩男一女的基本演員給捧太紅了，依然決定放棄，當場撕掉合約，放他／她們去賺大錢。

另外有三個基本合約女演員：祝菁、燕南希、恬妞，走紅後外間更大規模電影公司不斷招呼，演員家長出面和郭導演商洽後，郭導演心甘情願終止尚餘三年多的合約，讓她們更上一層樓！

已有文章提過郭南宏子弟兵很多，直到現在，郭南宏不但繼續培訓社會學生，在幾間大學裡任教，不斷進行電影專業實務課程的傳承工作，當年他栽培發掘的子弟兵，也早已楚才晉用，實際上也等於是他的學生。實可稱桃李滿天下。

郭氏門下的子弟兵上千人

「台灣電影教父」郭南宏導演，從1955年開始，大力培訓新人；
大膽起用新人五十年如一日，據說他的學生、門徒，已有近千人。

　　1955年郭南宏邁出從影生涯第一步，賣出第一部電影劇本：〈魂斷
西子灣〉版權開始，五十多年來全力耕耘「編劇、導演、製片」專業工
作，從沒有離開過電影崗位。

　　郭導演的電影生涯的特色，就是熱衷於培訓新人，更勇於起用新
人；不斷的提攜新人躍上銀幕，這幾十年來早被港、台電影界及大製片
家黃卓漢一再稱呼他「郭大膽」！

　　郭南宏從影已屆五十五年，是當今華語電影界：包括台灣、香港、
中國大陸三地區最資深導演，他走過台灣電影六個時期，是台灣電影界
最多產的一個導演工作者，其最獨特作風在於歷年來他導演的台語片、
國語片中男、女主角八成以上提攜新人擔任演出，是電影產業半世紀以
來第一人。

　　郭南宏創作台語、國語電影劇本近百部，被搬上銀幕的有六十多
部，擔任導演工作包括台語片二十多部、國語片六十多部，包括電視電影
及台灣電視公司製作古裝武俠連續劇：〈少林寺〉和〈天龍劍俠〉兩檔電
視連續劇；編、導九十小時（六十集）等等。郭南宏大半生影視創作，集
編劇、導演及製片於一身的作品超過二百多部，早被尊稱為電影教父。

從1957年開始，郭南宏就在電影製片協會演員訓練班授課培訓新人，四十多年沒有間斷過，更提攜新人們第一次躍上大銀幕或挑大樑擔任主角，大力捧紅或教過他們有關「表演、編劇、製片、行銷」課程。

　　從1956年早年台語片開始，有不少新人在郭南宏的新片演出：

　　金黛20歲、江城26歲、江茵20歲、洪明麗20歲、陳秋燕18歲、周遊21歲、江南22歲、金玫21歲、陽明22歲、王滿嬌20歲、文夏26歲、丁黛20歲、丁香18歲、林沖23歲、柳哥20歲、江茵19歲、華少江10歲、小娟9歲、文鶯9歲、文香8歲、文雀9歲、文朱10歲、香菱10歲、文華11歲……。

　　從1965年早年郭南宏國語片開始演出的有：

　　甄珍17歲、金滔22歲、歸亞蕾22歲、艾黎20歲、韓湘琴20歲、田鵬23歲、江彬23歲、祝菁18歲、易原31歲、張清清21歲、燕南希20歲、聞江龍22歲、恬妞16歲、林月雲20歲、黃家達25歲、宋岡陵20歲、劉雪華21歲、張詠詠18歲、羅璧玲18歲、蘇麗媚18歲、徐楓17歲、曹西平23歲、馬世莉20歲、林瑞陽21歲、葉華22歲、金志姬20歲、坂榮貴美子21歲、新城××子22歲……。

　　接受過郭導演電影專業課程的學生多達一千多人。

後起之秀聞江龍

　　聞江龍原名聞津生，原籍江蘇，1946年7月19日出生，1950年到台灣，曾唸過國防醫學院，曾參加製片協會演員訓練班結業，是郭南宏的得意學生。

　　郭南宏一攤牌，他也作了個一條龍——一條生龍活虎的聞江龍！按照四眼的郭南宏的說法：聞江龍一身功夫，煞是了得！郭南宏口中的「功夫」，是指啥而言？語焉不詳，令人觀念混淆，摸不透門路。（郭南宏說話一向喜歡賣弄，此其一也！）後來碰到聞江龍本人，才知他的一身真功夫，確實了得。從中學初一開始，這小子就練柔道，雖不曾去考過啥子段啦段的，但他空手對白刃，易如反掌。據聞江龍說：初三那年，幾個小太保，在路旁調笑女生，聞江龍看在眼裏，頗為不平，上前勸解說了幾句，反被太保團團圍住，並拔出小刀想動粗，聞江龍一時情急，乃施展了幾招柔道，兩三個回合下來，摔倒了兩個，另外的幾個，一看苗頭不對，拔腿便跑，解了女生之危。

　　這是聞江龍第一次使用所學，不想一舉救美之後，是否另有故事發展，聞江龍笑而不答，也就找不出「下情如何」了！

　　聞江龍生就好「硬胚子」，十六歲，初中畢業，自感男兒「志在四方」，應該赤手空拳自己創業，於是他留下書信，離家出走，要自己搞出一番成就來。

他作過送報生，作過印刷廠技工，也去學過醫，後來也曾闖到台南一家航空公司幹活兒，事情做了不少類，雖不曾幹出什麼成就來，但他在半工半讀的情況，把高中唸完，還唸到國防醫學院，也為自己得到不少寶貴的社會經驗！在社會上混了三四年，聞江龍發覺自己突然想當明星，過過癮，他有很多幻想。

　　於是他帶著幻想，跑到台北，參加了台灣省製片協會的影劇訓練班，郭南宏那時候，也經常去授課，可是他根本沒有把學生放在眼裏，沒想到後來卻成了他的手下大將！

　　聞江龍在這個訓練班畢業後，東奔西跑，各處去找戲演，可是，始終竄不起來。他並不洩氣，還是馬不停蹄。他奔走，他在等機會。

　　有一天，郭南宏約他喝咖啡，然後兩人談了一陣後，郭南宏輕描淡寫的說：你跟我簽三年合同，我找你作主角如何！聞江龍根本不曾想到會有這麼簡單的「登龍機會」，他當然滿口答應。他原名叫聞津生，後來拍戲的時候，改了個名字叫「聞濤」，大概是聽海濤聽多了，始終紅不起來，所以郭南宏在想了許久以後，對他說，你以後就改名叫聞江龍罷！主演《鐵三角》從此果然一砲走紅了，其後以演出武俠片為多。

【聞江龍作品】

　　1971《誰該愛你》、《真假金龜婿》／1972《單刀赴會》（又名《惡

報》）、《鐵三角》／1973《中國鐵人》、《大車伕》／1974《廣東好漢》、《黑手金剛》、《少林功夫》、《森林虎》、《誓言》、《火拼楓林渡》／1975《閃電騎士大戰地獄軍團》、《閃電騎士》、《寶對寶》／1976《保鑣》、《火星人》、《打破地獄門》、《陰曹地府》／1977《十大掌門》、《雌雄雙煞江湖行》、《銀簫月劍翠玉獅》、《南北雙俠》、《空房玉女痴情郎》、《南俠展昭》、《大破地獄門》、《錯誤的愛》／1978《俠骨柔情赤子心》、《玲瓏玉手劍玲瓏》／1978《朱洪武與劉伯溫》、《糊塗大醉俠》、《密帖》、《萬世天嬌》／1979《不要恨我》、《南王北丐》、《折劍傳奇》、《夢中劍》、《十八羅漢拳》／1980《孤獨名劍》／1981《沙城歸人》、《職業兇手》等。

能文能武的張詠詠

郭南宏自述提拔張詠詠的因緣：

郭南宏後來力捧新人張詠詠

我從1955年，從高雄搭夜快車到台北去讀編劇班跟導演班，那一年二十歲。到三十幾歲後的1982年，台灣的電影產業已經掉落到谷底的時候，三十幾年來我一直大力的在培植新人，不斷提拔新人第一次走上銀幕，最後我力捧的一個女演員，是繼

林月雲之後的張詠詠。記得有一天在台北我的製片公司出現一個小女孩，直叫「導演、導演！我叫張錦麗，我有給你信，我要來學習電影表演。」我一看，是一個小女孩，大概十五、六歲吧！我問她：「妳不讀書為什麼要來演電影呢？」她說：「我在讀書阿！」我說：「妳讀幾年級？」「高二。」「妳在哪裡讀？」「在復興劇校。」我問：「妳在復興劇校學的是什麼？」她說學武旦，有武打動作的，還有花旦，很逗趣很活潑的花旦。我說：「好，妳在念高二，幹嘛那麼急啊？不可以，高二的小孩不可以來我的公司，妳把高中讀完了再說吧！」她很失望，因為我很堅持，沒有讀完高中來這裡幹嘛？讀了大學是太慢了些！大學以後再來訓練一個明星，是太慢了！不過訓練一個明星，以我的經驗從十五、六歲開始訓練最好，一方面在學校讀正統的課程，一方面來參加這個表演訓練，這個是最好的，因為給她三年的培訓之後，十七、八歲正好很年輕演青春角色戲，正好讓她投入真正的拍片的行列，這個時候最好。

因為一個新人進了電影界，拍起新片是否能夠成功，能獲得觀眾的喜愛，讓新片有票房，能得到很多影迷的喜歡捧場，還是未定之天。所以，要有個兩、三年接受考驗，什麼考驗？演技如何？歡眾喜不喜歡她？新的影片能不能賣錢？這是最重要的，所以，如果她十八歲，出來演戲，到二十一、二歲，三年、四年的

考驗，也差不多可以成熟了。

　　有一些明星，一片就紅的不得了，主要是本身的條件夠好之外，包括要靠運氣，還要有好劇本、好導演、好的行銷公司，這麼多好條件要湊在一起的例子不多，這是不容易的，所以正統的做法和我過去的經驗，三年訓練，三年拍戲，接受考驗，六年，所以十五、六歲的女孩子開始訓練她，十八歲拍戲，二十一、二歲就奠定了她的電影號召力跟地位，那個時候再來衝刺，五年，最好了！二十八、九歲、三十歲差不多要找一個好對象嫁了！這個是我過去訓練新女演員的經驗，階段性的培植的過程。我對女演員都是這樣的想法。結果呢，張錦麗她乖乖回去讀完高中！她還跟我講了一句俏皮話，她又轉過頭來，在我的面前：「導演你可是不要忘記噢！不要忘記我的一句話唷！」我說：「好啦好啦，妳走吧！」結果沒想到一年過得那麼快，因我雖在香港住了三十七、八年，但我每一部戲，百分之九十以上的新片我都回到台灣拍的，所以沒想到在忙碌中時間過得那麼快！

　　有一天我從香港回到台北萬華區貴陽街我的製片部，突然間有個女孩出現笑容滿臉大聲叫：「導演，你看！」她什麼都沒有多講，就是叫我看「咦？叫我看什麼？」她手中拿了一張畢業證書翻開來給我看，像皇帝派一高官出來頒發聖旨一樣的，「這是什麼？」「我畢業啦！」「妳畢業了……」是一年前答應她的事

情，我差不多忘了。我想起了「噢！這個小女孩！幹嘛？畢業又怎麼樣？」她說：「你說過的呀，說我要高中畢業才可以來啊，我已經畢業啦，這個證明可以了吧？」我覺得這個女孩子蠻可愛的，我說：「又怎麼樣呢？」她說：「我要演戲，我可以配合你演你最喜歡的武俠片，我會武打……我還可以演文戲喔！」這個女孩子口氣這麼大，哇！講的什麼都會，我就說：「好啦，過幾天我給妳安排試鏡啦！」大概兩個禮拜後我從香港再回台北，就給她發了一個通告給她試鏡了，事實上沒有試鏡，到公司來我丟一個劇本讓她念台詞給我聽，讓她就在我公司演一段戲給我看。

就在那個時候，我發覺又找到一個非常優秀的女武星，從我拍第一部武俠片的女主角上官靈鳳之後，接下來我捧那麼多人，張清清、韓湘琴還有燕南希，這麼多人。咦！張錦麗這個女孩是多年來很少見的好新人，文戲武戲都演的好，要眼淚有眼淚，要搞笑能搞笑，所以我當機立斷就跟她講：「過幾天，我還沒有回香港之前，把妳爸爸請過來吧，請他來一趟。」她說：「幹嘛？」她明知道還問我幹嘛，因為如果要簽合約的話也要跟家長談，她好高興就走了「噯呀，謝謝郭導演！謝謝！」就跑掉啦，身影敏捷像一隻燕子一樣，來來去去的，動作都那麼快。到了第二天，她就打電話來說她爸爸後天要來看我可不可以？我說：「可以啊，我等他。」結果我們一談，就談了五年的合約，每一

年給她拍三部戲，一部戲好像三、四萬……我忘記了多少，就把片酬分成十二個月，每一個月給她領一萬多，這是二十多三十年前的事啦。其他所有拍戲的吃、住、交通都是公司負責，公司還為她辦記者招待會、洗印照片派發、刊登電影雜誌……。她很開心，就派給她第一部戲，我說：「第一部戲要妳先熟悉電影工作的一切規範，習慣一些電影工作還要注意一些什麼，所以先讓你拍一部文藝片。」不久就讓她拍了第一部電影《冬梅》，描寫民初一個養女，被領養之後坎坷的一生。她演得非常好，我說過了她要眼淚就馬上有眼淚，要喜感就有喜感，她身手又快，很靈活，新片演得真好。

不久之後我為她量身訂做，開始寫了一個劇本，那個劇本叫《雙馬連環》，這個民初的功夫動作片……啊，不是！是《虎豹龍蛇鷹》？這部戲先拍吧，我就讓她當女主角。這個戲的武術指導，非常棒的武術指導袁和平的弟弟袁祥仁，這部戲非常精彩，讓她做女主角。男主角也是我新簽的，正在力捧剛剛才來半年拍了一部《太極元功》的新人龍冠武和龍世家。

袁和平給我做武術指導的《太極元功》，兩個新的新人，分擔兩個男主角，一個龍冠武，一個龍世家，這兩個人當主角還有一個男主角，叫李藝民，從香港回來的。這部戲是袁祥仁做武術指導，我刻意請很好的武術指導來教新人張詠詠，第一部武俠片

不能讓她砸啦！結果這個戲也很賣錢，從此呢，張錦麗……喔第一部戲我就給她取一個名字了，叫張詠詠，也這個藝名我給她取得，就演那部《冬梅》開始。

　　後來我陸續一年平均給她拍兩部、三部，還帶她到香港去拍了三部戲，都是女主角。到第四年，大概給他主演了七部戲了，1985年錄影機發明了，開發有錄影帶、出租店，如春後的竹筍一樣，嘩！不得了，糟糕啦！國片大災難來啦！每一部新片一出來，就有盜版錄影帶在出租了，就在這個時候，我的新片一部接一部地被盜錄，我很灰心、很痛心。有一天我就把張詠詠找到公司來告訴她：「導演可能會把宏樺公司結束，不想再拍戲了。」她說：「為什麼！」我說：「盜版太猖狂了……過去我公司的影片沒有一部不賺錢的，賺多賺少，投資的血本一定回來！但是，最近這一年多來，每一部戲都盜版，當天首映被盜也好，兩天後也好，血本無歸。我氣不過，我可能就不拍戲了。」她也老早知道這回事了，她早聽到我很沮喪，而且很痛心。我記得她含著眼淚說：「那公司怎麼辦？導演那怎麼辦？」我說：「沒有怎麼辦，就不拍了，不再為盜版集團提供生財工具就是了。我多拍一部，他們多一部賺錢的機會，他們都不用花錢就可以做生意賺錢，我想我就是要這樣。」張詠詠這個小女孩我真的很疼她，因為她工作很用功，很守規矩、很守時間！我說：「很抱歉，妳還

有一年多⋯⋯好像還有一年兩個月的合約吧，要嘛妳薪水照領，我給妳自由，去拍別人的戲，好不好？」她說：「我才不要拍別人的戲！」她不要，她說不要拍別人的戲。我說：「為什麼？」她說：「別人拍的都好多爛戲。」我說：「妳故意講給我高興嗎？」她說：「不是啦，就是這樣嘛！別人的那個武俠片總是覺得不怎麼好嘛！」我說：「你不要講出去，別人不要請妳啦！」她說：「這樣，導演，我想演電視，我喜歡演電視。」我說：「對，如果要磨練妳的演技，電視不外就是一個最好的途徑！妳拍電影一部戲要半年，一年拍最多三部戲，三部戲就是電視六集，電視一個鐘頭嘛，電影兩個鐘頭，就是六集。電視一演一年！六十集都有啦！好啦，我想辦法把妳送進電視界吧！」張詠詠馬上問我：「你又不是拍電視的，你怎麼把我帶進電視界？」我說：「妳都不曉得，我電視界有多少朋友、多少學生啊！我帶妳去給一個最好的、最大的。」她知道阿姑周遊是我帶出來的，就差她二十多年嘛！她說：「是不是周遊？」我說：「對，我打電話給周遊看看。」「她現在好紅喔！是最紅的製作人！她現在大部份都在中國電視公司製作連續劇。」我說：「是啊！我這兩天我就打電話找她！」我找到周遊以後，我把張詠詠帶到東區，我請周遊吃日本料理，我說：「我有話跟妳講。」「幹嘛？」我說：「這樣，詠詠在我公司四年了，拍了不少戲，我想呢，要演

電視戲呢，找你最對了嘛！」她看了看說：「咦！她演過電影喔！」我說：「是啊，她也是我捧起來的。」吃完飯後周遊給我講一句話：「欸大哥啊，你放心，我一定把她捧紅捧到很紅！」我說：「那就靠妳這一句話啦！」四個月後，我從香港回來以後，看到報紙報導，周遊給她拍什麼《昨夜星辰》，二、三十年前很博好評的電視連續劇。周遊果然為張詠詠量身訂做，讓她跟寇世勳一起主演《昨夜星辰》。可惜我連一集都沒有看過，後來人家告訴我：「哇！好好看喔！周遊把她捧得很紅啊！」後來她就在電視界紅了好幾年。事後沒有多久，就聽說她戀愛啦，又說她嫁給一個醫生啦！非常幸福，也生了兩個孩子，這個，我也替她高興。

秀麗、嫵媚、謙虛、熱情──人比照片美的祝菁

有人認為祝菁長得酷似香港邵氏明星樂蒂，所以喜歡她；有人在看過電影《情天玉女恨》或《懷念的播音員》之後，開始喜歡她；有人卻祇是在報章雜誌上看到了她的玉照，就喜歡她了，因為照片上的她，秀麗而嫵媚。

其實，像多數的美人一樣，祝菁也沒有「開麥拉費司」，她之躍上影壇，導演郭南宏並不是先看中了她的照片，而是對她本人的了解，在

郭南宏發掘新星，與有小樂蒂之稱的美少女
祝菁簽下五年基本演員合約

亞洲影劇訓練班，他是她的老師。與祝菁熟稔的人，都會認為她本人比照片更美，她有動作的美，那卻不是一般相片所能表現的。

一個尚在高中讀書的女學生，居然同時也是影壇一顆鋒芒初露明星。白天她必須比其他同學更用功地讀書；晚間她也必須比其他先進們更用心地演戲，還得小心翼翼地參加一些必要的應酬。這是很難做到，可是她做到了；這是很難協調的，可是她協調很得好。這種生活是夠辛苦的，但也有樂在其中；因為滿足了她的多種慾望，包括求知的慾望，受人讚揚慾望，以及才能得以發揮慾望等等。

也許她並不知道那麼多，但拍片拍得很累時，她也曾閃動著長長的睫毛，稚氣而充滿信心地笑笑說：「我喜歡演戲！現在還演不好，但總有一天會演得好的；就像我所崇拜那幾位偉大的演員一樣，能隨心所欲地扮演各種角色。」

祝菁的國語說得很好，好得令人不相信她是福建人。她原籍福建長樂，從來沒有到過家鄉，但因為時常聽父親談起，她說她對長樂有一份「眷念之情」。她父親一向在衛生機構任職，母親也是學護理的，他們不但重視家庭衛生，也重視兒女的心理衛生；因而祝菁不但外表清潔，而且心地善良純潔。

她是在臺灣長大的，畢業於臺北西門國校後，就考進了稻江家政職業學校，現在已經是高中三年級的學生了。

為籌募聾啞殘胞福利金，前天下午她從臺北專程趕來台中。一下

車，她立刻就為影迷所包圍了。當晚她由姊姊陪同住在白雪飯店，仍有一些影迷聞訊前往請求簽名和索取照片。

祝菁說為了來臺中，她向學校請了兩天假。

「不會耽誤功課嗎？」記者問。

「我有點擔心，所以隨身帶著課本！」

「妳真不錯呵！做慈善工作，猶不忘讀書！」

「我是什麼也不懂的。」她雙頰泛起了淡淡的羞暈，稚氣卻更濃了；「人家叫我來，我想這是好事，所以就答應啦！也不知道我是不是真的能幫忙。」

當記者告訴她說許多人購買聾啞晚會的票，都是為了有她參加演出時，她笑了，笑得甜蜜。

祝菁的確與樂蒂很相像，而她更年輕。那晚在飯店中，她雖然把自己埋在沙發裡，安詳得像爐邊的小貓，但仍渾身散發出青春的活力，好像隨時可以一躍而起，躍出窗口去，追逐她天真的夢。

聽人說她像樂蒂時，她不像某些明星那樣，為顯示「性格」，硬說自己祇像自己；她總由衷地笑著說：「我真高興你們說我像樂蒂，因為我一向好喜歡樂蒂！」

記者公式化地問她所演片子中最喜歡那一部戲，她微笑自嘲地一笑，回答說：「我祇拍過兩部半電影呵！」

「兩部半？」

「嗯，兩部是《情天玉女恨》和《懷念的播音員》，還有半部是《鹽女》，拍了一半就擱淺啦！」她露出遺憾的神情說：「我倒是認為在《鹽女》中，我演的比較好呢！可惜現在還不知道什麼時候會繼續開拍。」

省立三所盲聾學校聯合表演晚會，是三日下午二時及八時，分兩場在臺中體育館舉行。祝菁唱了幾首流行歌曲，曾幾次獲得全場掌聲，一位學聲樂的聽眾說：「奇怪這孩子怎能把流行歌曲，唱得如此真摯動人！」

像所有的孩子一樣，祝菁不喜別人仍把她當作孩子，她會撒撒嘴說：「我今年已經十八歲啦！」

即是每個十八歲的少女都像一朵花，而花兒也有千百種，有濃艷庸俗的，也有清麗絕俗的，祝菁應該是一朵初放的百合。

求名心切的青春豔星艾黎的悲劇

郭南宏自述邀請艾黎拍攝《鹽女》的經歷：

> 1966、1967年左右，台灣國語片升起一顆閃亮的新星——艾黎。那一年李翰祥導演的國聯電影公司就要結束，我拍完國聯公司的兩部國語片後，就應建華電影公司老闆周劍光先生（台北片商公會理事長）之邀拍攝一部國語鄉土電影，我說：「周老闆，我快完成一部鄉土背景的電影劇本，叫《鹽女》，將來的外

景要到台南縣的七股拍攝。」他說「完成之後，趕快給我看看啊！」當我完成《鹽女》劇本後給周劍光老闆先看了，不到三天，他邀我去吃飯並決定投資拍攝，於是很快就開始籌備了。剛開始的時候我就在想，目前國語影片圈有哪個新人身材姣好、高度也夠（164、165公分）的新人？當時影壇有位外型亮麗女星艾黎（註），以歌唱片《意難忘》轟動一時，其後又以《貞節牌坊》獲亞洲影展最有希望女星獎，星途一片看好。我就要製片快把艾黎找來，果然不錯，夠亮眼，夠上鏡，眼睛大大的、嘴巴小小的、長方臉型好取鏡，就跟周老闆說，「要不要考慮就用她當女主角？」周老闆說：「你是導演，你決定就好。」我說：「最主要是她的外型適合我們《鹽女》女主角的性格青春、性感、活力。」

　　男主角未定還在找，不論是國語片還是台語片的演員我都可以考慮。據說當時我曾大力栽培過的台語電影界第一小生陽明，也來建華公司接洽過，但是最後敲定男主角由國語片圈的小生丁強來擔任。二個月後《鹽女》就開鏡拍攝。也在台北三重埔的一個平地廣場搭了一堂佈景；就是《鹽女》的宿舍。記得還有演技派演員魏蘇、張冰玉等優秀演員搭配。開拍後，艾黎果然不負我期望，演得非常生動，非常入戲、外型也非常亮麗，演出青春戲非常有魅力。每場戲都演得非常好，常有些鏡頭，我喊OK了，他仍會跑到我面前要求說：「導演，可以讓我再多演一次嗎？我相信

可以演得更好。」我很驚訝：「好吧！那就再多拍一次吧！」

　　沒多久就拍《鹽女》宿舍的內搭景戲，招考三十幾個新人都是十七、八歲的少女演鹽女，很多高中女學生都來報名。有一些戲是晚上鹽女睡前講八卦，講誰交男朋友、誰又被劈腿、誰去搶別人男友之類胡鬧趣味的戲，還有當眾唸男友情書之類搞笑戲……，鹽女們穿著一般鹽田女孩穿著的以前鄉下女孩花布睡衣。開拍前，我正在查核分鏡、運鏡表，燈光師也開始在打光，我遠遠就看到艾黎穿著鄉下女孩的碎花布睡衣很貼身很好看，但胸部看起來太突出。那個時代的鄉下女孩子就算胸部比較大，也會穿比較緊身的內衣把它壓平坦於無形，因保守觀念會儘量讓胸部緊身看不出來。我發覺艾黎胸部怎麼會這麼大呢？是不是墊了海棉之類？我叫副導演史迪去告訴艾黎快拿掉海棉墊想辦法穿一件緊身衣，告訴她鄉下鹽女沒有如此大膽的。史迪向艾黎說了幾句話後她不情願的走進化妝室去。半個鐘頭後，開始要拍她的鏡頭了，我卻又看到艾黎還是挺著大胸脯，當時我的反應是這個女孩子怎麼不聽話呢？副導演不是告訴過她了嗎？一定要穿緊身衣，不能讓胸部那麼大的。我上前叫艾黎過來罵了兩句：「副導不是跟妳講過，這個時代的鄉下女孩子非常保守，妳怎麼不聽話呢？……快去把海棉墊拿掉！」她第一句話就回答：「我知道，導演我沒有墊海棉呀……」我更生氣了：「快去給我想辦法壓

平……」她很不情願的走進化妝室去，後來果然讓服裝小姐幫她做了一點措施，改善了許多，胸部就沒有那麼明顯了，就這樣我才開始拍她的戲了。

還記得，在中影攝影棚拍內景戲，晚上十一點鐘收工的時候，那時代要從士林回到台北市，製片都會幫我先叫「北一汽車行」的車子來先載我回家休息。當車子來時，艾黎總是大喊：「導演等等我啊！」本來她還要卸妝、等製片團隊工作人員大家一起坐巴士回台北。有一次被製片給罵了「每次都要導演等妳卸妝，妳大牌呀？……」有次，她急忙快跑趕著衝進車子後座的時候，一不小心一個頭猛力撞到車門腫了一塊，進到車裡一直哭著回到家，我看大概是痛得不得了。我安慰說：「艾黎很痛吧？回去快敷藥，其實妳也不要趕著跟導演一起走啊！巴士又慢不到十幾、二十分鐘，有什麼關係呢？」

《鹽女》這部片在台灣國內很賣錢，尤其是新加坡、馬來西亞也很賣座，那邊的華僑很多喜歡台灣鄉土的電影，而且台灣鄉土電影也很少拍的。

大約經過半年、一年左右吧，突然有人告訴我，「你的艾黎在美國的playboy成人雜誌拍了兩頁大膽性感的照片，你有沒有看過？」「沒有看過。」那時代台灣也沒有playboy成人雜誌出售。我嚇了一跳，無法相信，心頭想：「這女孩怎會這麼大膽呢？」

不久據說她被父親給狠狠修理了一頓關閉了起來了。那時候我已經在國語片界非常忙碌，只能陸陸續續聽到艾黎的訊息，不久，又聽說艾黎出國了，離開台灣了。很可惜，一顆那麼閃亮的星星，天生美貌、演技又好，卻落到這樣地步，讓我十分惋惜又不捨。又一晃眼十幾年後，我和邵氏公司簽約，拍了幾部片後，已經在香港定居下來了。有一天，在彌敦道油麻地富都酒店的酒樓餐廳跟三、五位公司同事在那裡喝茶吃午飯的時候，突然間我聽到背後傳來一個很熟悉女生很大聲又說又笑的聲音，十幾、二十年沒有聽過了的聲音，一時想不起來會是誰？一轉頭正好對上眼，原來是艾黎，但是令我嚇了一跳：「她的臉怎麼變成這樣子呢？一定是整容過度反效果……？」艾黎在拍我戲時沒有整過容，自然亮麗，大概後來才整容的，而且整得太過份了。想起當年幾個大明星都整得太過份，所以我才嚇一跳。艾黎認出我來，大叫了一聲「郭導演！……」就跑了過來，跟我抱抱像美國女孩一般熱情，「好開心喔！在這裡遇到你……」，說了一段話，我發現艾黎的精神有些不太對？陪伴在她旁邊的一個大姐，給我搖搖頭，好像在告訴我，要我不要太在意。從此二十多年不見了她；據說好像前年在美國過世了？這樣一個難得的好演員，又這麼閃亮的一個新星，走錯了一步，落到這樣的處境，令人扼腕又心疼。艾黎，確實是那個年代一顆最閃亮的又青春又豔麗；也可

以很清純很樸素的新星，每次想到她的境遇就讓我感到非常遺憾和心疼不捨，難過好一陣子。

（註）艾黎，本名王艾黎，1947年出生，出身書香世家，世界新聞專科學校畢業，1965年以《菟絲花》一片踏入影壇。

郭氏門下獨多武打女將
力捧武藝新星張詠詠、張清清及燕南希

　　郭南宏因拍武俠片，培養了不少擅長拳打腳踢的武打女星，其中燕南希，原是聯邦旗下的武俠女星，本名嚴菊菊，因在聯邦旗下一直還無片拍，才會眼看同在聯邦旗下的徐楓、上官靈鳳大紅，投奔郭南宏旗下，改名燕南希，成了當家女將，拍了多部武俠，獲得反重視，總算大有發揮。此外還有張清清，也是能文能武，成名的紅牌武俠女星，此外上官靈鳳、徐楓等大牌武俠女星及影后凌波等大牌也曾在郭氏門下拍過武俠片。

　　張詠詠是郭南宏導演發誓再也不培植新人之後，相隔七、八年後第一位破例力捧的新星，大家都在納悶，這是怎樣的一位女孩子，能讓郭南宏再度動心，動萌心意？

　　見過她的照片，直覺她像極了燕南希，如今，面對面的細細觀察，她不像任何人，她有自己的型，張詠詠就是張詠詠。

　　難怪郭導演在江彬、張清清、祝菁、聞江龍給予一連串的違約打擊後，仍然願意投下時間與金錢栽培她，張詠詠的確有她的條件。

她除了修長適中的身材外，最吸引人的是臉容上那雙玲瓏剔透的眼睛，黑眸裡時而流露出豪爽不拘的性格，時而，又默默地表達淑女的纖柔與解事，略長的瓜子臉隱含古典氣質，這種既柔且剛的內在韻味，適合飾演各種類型的角色，的確是影壇中難能可貴的一顆新星。

　　1978年8月和郭南宏簽下五年的基本演員約之後，張詠詠很安心的當上了明星，一方面合約中規定一年拍三部片，如今過了一年半，已拍完四部戲，現正在拍第五部戲：《少林太祖》，一切如約定的進度，另方面，她因此而不必去應酬周旋影圈中人士，有難題還可以往公司身上推。「我最高興的是，可以安安心心的拍戲，而不必分神去應酬別人以爭取拍戲，多單純啊！」張詠詠一再強調身在複雜現實的影圈，能夠不去交際應酬就有戲拍實在是一大樂事。

　　由此可感覺到張詠詠才出道的「純」。

　　1978年雙十年華的張詠詠，十歲時即進入復興劇校就讀，專攻刀馬旦，當初，是誰主張將年幼的她送進劇校的？

　　「是我自己堅持要求的，說也奇怪，那時年僅十歲，卻已懂得看電視上的國劇節目，時常邊看邊學，捨不得離開電視機，爸爸想既然如此，乾脆送她進復興劇校從基礎學起吧，可是，剛進去嚐到了苦頭，張詠詠真想逃回家不學了，不過，最後還是留下來把八年的學業唸完了。」張詠詠是繼劇校的學長秦祥林、嘉凌、茅瑛、張翼、恬妮之後，步入影壇的國劇新秀。

她在學校曾隨刀馬老師岳春榮，旦角老師戴綺霞學功夫與身段，並曾勤習跆拳、國術，八年的苦學，如今終於在銀幕上一一表現出來。

　　提到張詠詠，星運似乎還差那麼一點點，從影兩年多，拍過五部電影，直到現在只有三部戲（兩部在香港拍攝）算是有「緣」跟觀眾見面。

　　不過，當她想到夏光莉和劉皓怡，她又會感到沒有必要因此而難過。

　　夏光莉比她出道還早，劉皓怡是跟她差不多同時走進影壇的，她們的際遇還不是跟她一樣。

　　張詠詠有相當優異的武功基礎，加上外型還算不錯，按理說用不到兩部戲便會走紅影壇，奈何在她剛出道後，雖受郭南宏力捧，一連主演了五部新片，卻因武俠功夫電影開始走了下坡，生意一落千丈，排檔期也是要有多難就有多難。

　　現在，張詠詠把她的一切都寄託在郭導演的大投資新片《武當二十八奇》的身上。投資額高達新臺幣兩千五百多萬。

　　據看過《武當二十八奇》試片的人說：郭南宏固然在這部電影裡，表現了他導演的深厚功力，男女主角——孟飛，張詠詠表現的更是淋漓盡致，佈景雄偉，場面壯大，是近年來郭南宏製作規模和編、導、演成績最突出的中國武俠功夫電影。

舊情難忘的燕南希

　　燕南希本名嚴菊菊，江蘇人，1949年在台灣出生，1966年加入聯邦公司為基本演員，1969年曾以《情人的眼淚》獲亞洲影展「最有前途的新人獎」，1971年因在聯邦拍戲少，認識了郭南宏。他早就在找一個可以獨當一面的女星，來頂替昔日張清清的地位。見了嚴菊菊，認為不論外型、內涵都是理想人選，比張清清更勝一籌，於是，立刻和她簽了一紙五年合約，並正式宣佈嚴菊菊為宏華公司當家女星，改名燕南希。

　　郭南宏再一次貫徹他的捧新人政策，他把燕南希的名字拿去算筆劃，以求好運。每月給燕南希七仟元台幣的薪水，比在聯邦時代多一

郭南宏力捧的俠女燕南希

倍，以求她能安心工作。每次由港返台，郭南宏必帶大批時裝，名貴的手錶及各式各樣的化妝品；這些都是送給燕南希的，在彼此簽約後不到半年時間，郭南宏就決定把宏華公司投資最重的片子《獨霸天下》給燕南希主演，尤其是劇本就是特意為愛將燕南希量身定作。

當時，燕南希的表現亦甚使人滿意；她努力工作，沉默寡言，能打能跳，十分聽話，沒有什麼桃色新聞。郭南宏認為沒看走眼，對她的戲更加細心指導，對外的宣傳亦不遺餘力，到香港時總不忘帶著一大疊燕南希的照片，分發給要好的新聞界朋友，請大家多多捧場。

這種作法雖然過份熱心，其目的不外是想替宏華國際公司捧出一個當家花旦，亦無可厚非。

但郭南宏第一次帶燕南希到香港宣傳，就發生失蹤風波，在郭南宏返台上機前一刹那，凌玲和燕南希突然出現機場，燕南希穿著時髦，凌玲笑容滿面，弄得緊張了四十八小時的郭南宏啼笑皆非，機場人多，又不好意思查詢責罵，燕南希當面向老闆請假，希望在香港多留幾天，郭南宏只有點頭，握握凌玲的手說：「這一次南希在港幾天，多蒙關照，我會記得的。」

郭南宏走了，燕南希馬上搬到另一家酒店居住，她享有更多的自由，可以有更多的時間去購物，去觀光、享樂，筆者有次在街上遇見她，只見她手上大包小包的捧著許多衣物，這難道就是她在港唯一的收穫嗎？

據說郭南宏走後，燕南希又居留了一個禮拜，才回台灣去，郭南宏內心似乎有些不滿，燕南希像是被「雪藏」起來了，一個時期燕南希在郭氏旗下出借很不得意！但在郭氏旗下外邊她反而走紅了，先後為外間借用，拍了徐天榮、金超白等導演幾部戲，這樣楚材晉用下，不到半年後又使得郭南宏為旗下人才設想，設法再為燕南希開拍新戲。

　　香港導演劉丹青與製片人吳桐，月前到台灣拍《英雄榜》，片中英雄人物都要武功好才行，找到了百萬武打明星張翼，金牌第一打仔向華強，拳擊冠軍演員陳有倫，蒙古摔交教練史仲田等之外，更有香港詠春拳高手黎應就飛到台北助陣。

　　可是要找一個能打、能翻、能演的女主角，就費煞思量了！劉丹青偶然看到燕南希在郭南宏導演的某一部拍攝中的拳擊片的動作非常漂亮，登時覺得眼前放亮，就快去找燕南希擔任《英雄榜》的女主角，在郭南宏同意下果然一談就成功了。

　　而燕南希的演出，極為突出！她學會了詠春拳的打法，拍戲時固然用得著，拍完戲亦勤於練習，苦心求進，要在台灣把歷史悠久的詠春拳推廣，發揚光大！

　　燕南希，她長得韶秀溫文，可是武功卻有深厚的底子，近年間，她有過幾部武俠拳腳片在港上映，甚得好評，因而獲得「台灣新武后」的美譽。她替郭南宏拍了幾部片，邵氏旗下缺少武打女星，燕南希終於獲得郭南宏同意跳槽邵氏大公司。郭南宏告訴燕南希，既然有東南亞最大

的邵氏公司要你，很好，讓你去吧，宏華公司雖然損失了一位苦心捧得
當紅的當家花旦，郭南宏並無半點遺憾，因為，只要不怕又白費心血，
很快就能再捧紅另一個。男女間的事誰料得到呢！現在演員缺乏職業道
德，他曾經發誓不再培養新人。

　　燕南希成功了進了邵氏大公司，至少，她有了宏華公司這塊踏腳
石，為她正在向上爬的銀色之路省多了不少力氣。但燕南希在邵氏公司
因堅持不暴露，經過二年並不得意，1978年離開邵氏，回台再加入郭南
宏的宏華公司，郭南宏又讓她主演轟動一時，由武術泰斗袁和平武術指
導的《太極元功》。不久，成為自由演員，1981年，赴印尼走埠演唱，
流落異鄉半年，到年底才回台灣。

【燕南希作品】
　　1969年《情人的眼淚》
　　1970年《獨霸天下》
　　1972年《鐵三角》
　　1973年《長橋》、《鐵嬌娃》、《英雄榜》、《中國鐵人》、《狂龍雪恥》
　　1974年《大鐵牛》、《黑手金剛》、《生龍活虎》
　　1975年《霸王拳與馬素貞》
　　1976年《飛龍斬》、《女神探》
　　1977年《女神破鑽石黨》、《楚留香》、《黑豹》、《千里追蹤》
　　1978年《清宮大刺殺》、《天涯怪客一陣風天氣功》、《獨臂公主》、《洪文定與
　　　　　胡亞彪》、《虎豹龍蛇鷹》、《大俠客》、《糊塗大醉俠》

1979年《百萬將軍一個兵》、《奪命怪招》、《神捕》、《索命三娘》
1980年《俠影留香》、《苦海女神龍》、《寒山飛狐》、《六合八法》
1981年《石人關十八奇》、《玉劍飄香》

附註： 燕南希跟郭南宏簽了五年合約，條件優厚，郭南宏兩年內大力捧紅她，主演四部
片，還帶她到香港大作宣傳、打知名度，她在香港不知何故，突然失去蹤跡，不
告而別四十八小時，讓郭南宏心急焦慮萬分。郭南宏表示，「當時，我在港有
女友，也正訂婚（日期早定），有幾天，把她託給女友人（台灣到香港邵氏公司
發展的新人），總之，不告而別是不對的，何況，我要對她的安全負全責。當時
是有一分不愉快，但絕對沒有雪藏她的念頭。因捧紅她了，香港回台拍片很多公
司都來借她，我一個錢沒抽取，全部片酬都給燕南希，因為，我已經賺很多很多
錢，再捧她主演四部片，我跟她沒有感情問題的。」

六〇年代最紅第一小生蔡揚名

蔡揚名（藝名：陽明）是當年台語片第一代愛情大戲《請君保重》
的男主角，郭南宏自述重用蔡揚名為男主角的經過：

大概在1962年左右，我拍完寶島歌王文夏主演的第一部
片《台北之夜》和《台北之星》後，不久開拍台語片《天邊海
角》，描述民國三十八、三十九年國共大戰，大陸淪陷，很多人
跑到台灣來，故事敘述上海有一家人妻離子散、先生在南洋經商
返回上海找不到妻女卻被關進牢裡，妻女早跟國軍逃難到台灣
來，三年後妻子病故留下三歲孤女被一個老爺爺領養的一個戰亂

時代人生悲歡離合的電影。《天邊海角》裡有一對小學教員，男老師是用陽明，那部片他也兼作場記。陽明臉孔很上鏡頭、輪廓很帥，他平時話不多，是一個蠻有深度有氣質的男演員；女老師是十七歲的陳秋燕飾演，讓他們二人演出兩、三天的戲，故事中是演很關心照顧八九歲孤女的一對小學老師。讓他們演情侶是非常登對的男女演員。那部影片我對陽明就留下很不錯的印象。大概一、二年後，1964年初左右吧，我剛完成了一部要花大資金、大規模製作的台語片劇本：《請君保重》。在我台語片導演的六、七年間，我編寫了大概三十個劇本，搬上銀幕的有二十五部，其中我自編自導了二十二部。

《天邊海角》完成之後，我非常用心製作並投下了三十幾萬新台幣鉅資在這部台語愛情片大戲：《請君保重》。內容是一個養女經過十年的悲歡歲月，從養女演起到富有人家當下女、被二少爺強暴後逃出來做酒女、再當舞女、最後又成了歌女，前後演五個身分的一個十年悲歡故事。我編寫劇本時就決定用陽明當第一男主角，因為這個女主角前後十年裡遇到五個男人，對她深深付出真愛的就是陽明這腳色，兩人並發生了非常曲折感人的愛情衝擊。我找來陽明，告訴他說：「我找你來當第一男主角，拍一部專為你量身定作的劇本《請君保重》。」陽明當然很高興了，表示一定會加倍用功演好這部新片。

陽明是我所看過非常有深度、魅力、又非常聰明的一個男演員，這部戲陽明演得非常精彩。也因為這部戲，打破台語片幾年來賣座最高記錄，陽明紅遍全台成了紅透半邊天的第一小生。

　　而這部戲更讓人注目驚艷的是女主角金玫：她是我一年多前帶進電影界演戲的新人金玫，讓她當女主角，周旋在五個男人之間。在一年多前金玫演過生平第一部戲；在《天邊海角》客串了兩、三天，七、八場戲，演一個歌女，就讓我印象非常深刻。記得曾經告訴她說：「金玫好好用功，以後有機會我會捧妳……。」她很意外的說：「真的嗎？謝謝導演，我一定不會讓你失望……」所以《請君保重》開拍後，金玫非常賣力，演得也非常的精彩，三個月後《請君保重》這部電影推出上映全省叫好叫座，捧出了二個非常讓人喜愛、驚艷的偶像明星：一個金玫、一個就是陽明了。

　　《請君保重》主要故事是從當年全台灣最漂亮的高雄火車站發生，男、女主角在這裡第一次認識留下了一個深刻印象。影片最後故事的結束，也是陽明跟金玫在高雄火車站分手離別，留下了永遠深痛難忘的回憶。所以陽明經過了《請君保重》的洗禮後，已經成為台語片界最紅的小生，這之後他主演了很多很賣座的好戲。

　　記得一年多後，我再開拍了我最後投資自編、自導的一部最

大資金的國、台語雙聲帶新藝綜合體大銀幕新片，是國語跟台語的雙聲發音版，同時也是我第一部寬銀幕的國語片。我又把陽明找回來當三個男主角之一，有最重要的主角戲，是第一男主角。由於這部戲。是我告別台語片生涯的最後一部大戲，也是我台語片的第二十五部，包括我編劇的三部片跟親自導演的二十二部。那時候我已經不太願意再拍小銀幕黑白台語片了。原因是目睹香港邵氏公司跟國泰公司的彩色大銀幕鉅資國語大片，那麼精彩、驚豔的大銀幕畫面又花費龐大資金製作大場面的國語片如：《大醉俠》、《藍與黑》、《江山美人》、《梁山伯與祝英台》……之類的大片，沒想到《情天玉女恨》這部戲拍到一半的時候，被迫停拍了幾天。記得是通告發出去後，找不到男主角陽明報到，折騰了三、四天後，才知道陽明躲起來在拍另一部戲，不負責通告的重要性。

其實即使在拍另外間一部戲也無不可；但是一定要提前出面講清楚，說好幾天才能回來繼續拍《情天玉女恨》後半段的戲。但陽明這個不告而別躲起來，讓製片跟副導演辛苦了好幾天找不到人，就是犯了電影界大忌。從此我有了決定，今後不敢也不想再用陽明了，因為對他的栽培與用心已經夠了。所以《情天玉女恨》之後，就再也沒有跟陽明合作過。也因《情天玉女恨》這次經驗讓我對陽明留下了不完美的記憶。雖然事到今天，我又提起

四十多年前這件事沒有意義，但幾十年來我也絲毫不曾為此事有任何不愉快，幾次和他見面，大家一樣笑臉打招呼。總之，幾十多年來的台灣電影產業，讓我得到一個教訓，在台灣栽培新人力捧新人，捧不紅還好，若捧得太紅太快，一定會被背叛，除非乾脆打一場違約官司，不然一定白費苦心和精力。

《情天玉女恨》影片上映也大賣錢，什麼不愉快都忘得一乾二淨了。從《情天玉女恨》之後我也告別了台語片生涯進入國聯公司拍國語片了，面對的人生又是另外一個新的挑戰。

熱心電影教育傳承下一代
五十年如一日

　　郭南宏一直熱心電影教育，遠在四十多年前的六〇年代，他擁有獨立製片公司宏亞時代開始，他就創辦「NHK電影藝術教室」完全免費授課，招收的學生不算少，在素質上一定要合乎要求的標準，依郭南宏的構想，這個「教室」授課內容，包括編劇、導演、演員、攝影等所有拍片時的技術人員和工作人員應該有具備的基本知識，並依照學生志趣，安排分類實習，在真正參與實際拍片工作中，培養所需要的專門技術人才。

　　「我不是憑空構想。」郭南宏說：「計算經費結果，由於我本身的導演和製片工作關係，可以充分安排學生參加實習，使學習得以印證所學發揮，相信對電影界的培植後進，多少會有點幫助。」

　　郭南宏這樣做，是鑒於目前電影圈內，少數走紅演員軋戲的畸形發展，已到了威脅國片素質的地步，尤其是有些當紅演員同時軋四、五部片在拍攝，嚴重影響到影片品質。

　　「想想看，大明星片酬往往佔了整個製片經費的二分之一，能剩下來的製片資金已經有限，再加上當紅演員忙得心浮氣躁，公司在財力、人力都薄弱之下怎麼可能拍出理想的好片子？」

　　至於培養工作人員，郭南宏說：「有志於電影的年輕人不在少數，卻往往苦於缺乏門路，我們有這個責任，為這些年輕人舖出一條路。」

　　郭南宏以導演兼老闆的身分，培植新人有個絕對好處，他能夠很方便的在各個部門安插新人，較能順利地將他們「帶」出來。他說：「我

一個人不可能帶很多人，所以，招收學生只能精，不能多。」

郭南宏不斷發掘新人的觀念，目前電影界已有擴展的趨勢，許多導演，包括屠忠訓、白景瑞，都朝著這個方向在做。

有位導演曾說：「以現在的情況看來，這批正在走紅的演員，很多數是由郭南宏培訓出來的。」

依五十年來的數據看，台灣電影產業培訓新人、提攜新人最多的導演，應該是郭南宏，難怪香港大製片家黃卓漢先生叫郭導演是：「郭大膽！」

大製片家眼中的「大膽」導演——談香港大製片家黃卓漢先生說的一句話：「郭大膽來了！」

大概是1978年前後，大製片家黃卓漢從香港到台北，他是香港有名的製片人，在台灣的媒體經常說他是香港大製片家，因為他投資拍很多戲，其中一部印象最深刻的是國父傳，而他的國父傳也賺了很多錢。

黃卓漢喜歡的規模是大明星大製作。話說1978年前後的有一天黃卓漢從香港到台北。在這之前的兩三年前他買郭南宏「少林寺十八銅人」在台灣的版權，大賺了一筆。

有一次黃卓漢到台灣時給郭南宏導演一個電話，約郭南宏一起到西門町昆明街與峨嵋街今日公司五樓天福樓吃飯。郭導演說我來請客！遠遠就看到黃卓漢與香港的朋友已經在天福樓等候了。黃卓漢就對香港的

朋友說：「你看！郭大膽來了！」

　　香港的朋友好奇問，為什麼叫郭大膽？黃卓漢說：「沒看過一個導演這麼敢用新人的，還一個接一個捧紅。從《鬼見愁》的張清清、江彬，《鐵三角》的聞江龍，《獨霸天下》的燕南希、《少林寺十八銅人》的田鵬、宋崗陵。

　　尤其是捧出了一個從香港來台灣找郭導演耀演武俠片的黃家達。一部片讓黃家達紅遍東南亞，郭南宏膽子實在太大啦！原來這些事就是黃卓漢稱呼郭導的一個外號的原因。

　　《鬼見愁》1970年在香港上映，拿到全年香港中、西片的票房冠軍。那時候香港的電影界被郭南宏的「鬼見愁」所震撼，所以坊間流傳把「鬼見愁」形容到一個人非常可怕；就叫他：「鬼見愁」。

　　其實，黃卓漢也是一個大手筆的製片家，耗資近億元的《國父傳》就是他投資的，多年來他也拍了許多好戲。從1975年他買了《少林寺十八銅人》的台灣版權，他就一直買了郭導演的新片，也包含從香港請來武術指導泰斗袁和平所拍攝的《太極元功》。黃卓漢與郭導見面吃飯的時候，常常是將一句話掛在嘴邊：「郭大膽接下來你想要拍什麼新片？」所以說「郭大膽」就是大製片家黃卓漢對郭南宏叫出來的一個外號。

老實幸福的郭南宏

1974年12月1日晚上七時，台北西門町天福樓的104號房間，擺了十幾桌酒席。桌上都墊了紅布，熱熱鬧鬧，當然是做喜事了。

這次喜事，是名導演郭南宏做的，千萬別誤會他討老婆。而是他討了老婆，生了一個女兒郭子菁之後，又一胎生了郭子豪、郭子銘兩個兒子，那天正是做彌月。

討老婆生兒子，本是很平常的事，台灣現在人口日益增多，可以說無日無時沒有人生兒子，實在不用大驚小怪，但是在郭南宏來說，有了兩個兒子，實在太重要了。

因為他的尊翁郭振祖老先生，今年八十有三，其母陳玉柳，亦已七十有三，在郭南宏等子女五人中就祇有郭南宏這個寶貝男兒。老人家都想抱孫子，如果郭南宏養不出兒子，對兩位老人家來說，又是多麼的失望呢。

我國有五千年悠久文化歷史，其精髓總結在一個「孝」字上面。為人若不孝父母，欲求其忠愛國家，實未曾有，故「孝」道深植於每一個人的思想之中。古人云：「不孝有三，無後為大」。所以講「孝」的人，第一個責任，就是要傳宗接代，光大發揚祖宗的血統。

郭南宏的父母，完全繼承中國傳統文化的思想。所以寄望郭南宏成家生子，比寄望他立業之心更切，為了這個緣故，身為獨子的郭南宏受了不少的氣，吃了更多的苦頭。

郭南宏在導演群中，雖然不能說是風流浪子，卻無法否認他是多情

種子。可是他的情不濫用，這是他的長處，真是難得。

　　因為他是電影的導演，可以想像得到，他的工作和生活圈內，並不缺少女人。但是他有一個習慣，絕對不與電影圈內人攪七拈三。曾有一位台灣明星，給郭南宏演戲，住在台中的五洲飯店。睡到半夜，穿三點式衣褲，披一件蟬翼般的睡袍，突然去敲門跑到郭導演的房裡去，問她什麼原因。她說怕。到底怕什麼，她又說不出道理來。只向郭南宏的懷裡倒去。他站起來打了那女星兩下屁股，說了一聲「明天早晨早點起床化粧拍戲」，就把她推出門外去。

　　還有一位台語明星，當年是由郭南宏一手培植起來，走紅後急想拍國語片，請出父親和某委員來說明，後來解約，遠到香港邵氏公司發展，不料到了香港之後，大失所望，而當年被她看不起的郭南宏，卻成了邵氏的大導演。

　　有一次，郭南宏住在香港富都酒店，正是在為邵氏籌拍新片《劍女幽魂》，該明星一看機會來了，就想拉點關係。打電話給郭南宏表示要請他宵夜。他沒有接受，最後又跑到飯店去看郭南宏，其實郭南宏實在再也提不起心情跟這種人交往了。

　　年前，郭南宏曾因幫一位交情不錯的朋友渡過困境，出資在台北圓環附近經營「夜台北」酒家，在他的麾下，擁有上百佳麗，環肥燕瘦，應有盡有。

　　有人曾笑郭南宏說，艷福不淺。其實他一個都沒有沾到，因為他是

「兔子不吃窩邊草」，從不管業務，倒是「肥水落了外人田」，一年賠掉好幾百萬後才退出。

郭南宏的母親，曾經不止三番五次的對他說：「我不要你買洋房、不要買電氣冰箱，我也不要你給我大把鈔票，我只要抱孫子。」

「抱孫子，我知道。」郭南宏看母親罵得凶，就安慰老人家幾句：「不過我討老婆有幾個原則，遲早會討回來的，媽你放心好了。」

前年十二月的時候，郭南宏終於去香港找到了現在的夫人潘秀敏女士，他們結婚的時候，他的尊翁正好是八十大壽，也是他父母的五十金婚。結婚喜筵設在香港紅寶石酒樓，影劇界人士幾乎全部到場。他的父親不善於飲酒，那天也多飲了幾杯，因為他實在太高興了。

婚後的郭南宏，當然要解決父母抱孫子的問題，十月懷胎之後，他的夫人首傳弄瓦之喜。取名郭子菁，胖篤篤的令人喜愛。

郭南宏的夫人潘秀敏女士，是在香港生長，受過大學教育，深具中國傳統婦女美德，孝公婆，友妯娌，禮親朋，令人稱道，今年七月，二度到香港生產，不鳴則已，一鳴驚人，竟雙胞胎生下兩個男孩，命名郭子豪，郭子銘，使郭家有了接續的後代。

十二月一日這天，郭南宏偕其夫人潘秀敏女士，抱著這兩個兒子，從香港回來，他的雙親，他的姐妹，他的親戚以及他的好友，當然非常的高興，而且要為他慶賀。郭南宏想躲也不行，祇好在天福樓設宴請客，電影界人士沙榮峰、張九蔭、影星谷名倫、朱凱莉（恬妞）百餘人

到場賀喜，郭南宏夫婦抱著雙胞胎兒子和長女在喜宴中笑顏綻開，終於不負雙親的盼望，盡了傳宗接代的孝道。

後記　五十六年電影夢

郭南宏

　　1955年我走進台灣電影產業，真沒想到一晃已過五十六年，前後創作不止一百部電影劇本卻很少寫書，總共只寫了兩本，一本是五十六年前完成的中篇小說《養女血淚》，一本是八年前應高雄市政府謝長廷市長之邀回來擔任高雄2003年電影節主席，同時口敘請台南藝術大學音像研究所碩士班林育如小姐執筆的《郭南宏的電影世界》，在高雄電影節出版（這本書獲頒九十四年度最佳出版物）。

　　六年之前，我代表香港電影製作發行協會參加金馬獎活動，遇到老朋友黃仁兄，他告訴我他保存很多這四、五十年來我在電影界活動的資料，足夠出版一本專書。眾所周知；黃仁兄是台灣電影界最資深而權威的影評人，由他來寫我，應該很精彩；我當面答應下來。時間過得好快，一轉眼四年過去了，前年金馬獎活動時我們又見面了，難得黃仁兄還記得為我出版專書這回事，我立刻決定請他開始撰寫。黃仁兄開始整理我半世紀一路走來的點點滴滴，他是一位非常權威的學者，難得保存下來我四、五十年來的圖文資料，其中四、五成已經是幾十年前往事，

我自己都模糊不清了，他居然還保存的很完整，令人讚嘆。

黃仁兄經過半年多蒐集、整理、打字、校對，這一大堆詳實的資料雖然事過境遷，卻好像昨天、前天才發生的事情，因此勾起我很多的回憶。五十六年歲月，我沒離開過電影崗位，而一個人的人生又有幾個五十六年呢？

五十六年前，獨生子的我有負父母親期望硬從高雄遠赴台北讀編劇和導演，從此一路陪伴著台灣電影超過半世紀，這段期間的台灣電影產業走過六個時期大演變，如今從黃仁兄這本書中可以看到很詳細的發展過程，說一句比較貼切的話，這本郭南宏傳記《俠骨柔情——電影教父郭南宏》，也是半部台灣電影史記。

非常感謝黃仁兄為我保存下來那麼多寶貴又詳實精彩的文字和圖片；同時承蒙很多老朋友的支持和協助，國立南藝大音像藝術學院院長井迎瑞兄和野鳥學會長歐瑞耀兄為新書作序，讓黃仁兄這本新書豐盛問世，感激之餘，也希望這本新書能夠帶給新近崛起的台灣電影和學術界正面的效應。

郭南宏2012年3月18日於高雄

郭導拍《太極元功》與客串白煞的元奎研談劇情中的武打動作

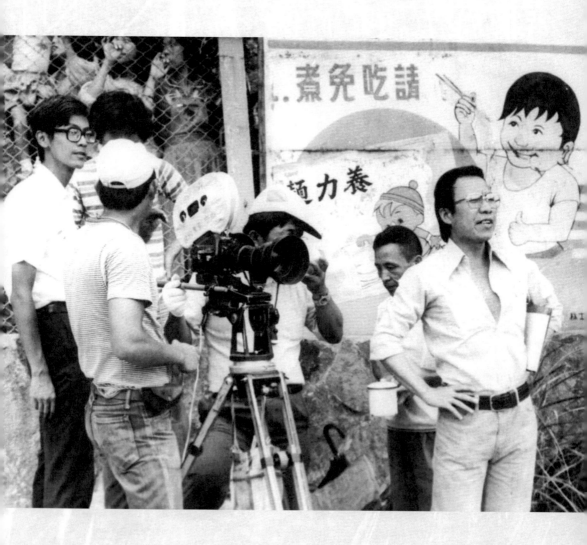

附　錄

台灣電影教父——郭南宏導演專訪

文：呂佩俐、廖國雄

問：郭導演，可否回憶一下你小時候的求學情形？有那些事讓你難忘？
　　為何會生根高雄？

答：我是台南縣學甲鄉農家小孩，三歲隨父母親來高雄，住在高雄中學
　　對面，小學就讀三民國小，七至九歲有一年多時間遷到鳳山居住，
　　在鳳山西國民小學讀一、二年級（現在的鳳山國小），到國小三年
　　級又遷回高雄市，在三民國小讀到小學畢業，和施明德大哥施明正
　　是同班同學，也是最要好的死黨。

　　十一歲那年適逢台灣光復，立刻從日本教育轉到中文教育，適應沒
　　困難。台灣光復後，很多地方需要重建，到處都在蓋房子，當時堂
　　兄在高雄開一家小營造廠，就建議我去讀省立高雄工業建築科，從
　　此我對美工、油畫發生興趣，但我雄工畢業未久，堂兄因重病辭世。

　　記得初中二年級時，一天我向父親要求學柔道，但二星期後，我和
　　其他十多位師兄弟們被大師兄帶去愛河玩，當時不知道師兄是要去
　　找仇家打架，結果我們被對方三十幾個人打敗，我受傷累累，不
　　敢回家，跑去雄中對面市場躲起來，直到午夜被二姐找到，才帶
　　我回家。

從此，父母親就不讓我再學柔道了。暑假期間，母親每天帶著兩個便當陪我到處玩、釣魚、打球、游泳、寫生，下午就在母親催促下拿舊報紙學書法，揣摩書法家賈景德、柳公權的筆硯，母親則跟在一旁磨墨。就這樣我學得了一手的好書法，初三那年青年節在雄中內教室參加全高雄市書法初中書法比賽還得到第一名市長獎！

問：什麼樣的因緣際會讓你踏入電影圈？可否談談這過程的轉折？

答：我十六歲開始嘗試寫小說，那時代台灣社會的養女身世都很可憐，經常看到社會新聞報導，有的跳河自殺、有的跟男朋友私奔，更多的故事是被推入火坑走進紅塵，於是我就構想以三個養女的故事為題材動筆寫起小說來，書名叫做《養女血淚》，全書十幾萬字，三年後完成。

十九歲時，得知台北電影公司登報在徵求台語電影劇本，我就帶著《養女血淚》這本書稿去台北應徵，但因電影劇本與小說格式大不相同，就被電影公司退回，當時我不知道電影劇本的格式是哪種樣子，但我還是不死心，轉而向一家電影公司經理拜託他給別人的電影劇本讓我看一下，我一心想要知道電影劇本的格式是怎麼寫的，但還是無功而返。

1955那年，當時開始興起台語片電影，但多數都是以歌仔戲為題材。例如，台灣第一代導演何基明導演的《薛仁貴與王寶釧》，以

及邵羅輝導演的《六才子西廂記》都是歌仔戲題材的電影。

過了半年多，看到台北亞洲電影公司登報招考電影人才訓練班學員，我向父母親說想上台北去讀電影編劇和導演，但父母強烈反對，我仍執意北上報名，記得那天早上火車到了台北火車站時正值風雨交加，我乘上三輪車好不容易到了台灣大學對面、羅斯福路巷內找到亞洲電影公司的招生教室，是一棟透天三樓，進去裡面看到教室很大又走上到三樓，但當我填表報名時，才知道招考的是「電影演員訓練班學員」，而非編劇或導演訓練班招生。

那時候我內心好大失望，但正當我要從二樓下樓梯離去時，巧遇一對夫婦要上樓來，我急忙閃到一邊；他們看到我手裡拿著草織袋，問我從哪來，我回答「從高雄來」，他們很意外的說「哇！很遠耶！」隨後我也告知自己是想學編劇和導演，未料他們竟答應我的訴求，願意為我多請老師來教編劇和導演課程，於是我很高興的跟著他們到三樓去繳了報名費，那時候報名費是新台幣10元。

後來，我才知道他們就是訓練班班主任丁伯駪夫婦。他們真的聘請了白克、陳文泉、徐天榮、王生善、李曼槐等國立藝專名師來教編劇和導演課程。所以我報名後立刻趕回高雄，就把自己開業的「征帆美術社」移交給了我的徒弟們十幾人一起經營，那時我才十九歲，而「征帆美術社」當時的業務，是專為壽星戲院畫電影看板的。

一星期後我整裝又上台北讀編劇和導演，身上帶了三千元新台幣，

就存入合作社，準備在台北奮鬥一年，不成功或沒機會就回家鄉高雄去。當時因為鬧了家庭革命，父母根本不同意獨生兒子的我離家那麼遠，但是我堅持學電影，所以兩個月後在父母的要求下，三姐辭去大舞台戲院收票員的工作，北上台北到重慶南路一家叫玫瑰西餐廳當會計，就近照顧我。

我在影劇人員訓練班未結業前，就把中篇小說《養女血淚》改編成台語電影劇本，並改名為《魂斷西子灣》，那是我自己編寫的第一本台語電影劇本，班主任丁伯駪最先看過了後，立即以新台幣二千元買下我的劇本版權，1955那年我二十歲，次年亞洲公司開拍《魂斷西子灣》，我編劇外還兼任該片的副導演，在當年也是我帶第一支台語電影外景隊到高雄市來拍外景的，想不到該部電影竟一砲而紅，叫好又叫座。《魂斷西子灣》的男主角是王俠、女主角是許玉，後來兩人相戀結婚，幾年後他們生下的大兒子就是歌壇知名藝人王傑。

問：你是台灣台語電影自編自導第一人，請問你幾歲當導演？又有哪幾位關鍵人士造就你當上導演？你比較喜歡編劇？還是當導演？又為何常常喜歡到高雄拍外景？

答：我二十二歲那年（1957年春）首次當導演，是自編自導的第一部台語片，也是我編寫的第二部電影劇本《赤崁樓之戀》，後來因同名

影片上映了改名為：《古城恨》，編完這個劇本不久看到報紙刊登在台北市昆明街一家「影都影業社」在徵求台語片劇本，老闆是江南輝先生，他看了我的劇本後問我要賣多少？我答稱2,000元，江南輝先生還質疑我為何不漲價？又因當時的台語片多為歌仔戲題材，不但少有時裝劇，也很缺乏台語片導演，於是江南輝老闆就問我「要不要也來導演這部戲？」一時間來的太突然，我心中忐忑不安，深怕自己不能勝任，就在半推半就之間回答江老闆：「好吧！我考慮看看」。於是我趕緊跑去問我三姐，三姐鼓勵我要接下這部導演職務，我還是很不安，又坐公車到板橋去國立藝專找白克老師，我告訴他：「明年我決定還要來讀藝專，不想還沒信心的現在就當導演」，白克老師當下敲了我的頭一下，要我現在就回去答應江老闆當導演，他說「你要讀國立藝專?畢業後不一定就有機會當導演呀」，於是我接下了《古城恨》導演這個職務，片酬是4,000元新台幣。白克老師後來在白色恐怖事件中遇難。

我當上了導演後，才發現當時台語片初創時期演員極度缺少，所以我建議江老闆招考演員，接著二個月的短期表演訓練，經過登報招考新人演員，前來應徵有一千多人，只錄取60人加予訓練，後來選定男主角江城、女主角金黛，這是我第一次當導演，並拉外景隊到日月潭、台南赤崁樓、高雄澄清湖等地攝取很多外景。

《古城恨》兩個月後在全台灣上映，又是大賣座，隨後不到兩個月

時間，我又簽了《男之罪》（上下集）、《蒲島太郎遊龍宮》、《鬼湖》等四部片編劇和導演合約，接著又在大甲一家電影社當編劇及導演，接拍《相思記》。但是《相思記》這部片我只導演一天戲，不得不入伍去當兵了。

在兩年軍旅生涯中，我編寫了台語劇本《台北之夜》、國語劇本《金馬忠魂》兩部劇本，1960年冬退伍；兩個月後找寶島歌王文夏來主演《台北之夜》，影片一推出即轟動全省打破最高票房紀錄。從此一部接一部又編又導拍了好幾部戲。1962年，又自編自導自己投資拍《天邊海角》，萬萬沒想到這部片送電影檢查時發生了一樁令我終生難忘的大事情。

幾十年來我一直喜歡著高雄的好天氣，長年有陽光，很適合電影出外景拍戲，也喜歡高雄人，好客又熱情，有時候拍片臨時需要道具、臨時演員、房屋客廳、睡房等等在高雄都能很快向左鄰右舍借到。高雄，是我的故鄉，這也是我旅居香港三十多年後，會想回高雄來定居的原因。其次，如果問我喜歡當導演?還是當編劇?我的答案是「編劇」「編寫劇本」是我的最愛，因為只要白紙黑字就可以天馬行空、無中生有，很有成就感，又可發揮無限創意，還可以賺大錢。

問：郭導演有「台灣電影教父」美譽，沉浸電影世界超過半世紀，也見證台灣電影發展史，談談對台灣電影的看法？及郭導執導的電影起伏波折如何？

答：我把台灣電影產業發展劃分為六個時期：

◎第一個時期，反共電影時期，開拍本土黑白小銀幕國語片：

從1949到1955年，這五、六年間政府剛遷台，拍了五、六部反共電影，包括《惡夢初醒》、《碧海同舟》、《罌粟花》、《永不分離》等最盛時期，當時還沒有中央電影公司，而是由公家三廠拍攝（農教廠多拍紀錄片、台製廠拍官員巡視新聞片、中製廠拍軍教片），都是黑白小螢幕國語反共電影。

◎第二個時期，台語電影興起時期：

從1955年到1966年，11年間台語片抬頭了，《薛平貴與王寶釧》歌仔戲電影開始推出來上映了，叫好又叫座，不到幾年民間台語片電影公司已經有一百多家，10年間拍攝了台語片約一千一百多部，曾經最高年產量超過一百部，全部都是黑白小螢幕台語電影，當時國語片開拍漸漸少了，很遺憾的是當年台語片，到目前保存留下來放在行政院「國家電影資料館」裡的台語底片，僅剩不到兩百部，其中完整的只有一百七十多部左右，其餘的九百多部底片全被扔掉了，可說是台灣電影文化最大災難。

我執導及編劇拍的24部台語片，一部都沒有保存下來，全部被電影沖

印廠認為放映過了的影片，底片沒有用了而把它全扔掉了，我從香港趕回台灣後，整個月「嘔死了」，全國有九百多部台語片電影底片同樣被沖印廠（有三家沖印廠）當作沒用垃圾東西而全部扔掉了。

◎第三個時期，國語彩色寬銀幕電影興起時期：

從1963到1983年，國語彩色寬銀幕興起時期，台灣開拓彩色寬幕電影的功臣是中影龔弘，他拍出彩色片《蚵女》在亞展得最佳影片獎，日本影評人登川直樹非常佩服，在日本朝日新聞撰文讚揚，《養鴨人家》評價更高。這之前，約1961年前後，李翰祥導演已經有兩部彩色黃梅調電影在台灣打破票房最高記錄，就是凌波與樂蒂演的《梁山伯與祝英台》和林黛演的《江山美人》。這兩部片轟動台灣萬人空巷，好評如浪潮。

1963年，李翰祥從香港帶進幾十個彩色電影專業人才到台灣，包括美工、攝影、化妝、佈景、道具、髮型及服裝設計等人才，加上李翰祥導演自己腦筋好、是一個追求完美的電影藝術家，尤其是歷史古裝片在他導演手下，真不得了，我認為李翰祥就是台灣電影產業升級大功臣！記得當時，我看到香港、日本、美國的《梁山伯與祝英台》、《江山美人》、《太陽浴血記》、《亂世佳人》、《魂斷藍橋》、《大醉俠》、《星星、月亮、太陽》、《宮本武藏》、《請問芳名》、《七武士》等彩色大銀幕電影陸續大舉進入台灣，我已經不想再拍黑白台語片了，因為彩色大銀幕國語片也已興起。

所以，1963年，我考進世界新專讀書，當時我已累積近新台幣百萬元財富，可以買好多透天厝，那時一間透天厝僅三四萬元吧。

1964年，我已經在世新唸書一個學期，一天我回到位於昆明街自己的宏亞電影公司，王經理告訴我「有一名郭清江先生來找你，明天還要來」。隔天，郭清江先生來看我時告知李翰祥導演想跟我見面聊聊，當時在我心目中覺得李翰祥是那麼「巨大」的導演，後來，與李翰祥見面後，即在律師見證下簽了三年基本導演合約，每年三部戲，共九部，每年三部戲片酬是新台幣12萬元，分成12個月領，一個月領1萬元。我當時感到有一點奇怪和不瞭解，我問李翰祥導演「為何你一個國語片大導演會找我這個台語片導演？」他說「郭南宏，你的《台北之夜》和《請君保重》兩部電影我都看過了，是從發行海外片的「中一行」朱宗濤老闆哪邊幫忙調來看的，下個月你就籌備拍瓊瑤小說改編的國語片吧，我國聯公司有一班彩色片專門技術人員可以協助你！不久我開拍第一部國語彩色大銀幕：《明月幾時圓》女主角是十六歲的甄珍，半年後又開拍：《深情比酒濃》，也是瓊瑤小說改編，起用剛自國立藝專畢業的歸亞蕾和新人金滔當男女主角。過了三、四年後台灣影壇出現「雙秦雙林」：秦漢、秦祥林、林青霞、林鳳嬌等影星開始走紅。

◎第四個時期，古裝武俠片興起時期：

從1967到1985年，台灣最大的獨立製片公司——聯邦影業公司，也是

當年所有李翰祥在台灣拍攝的電影的幕後支持者，拍好影片都交給聯邦公司發行。1967年聯邦公司又大手筆從香港請了中國武俠導演泰斗——第一代宗師胡金銓導演到台灣，他是1963年在香港邵氏公司拍《大醉俠》的大導演！《大醉俠》也是我接觸中國古裝武俠片的敲門磚，當時我很驚嘆《大醉俠》的武打招術精彩，在戲院內非常讚賞，看了再看，心想有朝一日，我一定要拍武俠片！

1967年，聯邦公司請來胡金銓導演開拍台灣第一部古裝武俠片《龍門客棧》，由石雋、上官靈鳳主演，影片推出即轟動世界影壇，「台灣的武俠片就是這樣開始興起的啊！」

胡金銓導演的《龍門客棧》超越他的《大醉俠》，他的導演手法、武打動作鏡頭設計、影像語言的創作，非常不得了，讓人一新耳目，故事描述明朝的東廠驚人故事，影片空前轟動，到處票房大破紀錄。從此台灣武俠片進入世界影壇大受歡迎，在1975年胡金銓的《俠女》在坎影展獲綜合技術大獎，是中國電影第一次殊榮，胡金銓列名世界五大導演之一。

當時，台灣的電影年產量已經超過230部，其中一半以上就是武俠片，現在台灣電影的年產量已掉到30部不到了。

我在國聯公司拍了兩部片後，國聯公司結束了，可以說李翰祥導演不是一個優秀經營者，他是十足電影藝術家，所以國聯公司不到幾年即週轉不靈結束業務。我離開國聯後即被建華電影公司周劍光老

闆邀請去導演開拍彩色國語鄉土愛情片《鹽女》，也是我的劇本，在台南七股曬鹽場拍了十天外景，起用19歲女主角艾黎。

同時，聯邦公司也邀請我拍一部愛情文藝片，我對沙榮峰老闆建議說要拍女作家郭良蕙的小說（她是中華民國文藝協會成員），當時，郭良蕙剛遭文藝協會開除會籍，據說主要原因是她在民風保守的年代寫了一部太前衛的《心鎖》；描述男女之間的情色小說，於是我挑她的《雲山夢回》小說開拍，仍起用新人韓湘琴、田鵬主演，這部片也是他她兩人第一次上銀幕的電影。

在拍《雲山夢回》的同時，我已經在寫我的第一本古裝武俠片劇本《一代劍王》。《雲山夢回》完成後不久，於1968年開拍我原著故事自編自導的《一代劍王》，由田鵬與上官靈鳳主演。當時《龍門客棧》已經在世界各地上映且轟動世界！

《一代劍王》在1969年完成推出上映，在香港票房賣座也打破百萬港幣紀錄。當時，香港電影史以來，第一部破百萬票房的是張澈導演的《獨臂刀》，第二部是胡金銓的《龍門客棧》，第三個就是我的《一代劍王》。那時候，海內外片商爭先到台灣來要我趕快拍武俠片賣給他們，那時候亞洲最大的香港邵氏公司總經理凌斯聰先生也到台灣，邀請我加入邵氏公司到香港拍片，當時我自認是一個鄉下的台灣孩子，還沒有這個膽子到香港去，其實當時我內心另外還有一個原因；一心想報答聯邦公司的知遇之恩，打算為聯邦公司再

拍《一代劍王》續集。但是被海內外片商包圍，已經身不由己。

之後於次年1969年我在香港成立自己獨立製片公司「宏華電影公司」，開拍創新風格的《鬼見愁》。《鬼見愁》於1970年夏天推出在香港上映，沒想到空前大受歡迎，還創了香港全年中、西片票房賣座第一位。也就是這部《鬼見愁》邵氏給我很優厚條件，我跟邵氏製片部經理鄒文懷先生簽約進入邵氏公司當導演，開拍由井莉、陳鴻烈主演的《劍女幽魂》和凌波、凌雲主演的《童子功》。

問：電影《海角七號》、《雞排英雄》形塑「本土化」與「在地化」特色，郭導如何看待？

答：◎第五個時期是「新浪潮電影時代」來到：

從1984年起至2007年，當時錄影機剛發明，隨之錄影帶生意正夯，武俠片也開始沒落了，在1983年台灣最後一部武俠片《河南嵩山少林寺》就是我編導投資和華樑電影公司合作拍攝的，忙了一年，上映當天下午就被盜版了，影片上午十點半在台灣全省四十多家戲院早場上映，晚上十點不到盜版錄影帶已經可以在錄影帶出租店租到了，我和華樑公司投下二、三千萬血本無歸，當時，在台灣全省已經有三千多家錄影帶店出租，從此台灣電影產業遭受大災難。

新浪潮電影導演時代來到，好像是中央電影公司總經理明驥先生喊出的口號，當時導演侯孝賢、吳念真、柯一正、李坤厚、楊德昌、

張毅、蔡明亮等陸續有好作品，如《小畢的故事》、《風櫃來的人》、《兒子的大玩偶》、《童年往事》、《悲情城市》、《愛情萬歲》、《玉卿嫂》……很多好片生產，令人耳目一新，賣座也不錯，但長期偏重藝術創意忽略多數觀眾的喜愛口味，一再堅持個人要求，十多年長期間一味追求藝術成就，毫不顧慮到票房，大多數編導只追求個人得獎而拚，導致很多作品都「叫好不叫座」，過了十多年毫不改進，終而埋葬台灣電影產業。

二十多年來台灣電影每年出品幾十部，卻沒有十部戲能賺回成本，大半以上賠錢，賠到老闆「嚇破膽！」和「關門大吉」不敢再投資電影，多年來全台灣電影產業士氣低落，政府主管還在陶醉幾部電影又得獎啦，每一年電影輔導金發出五百萬或一千萬元的影片共十部以上，二十多年來，據說除了李安導演的幾部賺錢的戲如《推手》、《飲食男女》、《喜宴》等等有歸還政府輔導金外，可能只有少數人還過錢。台灣電影產業日落千丈現象也造成電影人才出走，更出現人才斷層。事實上，電影產業首先要爭取觀眾，有票房才有前途，看看世界電影王國：「美國」每年開拍的新片百分之九十以上都是商業電影，以爭取觀眾賺大錢為最大目標！這是拍電影最正確的保命理念。而台灣這些年來很多導演一心追求自己的藝術成就，不顧出錢老闆的血本無歸，因此台灣沒人敢再投資電影，終究「自食惡果」。

◎第六個時期，「台灣電影覺醒的時期，新銳導演崛起」：

從2008年至今三年多，新銳導演崛起，魏德聖導演的《海角七號》票房大破台灣影史紀錄衝到五億三千多萬元，前年金馬獎頒獎時，遇上魏德聖，我曾說「佩服你負債三千萬拍《海角七號》的勇氣與膽識和能力，繼續加油吧！」魏德聖拍《海角七號》一片的資金五千萬元，據說除了阿榮電影器材出租公司和台北沖印公司技術投資一千萬元及向新聞局申請一千萬電影輔導金之外，魏導還向好友舉債三千萬元。

其實，我不知道有一部《海角七號》上映，會注意到這部片影片主要原因是我的學生中華民國電影製片協會理事長李寶堂來電話問我有沒有看《海角七號》？票房已經破三千萬了，是近幾年來沒有的，我去看過後覺得影片「很不得了」是一部百分百商業娛樂片，當時看到戲院內觀眾的熱烈反應即預估票房會超過一億元以上，當時沒有人會相信我的話；都說不可能的。但是看到該片風格做到以前從未做到的觀眾喜愛路線，同時片中七封情書也很感人、音樂也很成功、村長角色和其他配角人物都很生動、地方性鄉土語言、趣味性情節一再出現笑果，加上行銷大成功。魏德聖他真的懂電影語言與觀眾喜愛的東西，他一味走觀眾娛樂路線是成功的最大原因，真的值得過去成名紅透半邊天的新浪潮導演學學。其實一個導演首先應思考在個人得獎與老闆賺錢兩者之間的利害關係做個抉擇。我

更認為一個編劇或導演首要任務就是一定要為老闆賺回血本。《海角七號》之後兩年多來，又有《艋舺》、《不能沒有你》、《聽說》、《雞排英雄》等等幾部不錯的商業電影推出也都創造了很不錯的票房紀錄，期望新銳導演們繼續加油。

問：郭導，你今年76歲，但從外表看起來，容光煥發，很有精神，請問你的養生之道為何？

答：我的一生受母親影響很大，我的外祖母是北港望族後人，叫蘇鏗，家有幾十甲田地，外祖母很博學。我想可能是母親在外祖母身上學了不少知識才會傳承給我一些智慧吧。我的母親生於民前8年，91歲高壽辭世，我的飲食習慣從小就被母親養成，舉凡燒、烤、炸、辣食物一概不吃。此外，記的小時候只要是有顏色的「糖甘仔」（糖果），母親一定挑出來扔掉，不讓我吃。

再者，多年以來我至少兩天一次做運動，體操啦、無繩跳繩三百下啦、競走三千公尺啦，有一段時間大部分會去文化中心或城市光廊中央公園等綠草茂林處運動。大部分在晚上10點多睡覺，早上5、6點就起床，若不是寫作或閱讀，就是去運動。不過，最近幾年，因為在幾間大學教書稍為忙錄，大約是三、五天才去做一次運動。但是幾十年來在飲食方面都很注意，每天多喝開水（約3,000 CC吧），早餐大概吃八分飽，午餐六、七分飽，晚餐只有五、六分

飽，晚上過了八九時不再吃東西、餓了就喝開水。到現在，我最喜歡吃的還是地瓜稀飯或地瓜飯，佐菜喜歡以水煮的鮮魚，再搭配兩樣青菜，一個味噌豆腐湯就算很豐盛了。至於肉類大約五天十天才吃一次，其他如脆瓜、甜的紅豆，或是醬油煮的鳳梨甜東西，都很喜歡。

問：郭導，你對自己的餘生有何規劃？

答：我三年來開設「郭南宏電影文創教學」，在高雄縣政府，在文化大學推廣教育部，在法界衛星電視，在新竹縣、市都有開課：電影劇本創作班、電影表演實作班；還有電影製片行銷班等等課程，有些學員上課一年結業，有些半年或三個月結業，尤其是表演班結業後我會帶學員一起拍攝一部實驗電影短片。

我半年多前在高雄帶了五十多位學員開拍一部數位電影，這部電影就是以商業電影取向。全片製作團隊人員在南台灣高雄集訓是一個新嘗試。這部新片叫《高雄，這齣戲！》（後改名《幸福來找碴》），全班製作團隊成員和演員都是我的學生，編劇也是學生趙富玲，前後忙了一年多，已經殺青了，正在趕工進行後期製作：「剪輯、配音、特效合成」工作；一群人忙得人仰馬翻叫苦連天。因為大多數學員放棄原先在電視台播出的計劃，全體有一個共同目標，要將影片趕著在8月12日之前報名參加今年的行政院新聞局的金馬獎，我從善如流，就讓年輕人去準備所有應繳的資料希望能如期

送案；給他們有機會接受一次考驗。

我自知很膽小、個性也有些害羞、行事低調，只有在當導演工作現場時，膽子最大。但是在遇有社交場合，我就變得膽小而低調；不善言辭和交際了。

近年來我對於台灣的政治感到頭大，對於台灣的教育失敗很痛心很無奈，也對台灣的司法極度失望。但是自認沒有能力去改變這些大環境，最好辦法是做回我的傳承教育工作，社會現狀不是我做導演的能力能夠改變。所以，我決定要在往後的二十年好好管理健康，盡我能力去做電影專業實務的傳承工作；我的人生是沒有「退休」兩個字的，我會一直做到沒有精力的一天。

往後的日子還有三件工作讓我覺得很在意，我會很愉快、很感恩、很充實地繼續下去，那就是：

第一、繼續創作寫劇本和寫幾本有關電影專業實務的書。

第二、每天多欣賞山川美景、看電影、看電視、看報章雜誌，多學電腦操作，不斷吸收新知。

第三、希望能夠有精力不斷作運動保持健康狀態，期能繼續帶著一班接一班年輕人做我最喜歡、最有意義的電影創作；拍新片和傳承教育工作。

2011年7月20日下午14時-18時，於2011年8月1日《台灣時報》全版刊載

談談「做一個電影演員的素養」
──郭南宏的真心話

⊙郭南宏

　　做一個電影演員的素質必具幾項基本要點。「電影表演」是一門非常專業技術的工作，一定要接受專業訓練，「勤練習」、「忍苦勞」、「忠藝術」、「富」於「團隊精神」等。

　　做一個演員除了上述的基本素質，還要多方面的應有的修養，前面已說過修養是屬於「心靈」的，有好些演員明知應遵守通告時間，但往往遲到，古人所謂：江山易改，本性難移。這是一小部份，但也應該注意並長期下苦心，優秀的演員至少應該具備下列幾點：

　　一，「遵守規律」。所有拍戲的規律皆應遵守，如拍戲通知時間，幾點起床、幾點化粧、幾點拍戲，都不能有一分之差，往往一個誤了時間，全體等得不耐煩，製片人光起火，導演發脾氣，為了他一個人害了整個工作團體的心情，其損失不但是時間、金錢的損失，影響一部影片的品質得失甚大，這是作為一個演員萬萬犯不得的事。

　　二，「接受指導」。導演是一部影片的總指揮，就如一個大演奏會，劇本就是樂譜。演奏者就是演員，各種樂器就是角色，而導演就是指揮，唯一著眼全部影片始尾的整個情形的也是導演，處理一部電影成

喜劇或悲劇或鬧劇的也是導演的專業手法，因此一個演員應接受指導，有意見在片子未開拍以前可與導演詳談提出意見參考，相互研究，但最後還是應接受導演的指導。比如你是一個演員，而你對自己所飾演的角色有意見時，可能你是對自己單獨範圍內的角色有意見而已，而導演卻是應顧到全劇的角色及全片氣氛與演出，各角色的相互關連與反應，哪個角色應突出，而哪個角色應平淡或神秘點，以期全劇高潮迭起，或幽靜悠美，這皆是做為導演的工夫與責任的。因此一個演員應虛心接受指導，以期全片的成就，有些演員不聽導演的導言，往往把劇中人的性格不能吻合，自己陶醉，獨見獨行，他的表演不但已是白費，且破壞了全劇呢。這種演員最使導演傷腦筋，做一個演員切不能有的態度。

　　總而言之，做一個演員必須能得到導演的信任，有些外型很不錯的演員卻始終未能得到飾演一部片中的重要角色的機會，這完全是在於他本身的素質不夠。大凡一個導演對於演員的選擇，注重演技勝於外型，演技是一個演員的藝術修養的最高表現，演技好的演員能令人感動甚至流淚或拍案叫絕，試想一個單是外型好的演員若不能把握住劇中人的性格而發揮演技，何能感動人？最好是外型與演技皆佳的演員好得多了，還有一點，這裡並不是說外型瀟灑英俊的演員才有演戲的機會，就是面貌稍差，或所謂醜臉的人同樣是一個有前途的好演員。其外型適合其角色，一部影片不能完全以美麗的娘兒與英俊的男子來演出，就如我們的四週不可能完全是美麗英俊的男女。電影戲劇就是人生的一面鏡子，

有高有矮、有胖有瘦、有幼有老，甚至有美有醜才能完全透澈的描寫人生，表現人生。

　　最後有一點就是：「不要灰心」，做一個電影演員並不難，但欲做一個優秀且受人歡迎的「電影表演工作者」，是一件不容易的事件。任何事無苦難？不要灰心，世界影壇有不少奮鬥十年而尚未成名的演員呢！也不要以「主角」為目標，一個成功的演員並不限於是當「主角」才算是成功，也不要「自卑」來毀滅你的影劇表演前途，有不少以為自己天生不美或稍醜的人，往往被「自卑感」所刺激，而對從影的抱負絕望或膽怯不前，這是一個最愚笨的想法。如果你回想看，國語影壇有「劉恩甲」、「金銓」等，他倆並不是所謂英俊之類，相反的卻覺得其貌不揚但其受人觀迎與成就卻是一般當主角多年的人所難望及的，臺語影壇有戽斗，矮仔財幾位型貌差的演員，其演技的成就與受人歡迎的程度卻令一般所謂「大牌主角」失色。

　　記著，要做一個多方面能勝任的優秀演員，也就是「電影表演工作者」，不要光想做一個美麗或英俊的木頭演員，在此給年輕人加油，順祝各位前途光大萬事如意。

本文原發表在1959年丁伯馱主持的亞洲電影訓練班的《亞洲週刊》，原分上下兩篇刊登，本文是上篇，下篇已找不到。

探討如何做好一個表演藝術工作者

⊙郭南宏

　　世界著名戲劇作家、英國大文豪莎士比亞說過：「人生是戲劇，舞台是人生。」這段話對演藝界來說，一點都不誇張。人世間不斷在發生很多感人故事，不久將來都會出現在銀幕上或電視上及舞台上演出。每一齣描寫悲、歡、離、合的好戲，應該都不能跟現實人生太脫節，否則就是背離人情和真理；最終為觀眾所排斥，這個現象的另一層涵義，就是說背離觀眾的故事絕不會是一齣成功的戲劇，其中的角色儘管演出很精彩，結果可能會只叫座而不叫好。

　　現在的問題是：「一個影、視演員尤其一個稱職的表演藝術工作者，必須具備些什麼條件？」根據一搬電影、電視產業界傳統看法，至少以下說到的這七個要件缺一不可。

第一：優質和特殊的外型

　　如果以一搬傳統專業角度來遴選男、女主角演員，首先會注重外型：身段（比例）和臉孔（輪廓），也就是「身材與卡麥拉費司」的要求，多數必須整體俊秀而且氣質突出又有七八分儷人魅力。

人生舞台上每一個人都是「主角」，但是電影、電視、戲劇舞台上的要求就是不一樣。當然，每一齣戲都有許許多多不同造型和性格的人物出現，除了靈魂人物男、女第一主角及第二主角，必須嚴格要求其身段（比例）和臉孔（輪廓）及魅力與氣質之外，其他配角人物的外型；高、矮、胖、瘦、老、幼、美、醜等等也要特意挑選外貌適當；演技不差的演員來擔任。

　　由於配角都是次要人物，出場次數和戲中角色輕重都遜於男、女第一號及第二號主角，因此遴選配角演員時，相對的對外型條件的要求就寬鬆不少，不過仍要顧及外型的優劣和適合劇中人物的程度來考慮，而非草草臨時決定配角人選了事。

　　別忘了，除了身段（比例）和臉孔（輪廓）的外型要求，還有最重要的兩個要件：第一：演技潛力。第二：特殊性格與魅力。大多數想要從事表演藝術工作的每個人，多多少少都必須經過一段「表演專業訓練」，其外型及內涵也須要有特別氣質和魅力。

第二：獲得家庭有力的支持

　　每一個成功演員，通常都走過一段漫長的崎嶇路，僅是要去接受「表演專業訓練」這個階段就要大費周章。根據以往培訓新人經驗指出，最好從十二、三歲就要給予啟蒙，接受「表演藝術訓練」，若年輕

時沒有家庭的大力支持，大多數人就會遇到不少困難而打消念頭，因為許多守舊的家長更會認為讓孩子去參加演戲工作；並不會有太大出息。多數父母會從內心上先加以排斥，當然絕少人會鼓勵孩子去走演藝工作了。

第三：接受專業訓練不怕苦

　　一個表演工作者必須同時具備好幾項專業知識，除了表演技巧要不斷磨練外，必須在平時多觀察，多學習「模仿和創意」，在肢體表達上不斷地學練。對生活環境中的人、事、物有著深入的觀察與了解。閒暇時間，還得涉獵文學、歷史、藝術、新聞、電影和電視觀賞等等廣泛吸收智識和領悟。對社會人情世故有深刻的體會，才能成為一個出色的演員。

　　因為一個演員必須隨著劇本的情節發展；飾演另一個人物，你在被導演指定要演出角色後到派給劇本；拍造型定裝照之前，誰都無法確定最後將飾演劇本中哪種角色，因為，經過排戲試演後，也有可能導演對你的表現不滿意而改變初衷。因此你必須事先早做準備，給自己絕對信心，一定要演什麼角色就能像什麼人物的本事。

　　你除了表演技巧的磨練外，找機會多跟表演產業或經紀人管道接觸，表演產業的實務和環境的參與也非常重要。

第四：具備強烈的企圖心

　　身為一個演員，對於自己未來的表演生涯若無一份強烈愛好和企圖心是無法成功的，缺乏追求目標熱忱和堅強毅力，對成敗毫不在乎或只是覺得演戲好玩而已，若是如此，他、她們應該盡速改行去。

　　演藝工作這條路堪稱坎坷崎嶇，三、五年之內無法成名的比比皆是，也許就會浪費十年八年大把青春，因此選擇演藝工作為第一（或第二）職志後，就要全力以赴，應有不成功誓不罷休的雄心壯志和旺盛企圖心及耐力。

第五：從工作中獲得快樂

　　一個演員無論處在電影、電視或舞台劇等等不同表演領域裡，仍能施展長才毫無調適的困難才可以，更要做一個廣結人緣的表演工作者。在工作現場，導演「卡麥拉」一聲令下，立刻融入劇中情節角色達到渾然忘我的境界。身為一個稱職的演員，唯有在表演工作中獲得好成績才是最大的收穫，最大的快樂和滿足。別讓演藝工作變成你心頭一個辛苦負擔，否則你的人生一點意義也沒有，浪費生命罷了。還有一定要找機會看看別人演戲的專心和努力。

第六：要了解自己、超越自己

一個演員必須充分了解自己包括「外表和內在」優、劣處，然後掌控自己。絕不讓一兩次挫折打倒，對自己要具有十足信心，把握每一次能演出的機會，好好表現。更要為自己演藝事業擬定計劃和目標，更要知道爭取「好劇本」的重要，若能獲得好角色，少收一筆片酬都值得的道理。「快樂、自信、堅忍」，一步一步完成目標，最後要超越自己。

第七：要時刻有「驕者必敗」的警惕

（一）千萬不要一紅就恃寵而驕，失去導演、製片、投資老闆對你的好感和期望。

（二）出入言行更要懂慎，不要製造負面新聞，做個讓媒體和社會找不到缺失的藝人。

（三）不要違反工作紀律，儘量早睡早起養足精神，依照工作通告準時參加工作。

（四）在家演練腳色的：聲音、表情、動作、情緒，千萬要記熟擔任腳色的全部對白。

（五）不要蹧踏成名果實去觸犯道德、法律規範，不論是很微小的事情都不可觸犯。

（六）千萬不要鬧出醜聞，醜聞一發不可收拾，殺傷力太大了，後悔可來不及。

（七）慎選經紀公司、經紀人，不要衝動或匆忙簽約，一旦簽了約就不能後悔。

在這七項中每一項的殺傷力都大到無比驚人，一個紅得發紫的演員一旦犯錯遭到打擊，一夕之間會風雲變色，聲望即刻從高峰跌到谷底，從此永劫不復；很難有翻身機會；最後往往只好退出演藝圈。常言道：「好事不出門，壞事傳千里」，任何人都要了解事情的嚴重性，尤其是一個表演工作者一定要潔身自愛，更不要老怪狗仔隊來找碴。

總而言之，上述七個要件都是你、妳成為一個優質演員不可或缺的自我激勵，當你付出越多成功的機會也就越高。萬一你自認先天條件欠缺一些，那麼就在後天環境中要求自己加倍努力，所謂「勤能補拙」。

台、港、中三地的影、視界在栽培新人方面堪稱費盡心力，十分投入，機會永遠存在的。

順便列舉一些當今活躍於演藝界知名演員，看看她們當年是如何走進演藝圈的：

（一）科班出身：鞏俐、湯唯、歸亞蕾、章子怡、茱蒂佛斯特、勞勃瑞福。

（二）歌星跨行：梅艷芳、張學友、葉倩文、吳奇隆、白冰冰、芭芭拉史翠珊、山口百惠……。

（三）童星起家：張小燕、李小龍、凌波、謝玲玲……。

（四）特殊專長：成龍、李連杰、洪金寶、元彪、甄子丹……。

（五）短期訓練班：周潤發、周星馳、劉德華、劉嘉玲、鄭裕玲、陳法蓉、陳秀雯、羅碧玲、黃仲崑、曹西平、馬世莉、徐楓、劉曉慶……。

（六）選美出身：楊紫瓊、張曼玉、李嘉欣、高麗虹、袁詠儀、利智……。

（七）模特出身：林志玲、隋棠……。

（八）星探發現：林青霞、林鳳嬌……。

（九）公司培訓：上官靈鳳、韓湘琴、田鵬、金滔、甄珍、江青……。

（十）導演提拔：金黛、江城、祝菁、丁香、張清清、燕南希、林月雲、張詠詠、聞江龍、文夏、江彬、丁黛、宋崗陵、柯俊雄、金玫、周遊、黃家達、葉華……。

（十一）其他：阿諾、史特龍……。

郭南宏的臺語片作品表

附註：郭導演年紀也七十多了，編、導作品過百，又因時過四、五十年以上，印象逐漸消
　　　失，若要最正確的資料；只有從新聞局或其他著作查證了。

年份	片名	電影公司	備註
1956	魂斷西子灣	亞洲公司	只擔任編劇，生平第一部電影劇本創作。新人許玉、王俠主演。
1957	古城恨（又名「赤崁樓之戀」）	影都影業社	第一次擔任編劇和導演。金黛、江城主演。捧紅第一次走上銀幕新人男、女主角：金黛、江城。
1957	男之罪	嘉義一家影業社	擔任編導。江城、洪明麗、江茵、文玲主演。捧紅新人女主角江茵（江茵走紅後被香港邵氏公司簽為基本演員）。
1957	男之罪完結篇	嘉義一家影業社	擔任編導。江城、洪明麗、江茵、洪光、文玲主演。
1957	鬼湖	亞洲公司	擔任編導。王俠、林沖、劉浪、江茵、洪光主演。（林沖第一次戲院上映影片）（林沖走紅後被香港邵氏公司簽約主演《大盜歌王》）。
1958	妻在何處	宏亞	擔任編導。小雪、陳劍平、小龍、小娟主演。
1958	女王蜂	亞洲公司	擔任編導。夏琴心、康明、張克主演。捧紅新人女主角夏琴心。
1958	浦島太郎遊龍宮	亞洲公司	捧紅童星小龍、小娟。何玉華、龍松（凌雲）、小龍、小娟主演。（龍松走紅後被香港邵氏公司簽到香港拍片，改名：凌雲）。
1958	旋風兒	亞洲公司	擔任編導。夏琴心、康明、張克主演。
1959	相思記	台中大甲一家影業社	只擔任編劇。洪明麗、陳劍平主演。
1962	台北之夜	宏亞	「編劇和導演」。捧紅新人男、女主角：文夏、丁黛第一次上銀幕。文夏、丁黛、文鶯、文香、文雀、文娟、小龍、小王主演。
1962	台北之星	宏亞	文夏、丁黛、林琳、華江、文鶯、文香、文雀、文娟、小龍、小王主演。

1962	省都賣花姑娘	宏亞	捧紅新人男主角柯俊雄。女主角何玉華、其餘文鶯、文香、文雀、文娟主演。（柯俊雄第一次上銀幕）。
1963	天邊海角	宏亞	捧紅新人女主角鄭小玲及金玫。鄭小玲、陳劍平、華江、文鶯、金玫、楊渭溪主演。（金玫第一次演電影）
1963	懷念播音員	宏亞	捧紅新人女主角祝菁。祝菁、華江、金鈴、王滿嬌主演。（祝菁迅速走紅，被香港邵氏公司簽約到香港拍戲）
1963	歡喜過新年（又名「矮仔財娶某」）	宏亞	捧紅新人女配角周遊。（周遊第一次上銀幕）。陳秋燕、石軍、矮仔財、周遊、鄭小芬主演。
1963	吹牛大王	宏亞	何玉華、江南、陳劍平、屆斗、矮仔財、王哥、柳哥主演。（郭南宏因在春節過年檔上映，全片開拍到殺青僅花五個工作天，打破個人最快紀錄）
1964	請君保重	宏亞	捧紅新人男、女主角金玫、陽明（成為台語片最紅銀幕情侶）。其餘演員還有石軍、傅清華、陳揚、黃俊、王滿嬌主演。
1664	風颱雨彼日	五大影業社	只擔任編劇。焦姣、陽明主演。
1964	英雄難過美人關	宏亞	捧紅新人女主角丁香第一次上銀幕、江南、金塗、周遊主演。
1964	靈肉之道	宏亞	林菁（趙森海）、何玉華、唐琪、奇峰主演。
1965	只愛你一人	永新影業社	金玫、石軍、洪明麗、黃俊主演。
1965	心心相印	永新影業社	金玫、石軍主演。
1965	情天玉女恨（又名「馬慶堂與娟娟」）	宏亞	郭南宏開拍第一部大銀幕，國、台語雙聲帶發音版，丁黛、陽明、柯俊雄、傅清華、春蕾主演。

郭南宏的國語片作品表

　　自1966年起導演大銀幕彩色國語片《明月幾時圓》，（瓊瑤小說改編），前後三十三年間，郭南宏創作國語電影劇本七十多部搬上銀幕，導演作品有愛情文藝、武俠動作、靈異片、現代勵志片。電視連續劇六十多集超過一百小時。

年份	片名	電影公司	備註
1965	情天玉女恨	宏亞	祝菁、柯俊雄、丁黛主演。
1968	明月幾時圓	國聯	劉維斌、吳風、甄珍主演。
	鹽女	建華	艾黎、魏蘇、陳菁、丁強主演。
	一代歌王	宏華	姚蘇蓉、青山、華戀主演。
	深情比酒濃	國聯	金滔、歸亞蕾、李虹、劉維斌主演。
	一代劍王	聯邦	上官靈鳳、田鵬、江南、徐楓主演。
1969	萬劍之王	聯發	楊群、張清清、馬驥、趙曉君主演。
	劍王之王	聯興	楊群、張清清主演。
1970	雲山夢回	聯邦	田鵬、韓湘琴主演。
	童子功	邵氏	凌波、凌雲主演。
	劍女幽魂	邵氏	井莉、陳鴻烈、江南主演。
	飛燕金鏢	新華	楊群、張清清主演。
	絕代鏢王	新華	楊群、張清清主演。
	鬼見愁	宏華	江彬、張清清、易原、馬驥主演。
	盲女勾魂劍	宏華	張清清、江南、魯平主演。
	百忍道場	宏華	江南、華戀、魯平、何玉華主演。
	五鬼奪魂（大俠史艷文）	宏華	江南、李璇主演。
	鬼門太極	宏華	江南、張清清主演。
	大戰藏鏡人	郭氏	電視布袋戲改編。
1971	草上飛（擔任編劇、製片）	新華	張清清、江彬、江霞主演。
	獨霸天下	宏華	燕南希、江南、華戀、紀寶如主演。
1972	少林小子（又名「一代忠良」）	宏華	上官靈鳳、黃家達、田鵬主演。

	惡報（又名「單刀赴會」）	宏華	江南、華戀、易原、林月雲主演。
1973	鐵三角	宏華	聞江龍、江南、魯平主演。
	中國鐵人	郭氏	聞江龍、燕南希主演。
	大車伕	郭氏	聞江龍、左艷容、谷名倫主演。
	廣東好漢	郭氏	聞江龍、魯平、苗天、孫越主演。
1974	黑手金剛	郭氏	聞江龍、燕南希、黃飛龍、張美鳳主演。
	陣陣春風	宏華	恬妞、谷名倫主演。
1975	小妹（又名「春花秋月」）	宏華	恬妞、谷名倫主演。
	風塵女郎（又名「三聲無奈」）	宏華	林亭君、谷名倫主演。
	少林寺十八銅人	宏華	上官龍鳳、田鵬、黃家達主演。
1976	雍正大破十八銅人	宏華	上官靈鳳、田鵬、黃家達、江南主演。
	八大門派	宏華	黃家達、嘉凌、龍君兒主演。
1977	火燒少林寺	宏華	黃家達、嘉凌主演。
1978	太極元功	宏華	黃家達、燕南希主演。
	大俠客	宏華	司馬龍、龍君兒、燕南希主演。
	湘西・劍火・幽魂（又名「少林兄弟」）	宏華	黃家達、秦夢、唐威主演。
	百戰保山河	公會	柯俊雄、上官靈鳳、歸亞蕾、威冠軍主演。
	虎豹龍蛇鷹	宏華	李藝民、龍世家、燕南希主演。
1979	酒仙大醉龍（又名「英雄有淚不輕彈」）	宏華	張詠詠、袁小田、李藝民主演。
	五爪十八翻	宏華	甘家鳳、劉家勇、黃正利主演。
	師父出頭（又名「師父出馬」）	宏華	王戎、王占元主演。
1980	雙馬連環（又名「雙馬發威」）	宏華	龍世家、張詠詠、龍冠武主演。
	迷拳三十六招	宏華	威龍、張詠詠、袁小田主演。
	阿蘭嫁阿瑞	嘉泰	周遊主演。
	武當二十八奇	嘉泰	陽光、燕南希、龍君兒、易原主演。
1981	冬梅	宏華	張詠詠、龍冠武、華少江主演。
	石人關十八奇（又名「武當英雄傳」）	宏華	孟飛、張詠詠、燕南希、江南主演。
1983	河南嵩山少林寺	日月	尤少嵐、向雲鵬、白鷹主演。
1986	陳益興老師	宏華	慕思成、陳秋燕、易原主演。
1987	海峽兩岸大會親	宏華	王戎、陳秋燕、歸亞蕾主演。
1998	幸福來找碴		

郭南宏1956-2012年編導之
國台語電影總表

01.古城恨	台語片	33.飛燕金鏢	國語片	65.虎豹龍蛇鷹	國語片
02.鬼湖	台語片	34.絕代鏢客	國語片	66.五爪十八翻	國語片
03.魂斷西子灣	台語片	35.鬼見愁	國語片	67.師父出頭	國語片
04.男之罪（上集）	台語片	36.盲女勾魂劍	國語片	68.冬梅	國語片
05.男之罪（下集）	台語片	37.百忍道場	國語片	69.酒仙大醉龍	國語片
06.相思記	台語片	38.五鬼奪魂	國語片	70.雙馬連環	國語片
07.浦島太郎遊龍宮	台語片	39.鬼門太極	國語片	71.迷拳三十六招	國語片
08.台北之夜	台語片	40.大戰藏鏡人	國語片	72.阿蘭嫁阿瑞	國語片
09.女王蜂	台語片	41.劍王之王	國語片	73.少林太祖	國語片
10.妻在何處	台語片	42.草上飛	國語片	74.石人關十八奇	國語片
11.歡喜過新年	台語片	43.獨霸天下	國語片	75.河南嵩山少林寺	國語片
12.台北之星	台語片	44.單刀赴會	國語片	76.大陸行	國語片
13.天邊海角	台語片	45.少林小子	國語片	77.洪拳鐵橋三	國語片
14.龍虎旋風兒	台語片	46.惡報	國語片	78.爆炸性行為	國語片
15.流浪賣花姑娘	台語片	47.鐵三角	國語片	79.女愛男歡	國語片
16.歡喜過新年	台語片	48.中國鐵人	國語片	80.夜半歌聲	國語片
17.請君保重	台語片	49.大車伕	國語片	81.蛇魔降頭	國語片
18.吹牛大王	台語片	50.廣東好漢	國語片	82.滾滾紅唇	國語片
19.情天玉女恨	台語片	51.黑手金剛	國語片	83.東京連環殺人事件	國語片
20.懷念播音員	台語片	52.少林功夫	國語片	84.迷幻新娘	國語片
21.靈肉之道	台語片	53.陣陣春風	國語片	85.第六感刺殺令	國語片
22.只愛你一人	台語片	54.小妹	國語片	86.國際刑警	國語片
23.英雄難過美人關	台語片	55.風塵女郎	國語片	87.新婚檔案	國語片
24.心心相印	台語片	56.少林寺十八銅人	國語片	88.殺姦○娘	國語片
25.零下六點	台語片	57.一代忠良	國語片	89.陳益興老師	國語片
26.明月幾時圓	國語片	58.雍正大破十八銅人	國語片	90.綺麗世界	國語片
27.深情比酒濃	國語片	59.八大門派	國語片	91.亡命忍者	國語片
28.雲山夢回	國語片	60.火燒少林寺	國語片	92.猛男	國語片
29.一代劍王	國語片	61.太極元功	國語片	93.幸福來找碴	國語片
30.萬劍之王	國語片	62.大俠客	國語片	94.魔王城	國語電視電影
31.童子功	國語片	63.湘西趕屍	國語片	95.少林寺	90小時電視劇
32.劍女幽魂	國語片	64.百戰保山河	國語片		

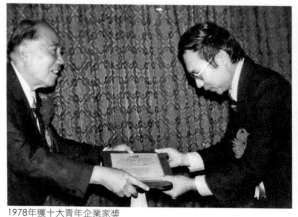

1978年獲十大青年企業家獎 2010年獲頒高雄第一屆文藝獎

 # 郭南宏光榮的一頁

獲獎及社會服務

1958　獲台灣第一屆台語電影展十大導演「寶島獎」。

1976　獲台灣省政府一年一度中興文藝獎（電影劇本類）。

1978　獲十大青年企業家獎（電影製作類）。（由監察院余俊賢院長頒獎）

1979　香港電影製作發行協會創會理事。

1980-1982　香港電影製作發行協會副理事長。

1980-1985　中華民國電影製片協會理事長。擔任中華民國電影基金會及製片會附設電影電視演員訓練班、電影製片企管班講師。

1983-1985　中華民國電影基金會董事。

1984　中華民國電影製片協會編劇人員講習班班主任。

1983-1985　中華民國電影界反盜錄工作委員會常務委員。中華民國製片協會獎勵優良國產影片執行委員會主任委員。中華民國國片海外拓展委員會主任委員。台北市郭氏宗親會常務理事。世界郭氏宗親總會理事。

1986　中華民國教育部一年度「社會教育獎章」。

1997　創辦第一屆香港國際電影展覽會，籌備四年後於1997年3月舉行，並擔任主席。

2003　獲邀擔任高雄電影節主席。

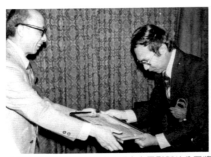

（左）獲考試院謝冠生院長頒十大電影製片公司獎　　2011年獲頒中華民國建國百年國際藝術成就獎

2007　6月與導演蔡明亮合作，籌拍武俠動作新片：《天下第一》，其世界招資企劃案入
　　　選韓國釜山影展「P.P.P.」國際製片家投資單元活動，並獲邀請到釜山影展，參加
　　　P.P.P招資盛會，與二十七家世界電影製片公司、投資家接觸。

2008　6月獲推選擔任「2008第六屆巴黎電影節」榮譽主席。7月1日接受法國巴黎市長專函
　　　邀請出席「2008第六屆巴黎電影節」；參加「向世界武俠大師致敬：郭南宏武俠電
　　　影回顧展」活動，並受邀到巴黎主持國際電影學術論壇及郭南宏武俠電影回顧展等
　　　活動，發表專題演講，接受三十多家媒體訪問。

2007　應高雄縣楊秋興縣長邀請擔任高雄縣政府主辦：「電影劇本創作培訓班」班主任，
　　　開班招收社會人士及學生參加，報名踴躍超過預料，最後以高雄縣民為優先，112位
　　　學生結業。

2008　應中國文化大學推廣教育部邀請，在高雄、台中開課，擔任「電影編劇、電影表
　　　演、電影製片與行銷」等八班專任教師。

2010　獲頒高雄市第一屆：「文藝獎」。

2011　2月獲頒第四屆「神州國際電影節『終生成就獎』」。（神州國際電影節：第一屆在
　　　美國紐約，第二屆在韓國釜山影展，第三屆在日本東京，第四屆在台灣台南）。獲
　　　頒中華民國建國百年百藝百傑：「國際藝術成就獎」。（由總統府文化發展委員會
　　　林副秘書長代表頒獎）。

其他：國民黨中央黨部文工會、行政院新聞局、內政部等等頒發表揚獎牌。

資料來源：《中國電影電視名人錄》，今日電影雜誌，1982年出版。
　　　　　維基百科。
　　　　　郭南宏本人提供。

港、台獨立製片公司：香港宏華國際電影公司（1968-）
Hong Hwa Motion Picture (H.K.) Company

　　臺灣導演郭南宏主持的香港宏華電影公司，創立於1968年，總公司在香港，臺灣設外景隊辦事處，自1968年起，即連續在臺灣攝製影片，包括郭南宏替邵氏拍攝影片，也都是在臺灣拍的，因為香港片廠工作人員都是用廣東話交談，臺灣仔郭南宏要聽、講廣東話指揮困難。創業作：《鬼見秋》在香港轟動一時，打破全年中西片賣座最高紀錄，接著攝製《盲女勾魂劍》、《五鬼奪魂》、《百忍道場》、《獨霸天下》、《鬼門太極》、《鐵三角》、《單刀赴會》、《中國鐵人》、《大車俠》、《廣東好漢》、《黑手金剛》、《少林寺》、《少林寺十八銅人》等中國功夫電影，發行廣及世界五大洲八十七國，其中《少林寺十八銅人》首創在東京東寶西片系統日比谷戲院首映，然後在東寶日片系統戲院一百多家同時首映。兩岸三地國片尚無第二家有此榮譽。是中國影片進軍世界市場幾家開拓公司之一。由於宏華公司生產武俠功夫片太多，不久功夫片走下坡，又遇到錄影機發明、盜版猖狂大災難來臨，投資新片全部血本無歸，倒是他1970年替聯邦導演的文藝片《雲山夢回》，在馬來西亞吉隆坡獨家戲院，首映四十多天，是國語片幾十年來少有現象。

郭南宏生平大事記

1935 在台南縣學甲鎮出生，三歲隨父母姊妹移居高雄市。小學就讀三民國小，中學讀省立高雄工業學校建築科。

1947 就讀三民國小六年級，參加全校作文比賽，獲頒第二名校長獎狀。

1950 3月29日青年節，就讀省立高雄工業建築科三年級，參加全高雄市初中組書法比賽，在雄中教室參加小楷組比賽，獲頒第一名市長獎。

1952 寫作中篇小說：「養女血淚」三年後完成（約十萬字）。

1954 從高雄到台北就讀「電影編劇與導演」課程，翌年進入台灣亞洲電影公司擔任編劇與導演。

1955 完成第一部台語電影劇本《魂斷西仔灣》，（自中篇小說《養女血淚》改編）由亞洲影業公司付新台幣兩千元購買電影攝製版權。（翌年到高雄拍外景，由臺語影后白蘭主演。）

1956 應影都影業社聘請：首次自編、自導台語片《古城恨》，原名《赤崁樓之戀》。

1958 徵信新聞報舉辦台灣第一屆台語片影展，獲頒十大導演：「寶島獎」。

1958 12月至1960年底入伍當兵兩年，創作台語片劇本：《台北之夜》，國語劇本：《金馬忠魂》。

1959 台灣日報舉辦台語片影展選出十大導演，郭南宏當選十大第三名。

1961 至1965年退伍後創立宏亞電影公司，六年間大量創作，自編、自導投資完成十八部台語片。

1961 本年起，四十多年來在電影基金會與中華民國電影製片協會合辦「影劇人員訓練班」，教授表演與編劇。

1964 就讀世界新聞專科肄業。

1965 至1966應李翰祥導演聘請為「國聯影業公司」導演第一部彩色國語寬銀幕新片：《明月幾時圓》、半年後接著導演第二部彩色國語寬銀幕新片《深情比酒濃》，從此揮別八年二十五部台語片。（二十二部自編自導，三部僅售臺語劇本）

1965 「建華影業公司」聘請擔任編劇、導演彩色寬銀幕國語新片：《鹽女》。

❶1955年，郭南宏從高雄到台北就讀亞洲電影公司影劇人員訓練班「編導」。

❷亞洲公司影劇人員訓練班畢業同學會。右一李德育，右二陳秋燕，右三丁許娟，右四聞江龍，左一胡平，左三郭南宏，中為江南。

❸1956年，台灣電影產業最斗開拍台語片的亞洲電影公司成員，郭南宏與丁董事長伯駪合影。

❹1957年郭南宏獲頒第一屆台語片年展十大導演寶島獎。

❺1957年郭南宏獲頒第一屆台語影展十大導演之「寶島獎」，與女主角何玉華合影。

❻1970年郭南宏和邵氏公司簽下導演合約，在香港清水灣邵氏影城留影。

❼1978年，監察院長余俊賢頒給郭南宏年度十大青年企業家獎（電影製片類）。

❽1980年，考試院長謝冠生頒給郭南宏年度十大青年企業家獎牌（宏華國際電影公司）。

2000.9.13郭南宏在台北訓練班主講　　　1988年投資河南嵩山少林寺，耗資三千萬

1965　至1966年應台灣最大獨立製片「聯邦影業公司」聘請導演彩色寬銀幕國語新片：
　　　《雲山夢回》及生平第一部：自編、導演彩色寬銀幕武俠新片：《一代劍王》轟動
　　　影壇。台視製作兼導演八點檔武俠電視劇三十集。

1967　與香港最資深獨立製片公司「新華影業公司」合作兩部新片，擔任編、導彩色寬銀
　　　幕國語武俠新片：1.《飛燕金鏢》、2.《劍王子》又名：《大鏢客》。

1968　在香港成立宏華國際影片公司，獨立投資製片，從此展開完全獨立自主集「製片、
　　　編劇、導演、行銷」於一身；次年開始自編、自導又一創新風格彩色寬銀幕古裝武
　　　俠國語新片《鬼見愁》，獲1970年香港全年中、西影片賣座票房總冠軍。

1969　應香港邵氏電影公司聘請到香港擔任新片導演：1.《劍女幽魂》、2.《童子功》。

1968　起三十年間作品五十多部，八成是武俠動作功夫電影，和各種不同風格的愛情文藝
　　　片。（不斷創新風格，首拍少林電影、殭屍電影……）

1976　再次創新風格編劇、導演古裝武俠機關動作電影：《少林寺十八銅人》，行銷世界
　　　八十多國，發行五種語言發音（中、英、西、法、德）版本，日本地區由日本：東
　　　寶映畫會社院線發行，在日本全國一百多家戲院同時公映，創五十多年來臺灣國產
　　　電影唯一在日本全國一百多家戲院同時公映紀錄。

1978　獲中華民國十大企業家獎。

1980　宏華國際（香港）影業公司，當選商會選出的全國十大公司之一，由監察院
　　　長余俊賢頒獎表揚。郭南宏夫婦出席領獎。1980年至1985年曾任中華民國電影
　　　團體參加意大利米蘭影展，法國康城影展及美國洛杉磯影展團團長及顧問。
　　　當選十大青年企業家（電影類）由考試院長、謝冠生頒獎。

1982　擔任「中華民國電影製片協會」理事長（二任六年）。同時擔任中華民國行政院電
　　　影基金會董事，及「中華民國電影金馬獎影展」工作委員和「影劇人員訓練班」班
　　　主任。

1983　籌辦第一次全國片「圓山座談會」並擔任主席。台、港電影製片界、影劇社團公
　　　司、製片人等三百多人在圓山飯店參加輔導國片全國會議，恭請謝副總統蒞臨指導。

1983　中華民國製片協會獎勵優良國產影片執委會主任委員。

1984　擔任第二十一屆「中華民國電影金馬獎影展」工作委員、秘書長。（第一次由民間
　　　社團籌辦。）

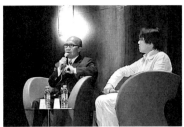

2008年郭南宏在巴黎電影節主持巴黎電影節學術論壇

1986 中華民國教育部一年一度社會服務獎。

1987 擔任「香港電影製作發行協會」理事長（五任十年）。

1992、1993 二度代表香港電影製作發行協會往北京與國務院有關部門，文化部、中宣部、廣播電視部、電影局、版權局等等單位開會（有關保護香港電影著作權事宜）。

1994 發起創辦第一屆：「香港國際電影展覽會」並擔任籌備委員會主席，籌備三年半後於1997年3月順利舉辦第一屆「香港國際電影展覽會」擔任大會主席。

1998 為保護香港電影版權保護事宜率團往台灣及韓國拜會新聞局，電影處、文化部、公論社，全國製片協會等等。

2000 年起，陸續應邀在香港理工學院、中華藝校、文藻外語學院、政治大學、中山大學、高雄海洋科大、和春科大、高雄高苑科大、師範大學、高雄醫學大學、實踐大學、東方科技學院、大仁科大、等院校作專題演講，並經常應邀在扶輪社、獅子會、青年會、野鳥學會、長青社、美國LA僑社會館、企業幹部培訓班等作專題、學術演講。

2002 春，實現多年心願將1955年以來從影半世紀保存下來的：「電影劇照、海報、劇本手稿、一千多支電影之各規格錄影母帶、35mm電影拷貝、電影雜誌、新聞剪報、一部西德原庄35mm電影寬銀幕攝影機連五個鏡頭及全套配件」等，超過三萬多件全部捐贈給「高雄市電影圖書館」珍藏，供全國及全世界學生及學術界作學術研究。（2008年提議並經立委管碧玲召集有關單位開會決定，將全部資料運送到台北「國家電影資料館」作更好保存）。

2003 應謝長廷市長邀請擔任：「高雄市電影節主席」。舉辦「南方電影人——郭南宏導演專題」回顧展。

2004 舉家從居住三十八年的香港回到離別半世紀的台灣高雄市定居，展開個人人生新規劃。

2005 向高雄市政府謝長廷市長建議：高雄市擁有許多景觀具有足夠條件成立為：「國際自由影城」，應該趕快向全世界電影公司、製片業界、導演們發聲，熱烈邀請他們來高雄市拍電影，高雄市準備新台幣壹仟萬元獎金等待他們來領取。四個月後「國際自由影城」建議案經市議會通過，不到三年，果然有一部許多場景在高雄市內拍攝的：《天邊一朵雲》，獲柏林影展銀熊獎，導演蔡明亮親自到高雄市接受謝市長

頒發新台幣壹仟萬元獎金，為行銷高雄市做了一次很成功的範例。

2006　在文藻外語學院、實踐大學、中山大學、高雄空中大學等院校擔任兼任、客座副教授，教授電影藝術理論與分析、電影劇本創作、實驗短片製作、電影導演與製片實務、電影、電視表演藝術……等課程。

2007　6月與導演蔡明亮合作，籌拍武俠動作新片：《天下第一》，其世界招資企劃案入選韓國釜山影展「P.P.P.」國際製片家投資單元活動，並獲邀請，到釜山影展參加P.P.P招資盛會，與二十七家世界電影製片公司、投資家接觸。

2008　6月獲推選擔任「2008第六屆巴黎電影節」榮譽主席。

2008　7月接受法國巴黎市長專函邀請出席「2008第六屆巴黎電影節」：「向世界武俠大師致敬：郭南宏武俠電影回顧展」活動，並受邀到巴黎主持國際電影學術論壇及郭南宏武俠電影回顧展等活動，發表專題演講，接受三十多家媒體訪問。

2008　應高雄縣楊縣長邀請擔任高雄縣政府主辦：「電影劇本創作培訓班」班主任，開班招收社會人士及學生參加，報名踴躍超過預料，最後以高雄縣民為優先，112位學生結業。

2008　起應中國文化大學推廣教育部邀請，在高雄、台中開課，擔任「電影編劇、電影表演、電影製片與行銷」等七班專任教師。

2010　獲頒高雄第一屆：「文藝獎」。

2011　2月獲頒第四屆：「神州國際電影節」『終生成就獎』」。（神州國際電影節：第一屆在美國紐約，第二屆在韓國釜山影展，第三屆在日本東京，第四屆在台灣台南）。

2011　12月，獲頒「建國百年百藝百傑」選拔首獎：「國際藝術成就獎」，由總統府文化發展委員會林副秘書長頒給當選證書。

郭南宏五十六年電影生涯，一直在電影崗位上不斷的創作，半世紀以來編劇作品約九十多部，被搬上銀幕劇本有七十多部。1956年開始導演台語片和1964年開始導演彩色國語片（包括愛情、文藝、古裝武俠、功夫片等）約九十多部，另於1986年應邀為台灣電視公司編劇、導演古裝武俠電視連續劇九十小時；總計編劇、導演之國、台語電影作品約一百六十多部（被認為半世紀以來華語片作品最多的導演之一）。

　　五十多年來從第一部導演新片《古城恨》開始就培訓新人金黛、江城擔任男、女主角，到1986年最後一部古裝忠孝節義武俠片：《河南嵩山少林寺》男、女主角都是培訓初次演電影的新人；多年來這麼多新片男女演員其中八成以上男、女主角和配角都培訓新人演出，是華人電影界包括台灣、香港、中國大陸第一人。

SHOW藝術13　PH0080

俠骨柔情
——電影教父郭南宏

作　　者／黃　仁
助　　理／胡穎杰
責任編輯／鄭伊庭
圖文排版／陳姿廷
封面設計／王嵩賀

發 行 人／宋政坤
法律顧問／毛國樑　律師
出版發行／秀威資訊科技股份有限公司
　　　　　114台北市內湖區瑞光路76巷65號1樓
　　　　　電話：+886-2-2796-3638　傳真：+886-2-2796-1377
　　　　　http://www.showwe.com.tw
劃撥帳號／19563868　戶名：秀威資訊科技股份有限公司
　　　　　讀者服務信箱：service@showwe.com.tw
展售門市／國家書店（松江門市）
　　　　　104台北市中山區松江路209號1樓
　　　　　電話：+886-2-2518-0207　傳真：+886-2-2518-0778
網路訂購／秀威網路書店：http://www.bodbooks.com.tw
　　　　　國家網路書店：http://www.govbooks.com.tw

2012年11月BOD一版
定價：430元
版權所有　翻印必究
本書如有缺頁、破損或裝訂錯誤，請寄回更換

國家圖書館出版品預行編目

俠骨柔情：電影教父郭南宏 / 黃仁編著. -- 一版. -- 臺北
市：秀威資訊科技, 2012. 11
　　面； 公分. -- (美學藝術類 ; PH0080)
　BOD版
　ISBN 978-986-221-996-6(平裝)

　1. 郭南宏　2. 電影導演 - 臺灣傳記

987.09933　　　　　　　　　　　　　101017561

讀 者 回 函 卡

感謝您購買本書，為提升服務品質，請填妥以下資料，將讀者回函卡直接寄
回或傳真本公司，收到您的寶貴意見後，我們會收藏記錄及檢討，謝謝！
如您需要了解本公司最新出版書目、購書優惠或企劃活動，歡迎您上網查詢
或下載相關資料：http:// www.showwe.com.tw

您購買的書名：_____

出生日期：_____年_____月_____日

學歷：□高中 (含) 以下　　□大專　　□研究所 (含) 以上

職業：□製造業　□金融業　□資訊業　□軍警　□傳播業　□自由業
　　　□服務業　□公務員　□教職　　□學生　□家管　　□其它_____

購書地點：□網路書店　□實體書店　□書展　□郵購　□贈閱　□其他

您從何得知本書的消息？

　□網路書店　□實體書店　□網路搜尋　□電子報　□書訊　□雜誌
　□傳播媒體　□親友推薦　□網站推薦　□部落格　□其他_____

您對本書的評價：(請填代號　1.非常滿意　2.滿意　3.尚可　4.再改進)

　封面設計____　版面編排____　內容____　文／譯筆____　價格____

讀完書後您覺得：

　□很有收穫　□有收穫　□收穫不多　□沒收穫

對我們的建議：_____

11466
台北市內湖區瑞光路 76 巷 65 號 1 樓

秀威資訊科技股份有限公司 收

BOD 數位出版事業部

..

（請沿線對折寄回，謝謝！）

姓　　名： _____ 年齡： _____ 性別：□女　□男

郵遞區號：□□□□□

地　　址： _____

聯絡電話：(日) _____ (夜) _____

E-mail： _____